GUITAR

王一 编著

图解吉他自学大教程

化学工业出版社

·北京·

参与制作

徐 婷　王霁骁　王树先　王翠英　李勤芳

图书在版编目（CIP）数据

图解吉他自学大教程 / 王一编著. --北京：化学工业出版社，2023.5
　ISBN 978-7-122-43044-1

Ⅰ.①图… Ⅱ.①王… Ⅲ.①六弦琴—奏法—教材 Ⅳ.①J623.26

中国国家版本馆CIP数据核字(2023)第039973号

本书作品著作权使用费已交由中国音乐著作权协会代理。

责任编辑：李　辉
责任校对：张茜越　　　　　　装帧设计：尹琳琳

出版发行：化学工业出版社（北京市东城区青年湖南街13号　邮政编码100011）
印　　装：河北京平诚乾印刷有限公司
880mm×1230mm　1/16　印张12½　2023年4月北京第1版第1次印刷

购书咨询：010-64518888　售后服务：010-64518899
网　　址：http://www.cip.com.cn
凡购买本书，如有缺损质量问题，本社销售中心负责调换。

定　价：59.80元　　　　　　　　　　　　　　　　　　　　版权所有　违者必究

目录

第一课 了解吉他
- 一、吉他的种类 /001
 - 1.民谣吉他 /001
 - 2.古典吉他 /001
 - 3.电吉他 /001
- 二、吉他的构造 /002
- 三、学琴中会遇到的几个问题 /003
 - 1.不识谱,能学吉他吗 /003
 - 2.左手手指疼怎么办 /003
 - 3.学琴前需要准备什么 /003
- 四、如何挑选吉他 /003
 - 1.民谣吉他的种类 /003
 - 2.民谣吉他的尺寸 /003

第二课 基础乐理知识
- 一、音符与简谱 /004
 - 1.音符 /004
 - 2.简谱 /004
- 二、唱名与音名 /004
 - 1.唱名 /004
 - 2.音名 /004
- 三、全音与半音 /004
- 四、音名、音阶指法图 /005
- 五、变音记号 /005
- 六、变音记号的使用 /006
- 七、十二平均律 /006
- 八、等音 /006
- 九、时值 /006
 - 1.四分音符 /007
 - 2.全音符 /007
 - 3.二分音符 /007
 - 4.八分音符 /007
 - 5.十六分音符 /007
 - 6.三十二分音符 /007
- 十、休止符 /008
 - 1.全休止符 /008
 - 2.二分休止符 /008
 - 3.四分休止符 /008
 - 4.八分休止符 /008
 - 5.十六分休止符 /008
 - 6.三十二分休止符 /008
- 十一、拍号与强弱规律 /009
- 十二、反复记号 /009
- 十三、附点音符 /010
- 十四、其他常用符号 /010
 - 1.同音连线 /010
 - 2.圆滑线 /011
 - 3.连音符 /011
 - 4.延长记号 /011
- 十五、时值节奏练习 /011

第三课 基础弹奏知识
- 一、吉他的持琴姿势 /012
- 二、认识右手各手指标记 /012
- 三、认识左手各手指标记 /013
- 四、认识六线谱与和弦图 /013
 - 1.六线谱 /013
 - 2.和弦图 /013
- 五、认识六线谱中的基础标记 /013
 - 1.琶音奏法 /013
 - 2.分解奏法 /014
 - 3.扫弦奏法 /014
- 六、吉他调音 /014

第四课 右手入门
- 一、右手的拨弦方式 /016
 - 1.拇指拨弦 /016
 - 2.食指拨弦 /016
 - 3.中指拨弦 /017
 - 4.无名指拨弦 /017
- 二、了解靠弦奏法 /018

第五课 左手入门
- 一、左手如何按弦 /019
- 二、爬格子 /020
- 三、爬格子练习 /021
- 四、音阶练习 /021
 - 小星星/022
 - 小星星(高音版)/022
 - 欢乐颂/023
 - 欢乐颂(高音版)/023
 - 绿袖子/024
 - 漠河舞厅（片段)(柳爽)/025
 - 甜蜜蜜（片段)(邓丽君)/026
 - 知足（片段)(五月天)/026
 - 天空之城（片段）/027

第六课 和弦基础知识

一、音程 /028
 1.旋律音程 /028
 2.和声音程 /028

二、音数 /028

三、音程的属性 /028

四、什么是和弦 /029

五、和弦的属性 /029

六、掌握基础和弦指法 /030
 1.掌握Em、Am和弦 /030
 2.琶音奏法 /030
 3.掌握C和弦 /031
 4.掌握Fmaj7和弦 /031
 5.掌握Dm和弦 /032
 6.掌握G和弦 /032
 7.掌握G7和弦 /033

第七课 分解节奏入门

一、分解奏法 /034

二、掌握基础分解节奏 /034

三、弹奏练习 /034

四、认识变调夹 /035
 好久不见(陈奕迅)/036
 唯一(告五人)/038
 送别(朴树)/040
 传奇(李健)/042
 海阔天空(Beyond)/044

第八课 扫弦入门与拨片使用

一、扫弦奏法 /046

二、如何扫弦 /046
 1.食指扫弦 /046
 2.拇指扫弦 /046
 3.拇指食指交替扫弦 /047
 4.拨片扫弦 /047

三、拨片的形状及特点 /047

四、掌握D、Bm7、E和弦 /047

五、掌握基础扫弦节奏 /048
 体面(于文文)/049
 修炼爱情(林俊杰)/052
 我们的时光(赵雷)/054
 麻雀(李荣浩)/056
 红玫瑰(陈奕迅)/058

第九课 拨片与基本功练习

一、拨片的弹奏方式 /060

二、拨片的节奏练习 /060

三、爬格子练习 /061

第十课 C大调与a小调

一、调式 /064
 1.大调式 /064
 2.小调式 /064

二、C大调与a小调的音级属性 /065

三、和弦的命名 /065

四、如何识别大小调 /066
 1.音程关系 /066
 2.起止音 /066
 3.起止和弦 /066

五、C大调的和弦组成 /066

六、学习小横按F和弦 /067

七、按法步骤与转换练习 /067

八、学习大横按F和弦 /068

九、F和弦按法顺序与转换练习 /069

第十一课 G大调与e小调

一、G大调与e小调的音级属性 /070

二、G大调的和弦组成 /070

三、Bm和弦按法步骤 /071

四、复合和弦 /071

第十二课 D大调与b小调

一、D大调与b小调的音级属性 /072

二、D大调的和弦组成 /073

三、♯Fm和弦按法步骤 /073

第十三课 E大调与♯c小调

一、E大调与♯c小调的音级属性 /074

二、E大调的和弦组成 /075

三、B和弦按法步骤 /075

第十四课 F大调与d小调

一、F大调与d小调的音级属性 /076

二、F大调的和弦组成 /077

三、♭B和弦按法步骤 /077

第十五课 A大调与#f小调
一、A大调与#f小调的音级属性 /078
二、A大调的和弦组成 /078

第十六课 B大调与#g小调
一、B大调与#g小调的音级属性 /079
二、B大调的和弦组成 /079

第十七课 和弦的系统推算
一、和弦的推算 /080
二、Am指形的和弦推算 /080
三、A指形的和弦推算 /080
四、E指形的和弦推算 /080
五、Em指形的和弦推算 /081
六、C指形的和弦推算 /081
七、G指形的和弦推算 /081

第十八课 五度圈的使用
五度圈的作用 /082
 1.大小调关系 /082
 2.大三度关系 /082
 3.小三度关系 /082
 4.大三和弦组成音 /082
 5.小三和弦组成音 /082
 6.调式和弦 /082

第十九课 如何进行调式推算
调式的推算 /083
 1.C大调推算 /083
 2.D大调推算 /083
 3.E大调推算 /083
 4.F大调推算 /084
 5.G大调推算 /084
 6.A大调推算 /084
 7.B大调推算 /084

第二十课 色彩和弦
一、什么是色彩和弦 /085
二、色彩和弦的组成 /085
三、常用色彩和弦总汇图 /086

第二十一课 吉他常用技巧
1.切音技巧 /087
2.拍弦技巧 /088
3.闷音技巧 /088
4.击弦技巧 /088
5.勾弦技巧 /089
6.滑弦技巧 /089
7.倚音标记 /089
8.震音技巧 /089
9.多指琶音 /089
10.推弦、放弦技巧 /089
11.自然泛音 /090
12.人工泛音 /090
13.无尾滑音 /090
14.无头滑音 /090

第二十二课 强化基本功练习
一、击弦练习 /091
二、勾弦练习 /093
三、滑弦练习 /094
四、击弦、勾弦组合练习 /095

第二十三课 常用节奏型总汇
一、$\frac{2}{4}$拍分解节奏型总汇 /096
二、$\frac{3}{4}$拍分解节奏型总汇 /096
三、$\frac{4}{4}$拍分解节奏型总汇 /097
四、$\frac{6}{8}$拍分解节奏型总汇 /098
五、$\frac{2}{4}$拍扫弦节奏型总汇 /098
六、$\frac{3}{4}$拍扫弦节奏型总汇 /098
七、$\frac{4}{4}$拍扫弦节奏型总汇 /099
八、$\frac{6}{8}$拍扫弦节奏型总汇 /100

第二十四课 移调练习
一、移调 /101
 1.音阶移调 /101
 2.和弦移调 /101
二、常用调式和弦总汇图 /102

第二十五课 了解功能谱
一、认识功能谱 /103
二、常用的级数转换 /105

第二十六课 如何扒和弦
一、浅谈"扒带" /106
二、旋律定调法 /106
三、根音定调法 /107

第二十七课 如何编曲
一、如何让伴奏更好听 /108
二、什么是指弹 /108
三、编曲入门 /108

第二十八课 音阶指型总汇
一、C调常用音阶 /111
　1.C调"3"型音阶 /111
　2.C调"5"型音阶 /111
　3.C调"6"型音阶 /112
　4.C调"7"型音阶 /112
　5.C调"2"型音阶 /112
　6.C调"3"型音阶 /113

二、D调常用音阶 /113
　1.D调"2"型音阶 /113
　2.D调"3"型音阶 /113
　3.D调"5"型音阶 /114
　4.D调"6"型音阶 /114
　5.D调"7"型音阶 /114
　6.D调"2"型音阶 /115

三、E调常用音阶 /115
　1.E调"1"型音阶 /115
　2.E调"3"型音阶 /115
　3.E调"5"型音阶 /116
　4.E调"6"型音阶 /116
　5.E调"7"型音阶 /116

四、F调常用音阶 /117
　1.F调"7"型音阶 /117
　2.F调"2"型音阶 /117
　3.F调"3"型音阶 /117
　4.F调"5"型音阶 /118
　5.F调"6"型音阶 /118

五、G调常用音阶 /118
　1.G调"6"型音阶 /118
　2.G调"7"型音阶 /119
　3.G调"2"型音阶 /119
　4.G调"3"型音阶 /119
　5.G调"5"型音阶 /120

六、A调常用音阶 /120
　1.A调"5"型音阶 /120
　2.A调"6"型音阶 /120
　3.A调"7"型音阶 /121
　4.A调"2"型音阶 /121
　5.A调"3"型音阶 /121

七、B调常用音阶 /122
　1.B调"5"型音阶 /122
　2.B调"6"型音阶 /122
　3.B调"7"型音阶 /122
　4.B调"2"型音阶 /123
　5.B调"3"型音阶 /123

流行弹唱
1.还在流浪(周杰伦)/124
2.粉色海洋(周杰伦)/126
3.七里香(周杰伦)/128
4.光(陈粒)/130
5.错位时空(艾辰)/132
6.Marine玛琳娜(李健)/134
7.归途有风(王菲)/137
8.耗尽（薛之谦、郭聪明）/140
9.天外来物(薛之谦)/142
10.我们俩(郭顶)/144
11.漠河舞厅(柳爽)/146
12.哪里都是你(队长)/149
13.给你一瓶魔法药水(告五人)/152
14.法兰西多士(告五人)/154
15.只要平凡(张杰/张碧晨)/156
16.我很好(刘大壮)/158
17.有点甜(汪苏泷、By2)/160
18.这世界那么多人(莫文蔚)/162
19.门没锁(品冠)/164
20.霓虹甜心(马赛克)/167
21.山雀(万能青年旅店)/170
22.程艾影(赵雷)/173
23.我记得(赵雷)/176
24.孤勇者(陈奕迅)/180
25.温柔(五月天)/182
26.如愿(王菲)/184
27.晴天(周杰伦)/187
28.玫瑰少年(五月天)/190
29.山川(李荣浩)/193

第一课　了解吉他

一、吉他的种类

吉他（guitar）是一种弹拨乐器，因为有六根弦，所以也叫六弦琴。它是现代流行音乐中必不可少的乐器之一。吉他分为民谣吉他、古典吉他、电吉他三种。

1.民谣吉他

普及率很高的乐器之一，主要用于歌曲的伴奏及指弹独奏，演奏形式比较随意。演奏时可以直接用手指进行演奏，也可以使用拨片来演奏。民谣吉他的特点是使用钢弦，指板较窄，声音清脆。

2.古典吉他

与钢琴、小提琴并称为世界三大乐器。古典吉他的演奏形式主要是独奏，对演奏姿势及拨弦方式都有非常严格的要求。古典吉他的特点是使用尼龙弦，指板较宽，声音柔和。

3.电吉他

主要用于乐队合奏，演奏形式比较随意、奔放。电吉他的特点是使用钢弦，无共鸣箱，指板较窄，可以通过效果器再由音箱发出多种音色。

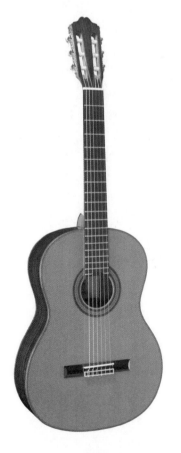
古典吉他

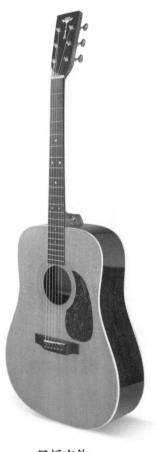
民谣吉他

电吉他

二、吉他的构造

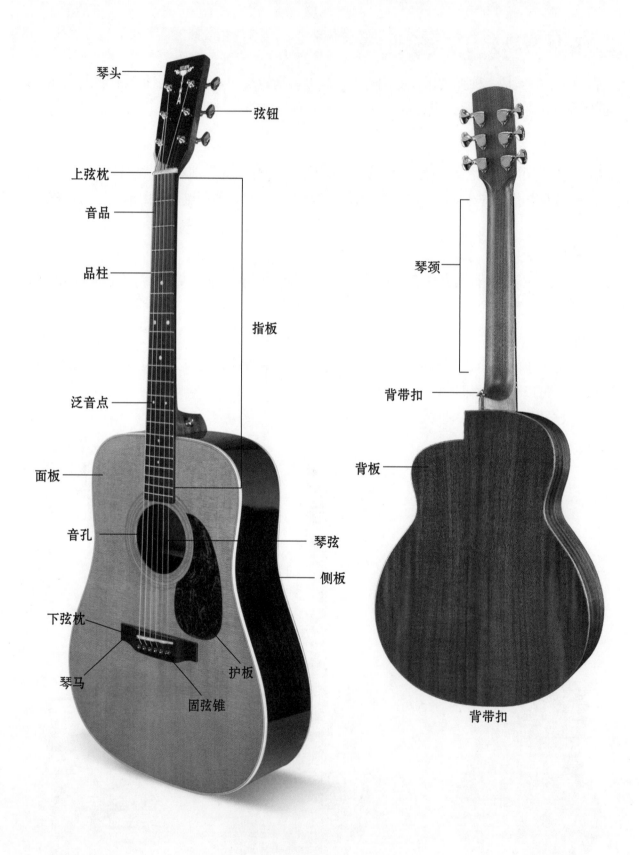

三、学琴中会遇到的几个问题

1.不识谱，能学吉他吗

学习任何乐器都需要认识琴谱。吉他有自己专属的六线谱，非常直观，容易学习。我们只需要按照琴谱上的标记，按对应的琴弦就可以弹奏吉他了。

2.左手手指疼怎么办

在正式学习吉他第一周时，左手的指尖会出现疼痛感，这也是学琴须面对的第一个难关。在这期间可以适当减少练琴时间，但一定要坚持练琴，通常再需要三天左右，手指就会长出一层茧子，这时手指按弦就不会再有疼痛感，这样我们按弦就会更稳，音更扎实。

3.学琴前需要准备什么

除了吉他以外，我们还需要准备一些相关的配套工具，如变调夹、拨片、备用琴弦、琴包、电子调音器、背带、上弦器等。

四、如何挑选吉他

1.民谣吉他的种类

民谣吉他有三个种类，分别是合板吉他、面单吉他和全单吉他。

（1）合板吉他

这类吉他的面板、背板、侧板采用木质较硬的三合板，价格便宜（600元以上就可以买到不错的合板吉他），易于保养，但音色一般没有开发性。

（2）面单吉他

这类吉他的面板是实木做的，侧板和背板是合板做的，价格相对较高（千元以上），需要保养，音色会有一个"开声"的过程。开声后的吉他，音色会变得更加均衡、浑厚，声音的延续性更好。

（3）全单吉他

这类吉他的面板、背板、侧板都是实木做的，价格更高，需要精心保养，音色会有一个"开声"的过程。开声后的吉他，音色会比面单吉他更加均衡、浑厚，声音的延续性更好。

2.民谣吉他的尺寸

民谣吉他通常有三种尺寸，分别是39英寸、40英寸和41英寸，在选购时可以根据自己的喜好、身高挑选。年龄偏小一点的学生建议选择39英寸的吉他，成人建议选择40或41英寸的吉他。

第二课　基础乐理知识

一、音符与简谱

1.音符： 用来记录音的高低与长短的符号叫作音符。

2.简谱： 简谱是用阿拉伯数字1、2、3、4、5、6、7来表示乐谱中七个基本音的记谱法，本书中标记在六线谱的下方，歌词的上方。

二、唱名与音名

1.唱名： 简谱中的1、2、3、4、5、6、7分别唱作Do、Re、Mi、Fa、Sol、La、Si，称为唱名。

2.音名： 用来记录音的名称。音名的音高是固定不变的，用C、D、E、F、G、A、B七个英文字母来表示，也是基本音。

基本音符：	1	2	3	4	5	6	7
音　名：	C	D	E	F	G	A	B
唱　名：	Do	Re	Mi	Fa	Sol	La	Si

特别提示： 唱名与音名的区别在于，唱名会随着调式的不同而改变，如1=C调的歌曲，我们把C这个音唱作Do，而1=G调的歌曲则要把G这个音唱作Do。而音名的音高是固定不变的，如吉他的三弦空弦，标准音高是G，那么这个音永远都叫作"G"，不会随着调式的不同而改变。

三、全音与半音

吉他属于半音乐器。在指板上，相邻品的两个音关系为一个半音，相隔一个品的两个音关系为一个全音。

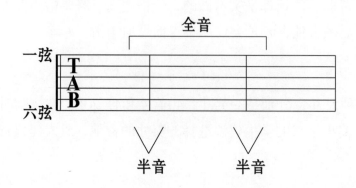

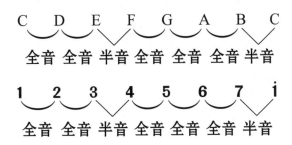

四、音名、音阶指法图

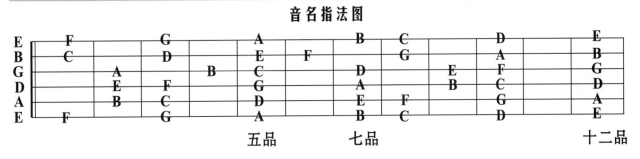

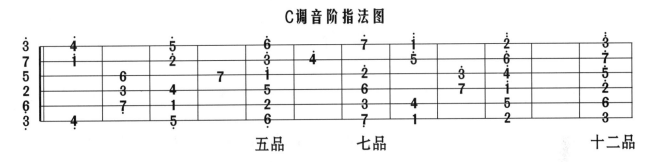

简谱音符上方标记有一个小黑点（高音点）的叫作高音组音符，音符上方标记有两个小黑点的叫作倍高音组音符；简谱音符下方标记有一个小黑点（低音点）的叫作低音组音符，音符下方标记有两个小黑点的叫作倍低音组音符。

五、变音记号

将基本音符升高或降低的符号叫作变音记号，它标记在音符的左上角。变音记号有五种，分别是升记号、降记号、还原记号、重升记号、重降记号，其中最为常见的是升记号、降记号、还原记号三种。

升记号"♯"：标记在音符的左上角，如"♯1"表示将基本音符"1"升高半音。

降记号"♭"：标记在音符的左上角，如"♭7"表示将基本音符"7"降低半音。

还原记号"♮"：标记在音符的左上角，如"♮2"表示将已升高或降低的音还原为基本音符。

重升记号"×"：标记在音符的左上角，如"×1"表示将基本音符"1"升高两个半音。

重降记号"♭♭"：标记在音符的左上角，如"♭♭3"表示将基本音符"3"降低两个半音。

六、变音记号的使用

变音记号对本小节内，记有变音记号之后的相同音符均有效果，如"|♯1 1 1 1|"小节内的"1"均为升高半音，唱作"♯1"，不需要另作标记。而"|1 1 ♯1 1|"小节内，前面两个"1"不升高，后面两个"1"均升高半音，唱作"♯1"。

正确记法

$\frac{4}{4}$ ♯1　1　1　1 | 3　3　♭3　3 | ♯5　5　♮5　5 | 1　1　1　1 ||

错误记法

$\frac{4}{4}$ ♯1　♯1　♯1　♯1 | 3　3　♭3　♭3 | ♯5　♯5　♮5　♮5 | ♮1　♮1　♮1　♮1 ||

七、十二平均律

十二平均律又称"十二等程律"，是将一个八度音平均的分成十二个等分（如1到i的距离，就是一个八度音），每个等分为一个半音（吉他指板上相邻的两个品就是一个半音关系），也就是按照半音递增，每增高十二次，就会得到一个新的音组，如下图。

新音组	十二个半音	新音组
G ♯G A ♯A B	C ♯C D ♯D E F ♯F G ♯G A ♯A B	C ♯C D ♯D E
5 ♯5 6 ♯6 7	1 ♯1 2 ♯2 3 4 ♯4 5 ♯5 6 ♯6 7	i ♯i 2̇ ♯2̇ 3̇
低音组	中音组	高音组

八、等　音

音高相同，但记法和意义不同的音，叫作等音，如♯C与♭D、♯1与♭2。

C　D　E　　F　G　A　B
♯C/♭D　♯D/♭E　　♯F/♭G　♯G/♭A　♯A/♭B

1　2　3　　4　5　6　7
♯1/♭2　♯2/♭3　　♯4/♭5　♯5/♭6　♯6/♭7

九、时　值

时值即音的长短，用来记录音符持续的时间。

常用音符及记法

1.四分音符：一个单纯音符，在以四分音符为一拍的节奏里（如 $\frac{2}{4}$、$\frac{3}{4}$、$\frac{4}{4}$），四分音符的时值为一拍。

特别提示：用脚打拍子时，脚在匀速状态下的下踩、抬起为一拍。

2.全音符：在一个单纯音符后方加三条小横线（增时线）叫作全音符，在以四分音符为一拍的节奏里，全音符的时值为四拍。

3.二分音符：在一个单纯音符后方加一条小横线（增时线）叫作二分音符，在以四分音符为一拍的节奏里，二分音符的时值为两拍。

4.八分音符：在一个单纯音符下方加一条小横线（减时线）叫作八分音符，在以四分音符为一拍的节奏里，八分音符的时值为二分之一拍。

特别提示：当六线谱中连续出现两个八分音符时，标记方式为 ♩♩。

5.十六分音符：在一个单纯音符下方加两条小横线（减时线）叫作十六分音符，在以四分音符为一拍的节奏里，十六分音符的时值为四分之一拍。

特别提示：当六线谱中连续出现两个或四个十六分音符时，标记方式为 ♬♬♬。

6.三十二分音符：在一个单纯音符下方加三条小横线（减时线）叫作三十二分音符，在以四分音符为一拍的节奏里，三十二分音符的时值为八分之一拍。

时值对照图

音符	时值	六线谱记法	简谱记法
全音符	4拍		6 - - -
二分音符	2拍		6 -
四分音符	1拍		6
八分音符	$\frac{1}{2}$拍		6
十六分音符	$\frac{1}{4}$拍		6
三十二分音符	$\frac{1}{8}$拍		6

时值对比图

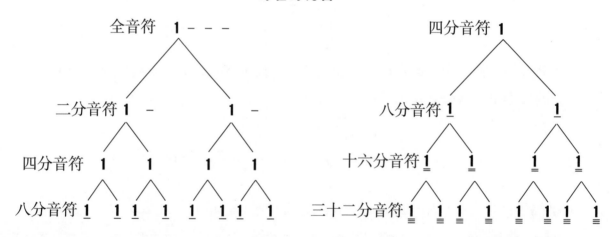

十、休止符

休止符是记录音乐停顿、静止的符号。

常用休止符及记法

1.**全休止符**：在以四分音符为一拍的节奏里，表示停顿四拍，记作"0 0 0 0"。

2.**二分休止符**：在以四分音符为一拍的节奏里，表示停顿两拍，记作"0 0"。

3.**四分休止符**：在以四分音符为一拍的节奏里，表示停顿一拍，记作"0"。

4.**八分休止符**：在以四分音符为一拍的节奏里，表示停顿二分之一拍，记作"0"。

5.**十六分休止符**：在以四分音符为一拍的节奏里，表示停顿四分之一拍，记作"0"。

6.**三十二分休止符**：在以四分音符为一拍的节奏里，表示停顿八分之一拍，记作"0"。

休止符对照图

休止符	休止时值	六线谱记法	简谱记法
全休止符	4拍	▬	0 0 0 0
二分休止符	2拍	▬	0 0
四分休止符	1拍	𝄽	0
八分休止符	$\frac{1}{2}$拍	𝄾	0
十六分休止符	$\frac{1}{4}$拍	𝄿	0
三十二分休止符	$\frac{1}{8}$拍	𝅀	0

十一、拍号与强弱规律

拍号标记在乐谱的左上角，用分数的形式记录，常用的拍号有 $\frac{2}{4}$、$\frac{3}{4}$、$\frac{4}{4}$、$\frac{3}{8}$、$\frac{6}{8}$ 拍等。

拍号	拍号的意义	强弱规律
$\frac{2}{4}$	以四分音符为一拍，每小节两拍	强/弱
$\frac{3}{4}$	以四分音符为一拍，每小节三拍	强/弱/弱
$\frac{4}{4}$	以四分音符为一拍，每小节四拍	强/弱/次强/弱
$\frac{3}{8}$	以八分音符为一拍，每小节三拍	强/弱/弱
$\frac{6}{8}$	以八分音符为一拍，每小节六拍	强/弱/弱/次强/弱/弱

十二、反复记号

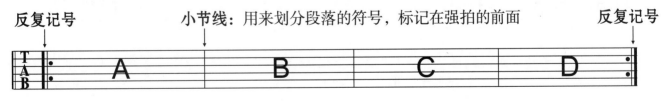

演奏顺序：A→B→C→D→A→B→C→D

特别提示： 当只有后反复记号而没有前反复记号时，就从歌曲的第一小节开始反复。

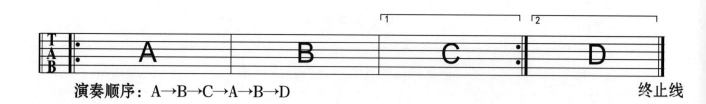

演奏顺序：A→B→C→A→B→D 终止线

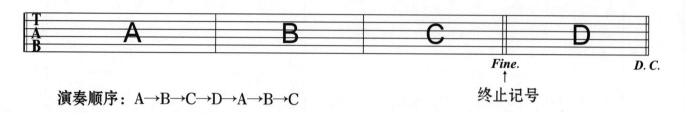

演奏顺序：A→B→C→D→A→B→C

特别提示：D.C.为从头反复记号，当歌曲中出现 Fine 时，则反复到此处结束。

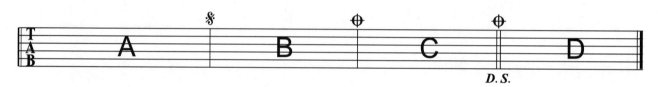

演奏顺序：A→B→C→B→D

特别提示：当演奏到 D.S.时，就从 𝄋 处开始反复，反复时跳过两个 ⊕ 之间的小节至结束。

十三、附点音符

附点音符：在基本音符后面加一个小黑点（附点），表示延长该音符时值的一半。

复附点音符：在基本音符后面加两个小黑点，表示延长该音符时值的四分之三拍。

附点四分音符	附点八分音符	复附点四分音符
6· = 6 + 6	6· = 6 + 6	6·· = 6 + 6 + 6

十四、其他常用符号

1. 同音连线：也叫延音线，把音高相同的一个或多个音用弧线连接起来，表示只唱（奏）成一个音，其时值为两个或多个音时值的总和。

6 6 = 6 + 6 = 6·

2. **圆滑线**：把音高不同的一个或多个音用弧线连接起来，表示弧线内的音要唱得连贯、圆滑。

$$\overbrace{1 \quad 3 \quad 5 \quad 3}$$

3. **连音符**：将音符自由均分来代替音符的基本划分，叫连音符。如将音符分成均等的三部分，代替基本划分的两部分，叫三连音。将音符分成均等的五部分或六部分，以代替基本划分的四部分，叫五连音、六连音。

$$\overbrace{3\ 3\ 3}^{3} = 3\ 3 \qquad\qquad \overbrace{3\ 3\ 3}^{3} = 3\ 3$$

$$\overbrace{3\ 3\ 3\ 3\ 3}^{5} = 3\ 3\ 3\ 3 \qquad\qquad \overbrace{3\ 3\ 3\ 3\ 3\ 3}^{6} = 3\ 3\ 3\ 3$$

4. **延长记号**：标记在音符、小节线、双纵弦的上方。

1　3　5　$\widehat{1}$　｜　标记在音符上方，表示这个音符会根据乐曲的需要，适当延长。

1　3　5　$\widehat{0}$　｜　标记在休止符上方，表示这个休止符会根据乐曲的需要，适当休止。

1　3　5　1　$\widehat{|}$　标记在小节线上方，表示两个小节之间会有适当停顿。

1　3　5　1　$\widehat{\|}$　标记在双纵线上方，与Fine作用相同，表示音乐的终止。

十五、时值节奏练习

$\frac{2}{4}$	X　　X　X 哒　　哒　哒	X　X　　X　X 哒　哒　　哒　哒	X　X　　X X X X 哒　哒　　哒哒哒哒
$\frac{3}{4}$	X　　X X　　X X 哒　　哒 哒　　哒 哒	X·X　X X　X X 哒 哒　哒 哒　哒 哒	X·X　X·X　X X 哒 哒　哒 哒　哒 哒
$\frac{4}{4}$	X　X　X　X X 哒　哒　哒　哒 哒	X　X X　X　X X 哒　哒 哒　哒　哒 哒	X　X X X X　X X 哒　哒 哒 哒 哒　哒 哒
$\frac{4}{4}$	X X X X X X X 哒 哒 哒 哒 哒 哒 哒	X　X⌢X X X X 哒　哒 哒 哒 哒 哒	X　X X X X X X X 哒　哒 哒 哒 哒 哒 哒 哒
$\frac{4}{4}$	X　X X X X X X X 哒　哒 哒 哒 哒 哒 哒 哒	X X X X X X X X X X 哒 哒 哒 哒 哒 哒 哒 哒 哒 哒	X　X X X X X X X X 哒　哒 哒 哒 哒 哒 哒 哒 哒
$\frac{4}{4}$	X X X X X X X X X X X X 哒 哒 哒 哒 哒 哒 哒 哒 哒 哒 哒 哒	X X X X X X X⌢X X X 哒 哒 哒 哒 哒 哒 哒 哒 哒 哒	X·X X X　X X X X　X X 哒 哒 哒　哒 哒 哒 哒　哒 哒
$\frac{6}{8}$	X X X　X X X 哒 哒 哒　哒 哒 哒	X　X　X　X 哒　哒　哒　哒	X X X　X X X X X 哒 哒 哒　哒 哒 哒 哒 哒

第三课　基础弹奏知识

一、吉他的持琴姿势

木吉他的持琴姿势主要分为坐姿、站姿两种。

坐姿：上身直立坐在椅子上，把右腿搭在左腿上，将琴箱下方凹陷处放在右腿的根部；身体贴近琴背板的上方，琴头微微上扬；右手手肘搭在琴箱最高点，手掌自然垂放在音孔附近。

站姿：将吉他与背带连接，把吉他放在胸前（上下位置可微调），琴头微微上扬；右手手肘靠在面板上方来稳定琴身，手掌自然垂放在音孔附近。

二、认识右手各手指标记

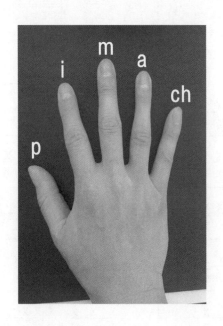

右手的手指标记分别是拇指"p"、食指"i"、中指"m"、无名指"a"以及小指"ch"。

三、认识左手各手指标记

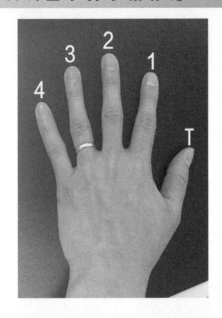

左手的手指标记分别是拇指"T"、食指"1"、中指"2"、无名指"3"以及小指"4"。

四、认识六线谱与和弦图

1.六线谱：也称TAB谱，它由六条平行直线组成，由上往下分别代表吉他的一弦、二弦、三弦、四弦、五弦、六弦。

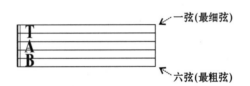

2.和弦图：一般配合六线谱使用，标记在其上方，用来记录左手的按法及位置。

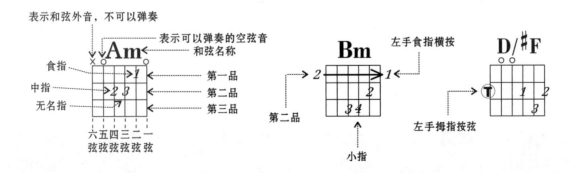

五、认识六线谱中的基础标记

1.琶音奏法：用波浪形的箭头来标记，表示非常快速地依次弹响五弦到一弦。

2.分解奏法：用x来标记。下面和弦图弹奏方式为：左手按好Am和弦，然后右手依次弹响五、三、二、一弦。数字"3"表示要弹响六弦的三品音，数字"0"表示要弹响二弦的空弦音。

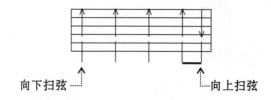

3.扫弦奏法：用箭头来标记，表示同时扫响一、二、三、四弦。

向下扫弦　　　向上扫弦

六、吉他调音

吉他调音对初学者来说是一个难点。一把音不准的吉他就算你弹奏技巧很高，也很难弹奏出好听的旋律，所以在弹琴之前先要把音校准。我们来了解一下吉他的标准音高。

一弦=E　二弦=B　三弦=G　四弦=D　五弦=A　六弦=E

调弦有多种方法，如等音调弦法、泛音调弦法等。由于初学者对音准不是特别敏感，所以掌握起来有一定的难度。随着电子调音器与应用程序（App）的出现，调弦就变得容易了很多，大家只需要按照上面的显示分别把音调到相对应的音名即可。调弦时调音器上会有一个指针提示，指针偏向左侧时，我们要把琴弦调紧（把音升高）；指针偏向右侧时，我们则把琴弦调松（把音降低）。

（1）应用程序（App）调音

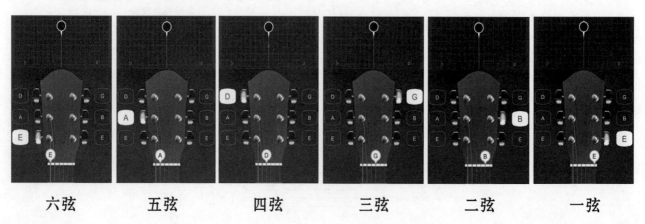

六弦　　　五弦　　　四弦　　　三弦　　　二弦　　　一弦

（2）电子调音

（3）等音调弦

六弦：首先把六弦空弦调整为标准音高（可根据钢琴或电子琴的 E 音做参考）。

五弦：弹响六弦的五品音，使五弦空弦音高与六弦的五品音高保持相同。

四弦：弹响五弦的五品音，使四弦空弦音高与五弦的五品音高保持相同。

三弦：弹响四弦的五品音，使三弦空弦音高与四弦的五品音高保持相同。

二弦：弹响三弦的四品音，使二弦空弦音高与三弦的四品音高保持相同。

一弦：弹响二弦的五品音，使一弦空弦音高与二弦的五品音高保持相同。

吉他指板图

第四课　右手入门

一、右手的拨弦方式

1.拇指拨弦：用指尖左侧偏上的位置触弦，向下发力拨响琴弦。

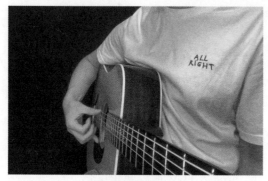

拇指靠在五弦上

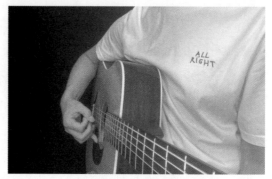

拇指向下发力拨响五弦

拇指练习

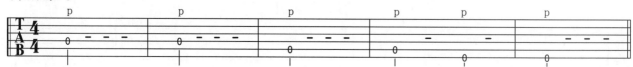

特别提示：可把小指作为支撑点靠在面板上，用来稳固拇指的拨弦。

2.食指拨弦：用指尖左侧偏上的位置触弦，向上发力勾响琴弦。

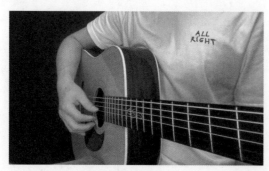

食指靠在一弦上

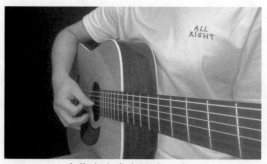

食指向上发力拨响一弦

特别提示：可把拇指作为支撑点靠在上方琴弦上，或把小指作为支撑点靠在面板上。

食指练习

3.中指拨弦：用指尖左侧偏上的位置触弦，向上发力勾响琴弦。

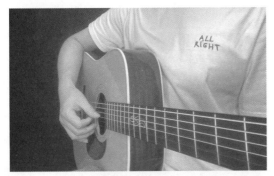

中指靠在一弦上

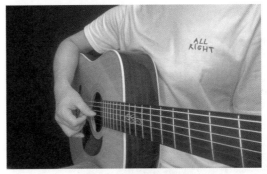

中指向上发力拨响一弦

食指、中指交替拨弦练习

4.无名指拨弦：用指尖左侧偏上的位置触弦，向上发力勾响琴弦。无名指一般与其他手指配合使用在分解节奏中。

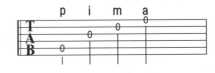

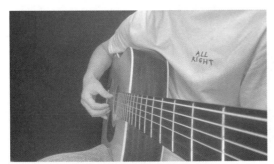

无名指靠在一弦上

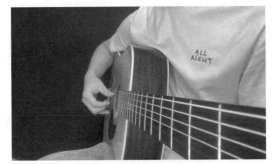

无名指向上发力拨响一弦

多指拨弦练习

二、了解靠弦奏法

靠弦奏法也叫平行奏法,弹奏方式为右手拨弦的方向与面板平行,拇指向下平行发力拨动琴弦,弹响后手指靠在相邻的下方琴弦上,食指、中指向上平行发力拨响琴弦,弹响后手指靠在相邻的上方琴弦上。靠弦奏法在古典吉他与指弹吉他演奏中经常使用,它的特点是声音饱满,浑厚。

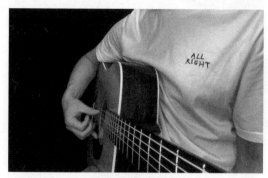

拇指靠在五弦上

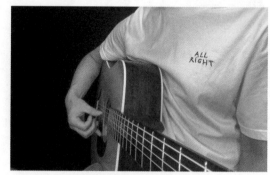

拇指拨弦后靠在下方琴弦上

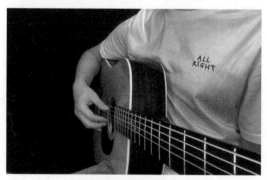

食指靠在二弦上

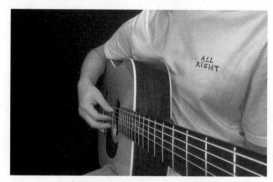

食指拨弦后靠在上方琴弦上

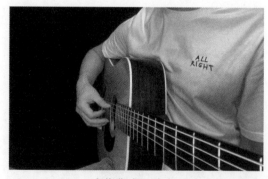

中指靠在一弦上

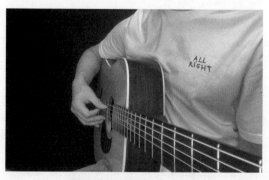

中指拨弦后靠在上方琴弦上

第五课　左手入门

一、左手如何按弦

左手的按弦步骤是：手腕微微弯曲，拇指作为支撑点靠在琴颈的后方（大约与中指的位置对齐），手指关节自然弯曲，用指尖按弦，按在音品中间或靠近品柱的位置，如手指按在音品的左侧时，这时按弦指会感觉非常吃力，而且不容易把音按响，所以要把手指按在尽量靠近品柱的位置，也就是说越靠近品柱，按弦也就越容易，但注意不要按在品柱上。按弦时拇指与按弦指要同时发力。

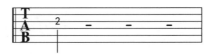

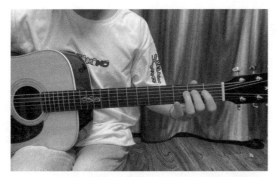

正面

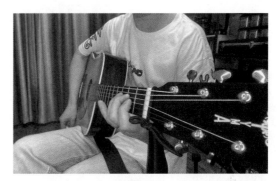

侧面

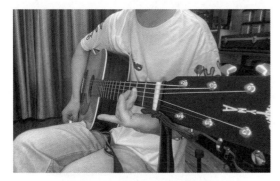

错误1：手指关节没有立起来

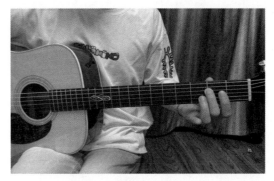

错误2：手指按在品柱上

食指按弦练习

特别提示：左手的指甲要贴底剪掉，不然会影响按弦的效果。

中指按弦练习

无名指按弦练习

二、爬格子

　　爬格子是一个非常基础的溜手指的方法，它既可以提高手指的机能、伸展度、灵活性与独立性，同时也可以提高左右手的默契程度。弹奏方式为手腕弯曲、手指关节打开，分别用食指、中指、无名指和小指按在对应的音品上。

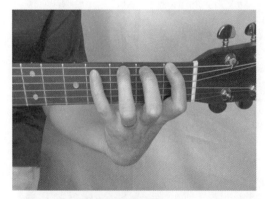

爬格子正确手形

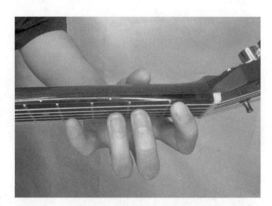

爬格子正确手形（俯视）

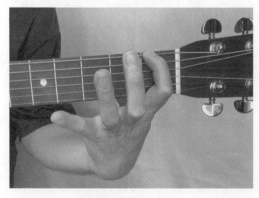

爬格子错误手形状

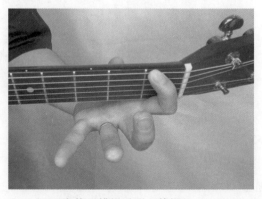

爬格子错误手形（俯视）

特别提示： 初学者也可暂时在五品~八品处开始练习，因为后面的音品间距更近，所以手指更容易按到有效区。

三、爬格子练习

正向爬格子练习

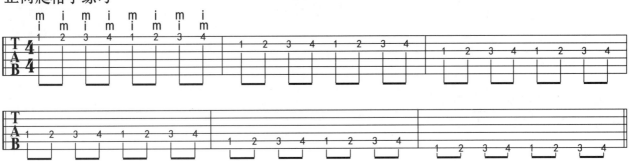

特别提示：上面的练习中，食指按响后不要离弦，再按中指，中指按响后，食指、中指都不要离弦，再按无名指，无名指按响后，食、中、无名指都不要离弦，最后按小指。

逆向爬格子练习

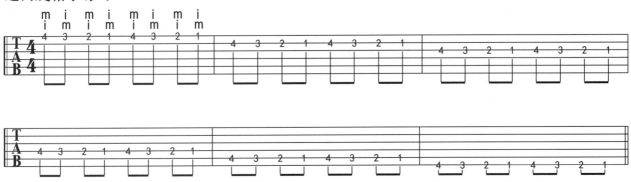

四、音阶练习

将调式中的一个音作为起点和终点，由低到高或由高到低有规律地排列起来，叫作音阶。

C调"3"型音阶：以吉他的前三品为基础，把六弦的空弦音作为起止音排列组合起来。下面练习中的弹奏方式为：左手食指控制一品，中指控制二品，无名指控制三品。

021

小星星

1=C 4/4

法国儿歌
王 一 编配

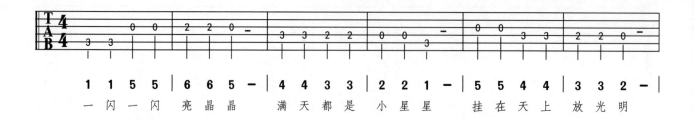
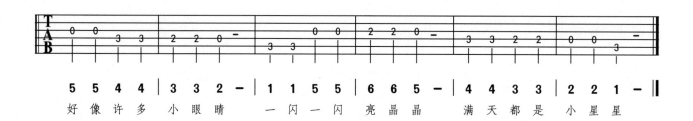

小星星（高音版）

1=C 4/4

法国儿歌
王 一 编配

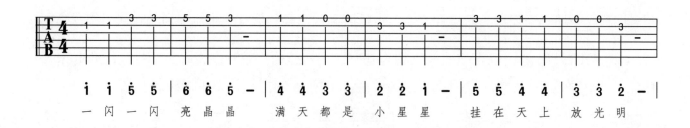
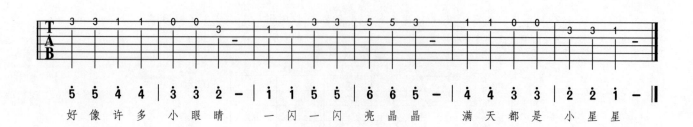

欢乐颂

[德]贝多芬 曲
王 一 编配

1=C 4/4

欢乐颂（高音版）

[德]贝多芬 曲
王 一 编配

1=C 4/4

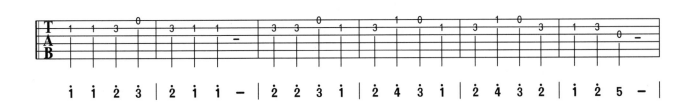
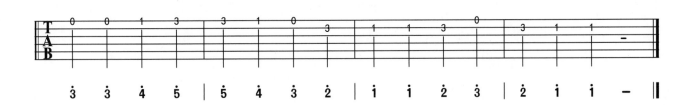

绿袖子

英国民谣
王 一 编配

1=C 3/4

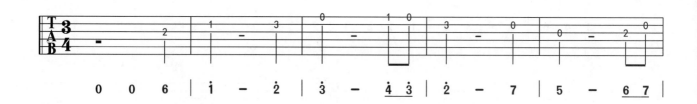
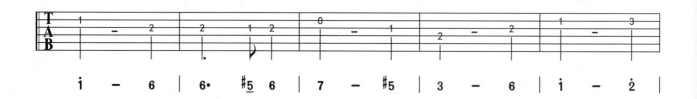
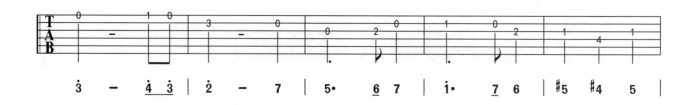
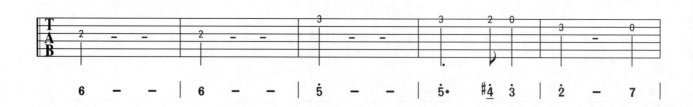
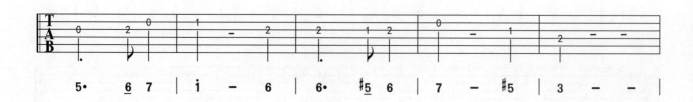

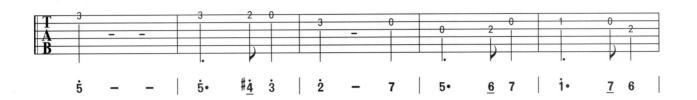

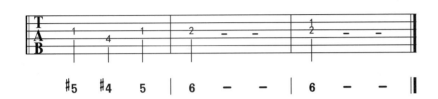

漠河舞厅（片段）

(柳爽 演唱)

柳爽 词曲
王 一 编配

1=C 4/4

甜蜜蜜（片段）

(邓丽君 演唱)

庄奴 词
印度尼西亚民谣
王一 编配

1=C 4/4

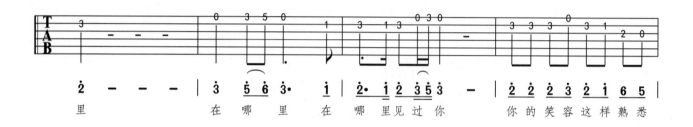
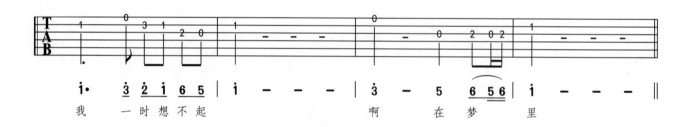

知足（片段）

(五月天 演唱)

阿信 词曲
王一 编配

1=C 4/4

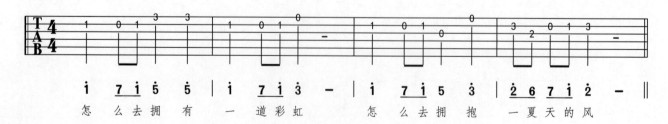

天空之城（片段）

久石让 曲
王 一 编配

1=C 4/4

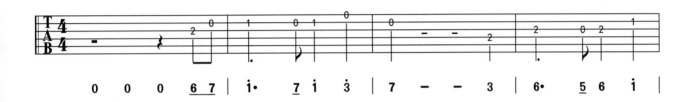
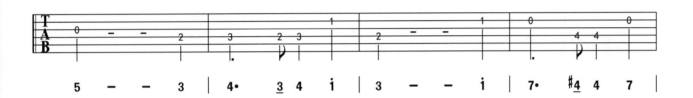
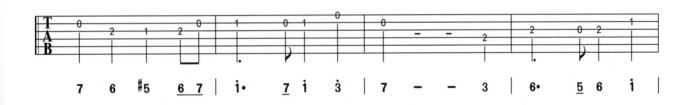
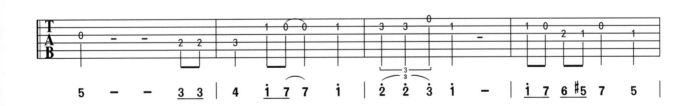
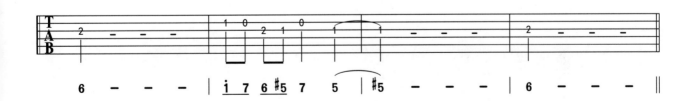

第六课　和弦基础知识

一、音程

音与音之间的高低关系叫作音程，音程用"度"来表示，如1-1、2-2为一度，1-2、2-3为二度，1-3、3-5为三度，1-7为七度，两个音之间包含了几个音就为几度。音程又分为旋律音程、和声音程两种。

1.旋律音程：一前一后分别弹奏的两个音，叫作旋律音程。

$$1 \to 5 \qquad 3 \to 6$$

根　冠　　　根　冠

音　音　　　音　音

2.和声音程：同时弹奏的两个音，叫作和声音程。

$$\begin{bmatrix} 5\ 冠音 \\ 1\ 根音 \end{bmatrix} \qquad \begin{bmatrix} 6\ 冠音 \\ 3\ 根音 \end{bmatrix}$$

特别提示：音程中的低音叫作"根音"，也叫下方音；音程中的高音叫作"冠音"，也叫上方音。

二、音数

音程中所包含的全音和半音的数量，叫作音数。全音的音数为1（如1-2），半音的音数为0.5（如3-4）。

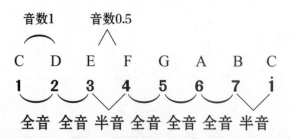

三、音程的属性

音程的属性是由音数决定的，用纯、大、小、增、减、倍增、倍减来命名。

音程参照表

命名	音数	简谱举例	度数
纯一度	0	1-1、3-3	1
小二度	$\frac{1}{2}$	3-4、7-$\dot{1}$	2
大二度	1	1-2、6-7	2
小三度	$1\frac{1}{2}$	3-5、6-$\dot{1}$	3
大三度	2	1-3、5-7	3
纯四度	$2\frac{1}{2}$	1-4、3-6	4
增四度	3	1-#4、4-7	4
减五度	3	1-♭5、7-4	5
纯五度	$3\frac{1}{2}$	1-5、3-7	5
小六度	4	1-♭6、3-$\dot{1}$	6
大六度	$4\frac{1}{2}$	1-6、2-7	6
小七度	5	1-♭7、3-$\dot{2}$	7
大七度	$5\frac{1}{2}$	1-7、4-$\dot{3}$	7
纯八度	6	1-$\dot{1}$、2-$\dot{2}$	8

四、什么是和弦

由三个或三个以上的音，按照一定音程关系组合起来叫作和弦。

五、和弦的属性

和弦的属性有很多种，如三和弦、七和弦、九和弦、挂留和弦、转位和弦等，其中最为常用的是三和弦。

三和弦：三和弦是由三个音组成，以其中一个音作为主音，按照音程的三度关系排列在一起，其中最为常用的是大三和弦和小三和弦。

大三和弦：听觉上给人一种色彩明亮、声音向外扩张的感觉，它的音程排列是根音到三音为一个大三度关系，三音到五音为一个小三度关系，如C调中的C、F、G和弦，它们的音程关系都是大三度+小三度。

小三和弦：听觉上给人一种色彩暗淡、声音向内收的感觉，它的音程排列是根音到三音为一个小三度关系，三音到五音为一个大三度关系，如C调中的Am、Dm、Em和弦，它们的音程关系都是小三度+大三度。

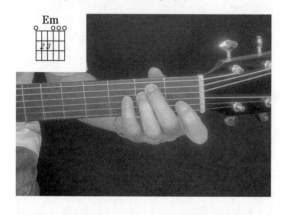

六、掌握基础和弦指法

1.掌握Em、Am和弦

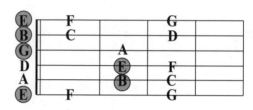

Em是由E、G、B三个音组成的小三和弦，根音为四弦或六弦。

特别提示：根音是和弦中的主音，也是最稳定音，在弹奏时一般先从根音开始弹起。

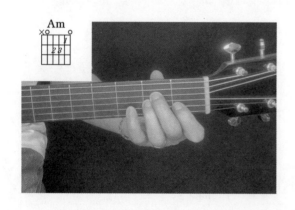

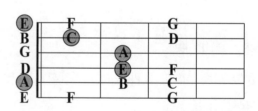

Am是由A、C、E三个音组成的小三和弦，根音为五弦。

2.琶音奏法：用波浪形的箭头来标记，表示非常快速地依次弹响标记琴弦。

转换练习

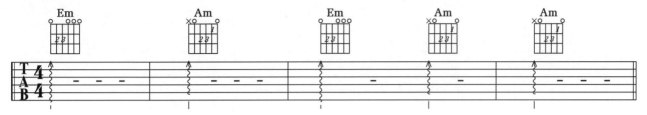

转换要领：Em的2、3指平行向下移动一根弦，然后1指按在二弦的一品处。

3.掌握C和弦

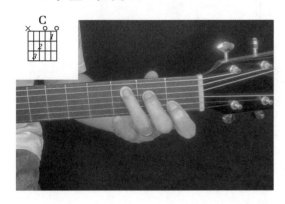

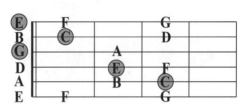

C是由C、E、G三个音组成的小三和弦，根音为五弦。

转换练习

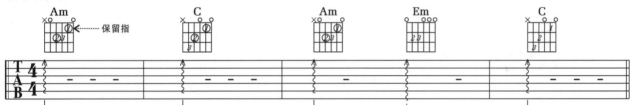

转换要领：标记处为保留指，在Am与C和弦的转换中，1、2指可始终按在琴弦上，这样会更流畅地提高和弦的转换速度。

4.掌握Fmaj7和弦

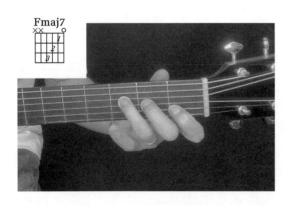

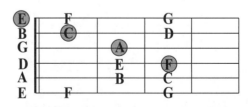

Fmaj7是由F、A、C、E四个音组成的大七和弦，根音为四弦。

特别提示：七和弦在后面的课程中会有详细的讲解，这里暂时了解一下就可以。

转换练习

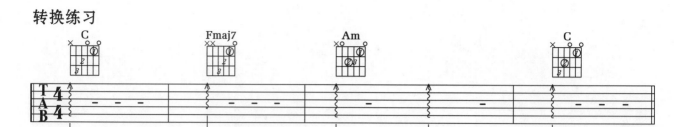

5.掌握Dm和弦

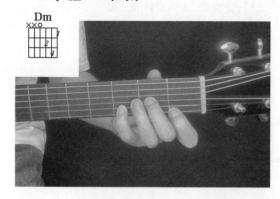

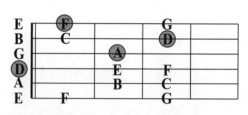

Dm是由D、F、A三个音组成的小三和弦，根音为四弦。

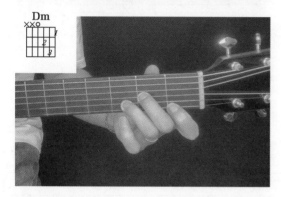

1、2、4指Dm和弦：优点是手指更容易按到音品的右侧，缺点是小指不灵活，按弦点不稳定。

1、2、3指Dm和弦：优点是无名指，按弦点更稳定，缺点是手指不容易按到音品的右侧，需要手指倾斜按弦。

转换练习

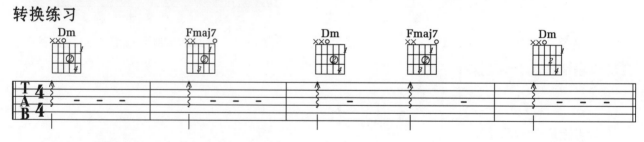

6.掌握G和弦

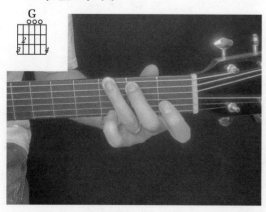

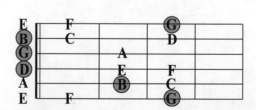

G是由G、B、D三个音组成的大三和弦，根音为六弦。

2、3、4指G和弦：优点是更适合和弦之间的相互转换，缺点是小指不灵活、跨度不够，按弦点不稳定。

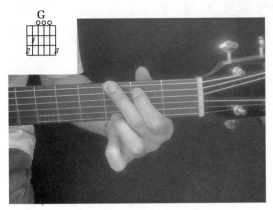

按法要领：G和弦一般都会遇到一个问题，就是手指打不开，无法同时按到一弦和六弦，这并不是手的问题，而是我们经常会忽略到的一个点，就是手腕。随着和弦难度的增加，手腕的运用也就更加明显，比如G和弦，我们就要把手腕向外充分弯曲，这样手指就有足够的空间来做更多的动作。

1、2、3指G和弦：优点是和弦好上手，缺点是和弦转换时手指变化较大。

7.掌握G7和弦

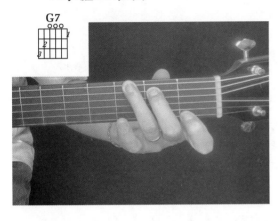

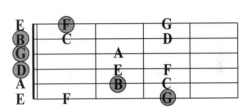

G7是由G、B、D、F四个音组成的属七和弦，根音为六弦。

转换练习

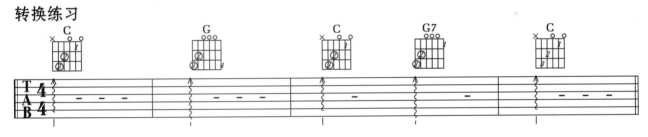

特别提示：刚接触和弦时，我们对指板还不太熟悉，手指的灵活度也不够，所以会经常出现和弦中的某个音按不响，或手指按不到某个位置，这都是初学和弦所要面对的一些问题。所以当我们发现某个音按不响的时候，我们可以适当地给手指加一些力度；当手指跨度不够的时候，我们可以微调一下手腕弧度和手指的角度，比如把手指适当倾斜，这样手指跨得也就更远。当我们提高了手指的力度、灵活度与熟练度以后，按和弦就会变得容易。

第七课　分解节奏入门

一、分解奏法

分解奏法是有规律地分别弹出和弦内的音符，在六线谱中用"×"来表示。比如，C和弦弹奏方式为左手按好C和弦，然后右手依次拨响五弦、三弦、二弦和一弦。

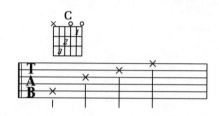

二、掌握基础分解节奏

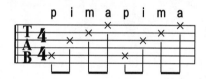

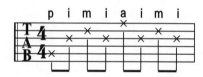

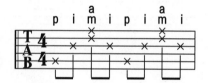

三、弹奏练习

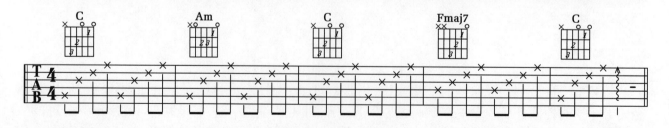

特别提示：当我们弹奏到小节的第四拍时，左手就开始做转换和弦的动作，就是在右手弹奏一弦的同时，左手变和弦。

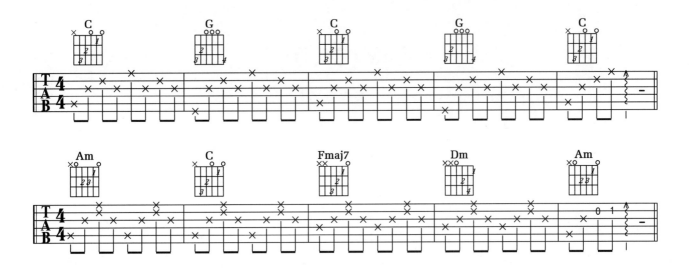

特别提示：当和弦图下方的六线谱中，同时出现了"×"与数字时，标有"×"的地方正常弹奏；标有数字的地方按数字标记弹奏。

四、认识变调夹

变调夹英文名Capo，标记在乐谱的左上方。变调夹是吉他演奏中重要的辅助工具，它可以在不改变指法的同时去改变歌曲的调式。例如我们弹唱一首C调的歌曲，如果感觉音调偏低，这时我们就可以把变调夹夹在一品处，然后再使用相同的指法来演奏，实际演奏出来的音高会比原来高半音，也就是用C调的指法弹（唱）奏出♯C调的音高；当然也可以根据个人的嗓音特点灵活地调整变调夹的位置。

好久不见

(陈奕迅 演唱)

施立 词
陈小霞 曲
王一 编配

1=C 4/4

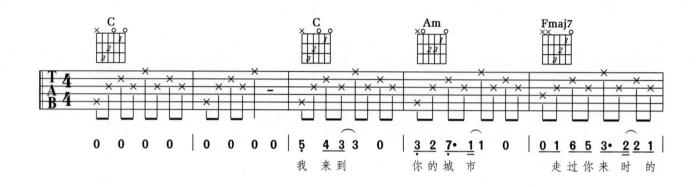
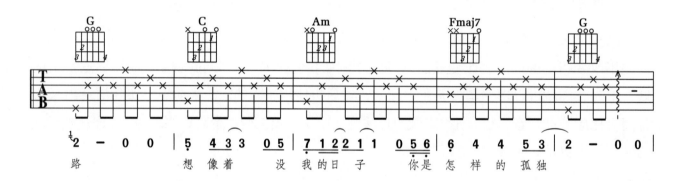
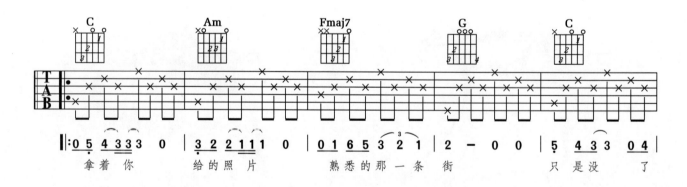
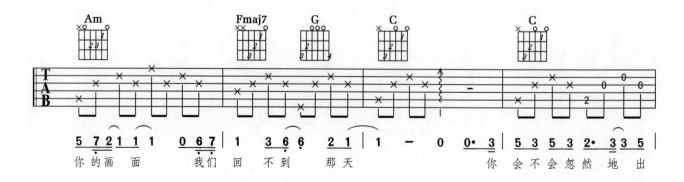

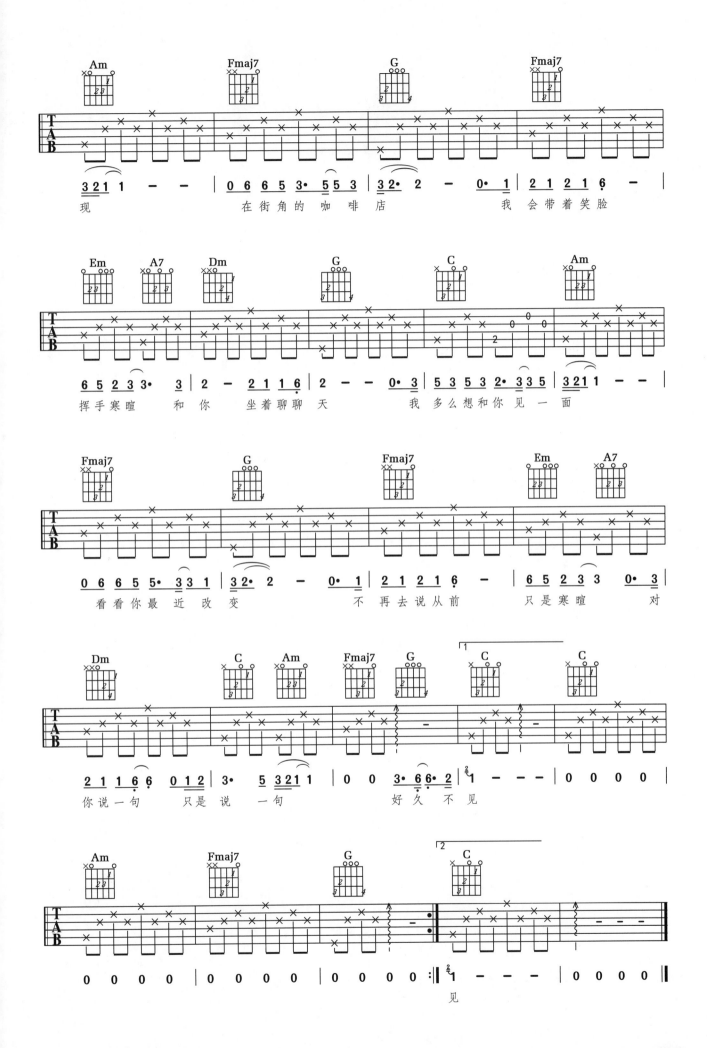

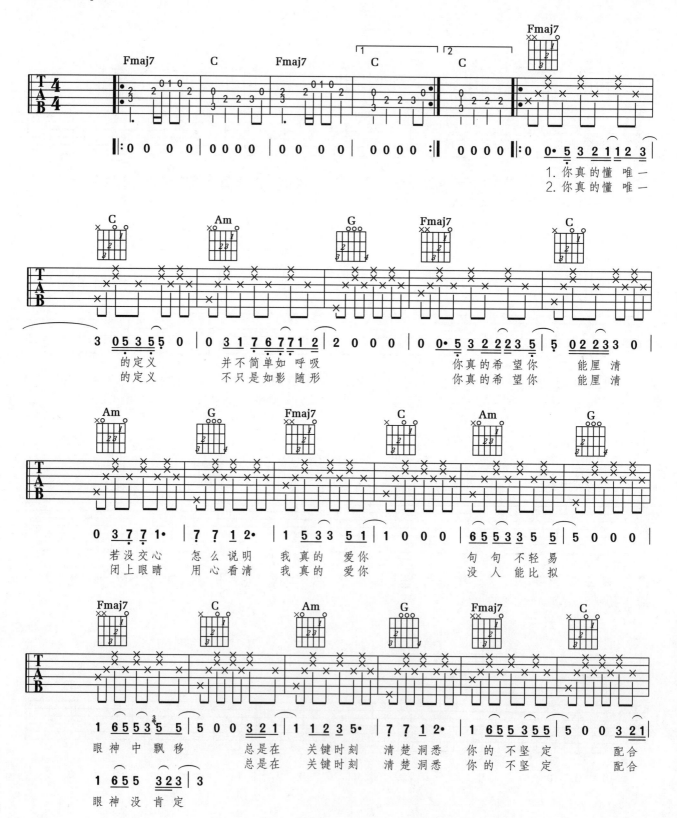

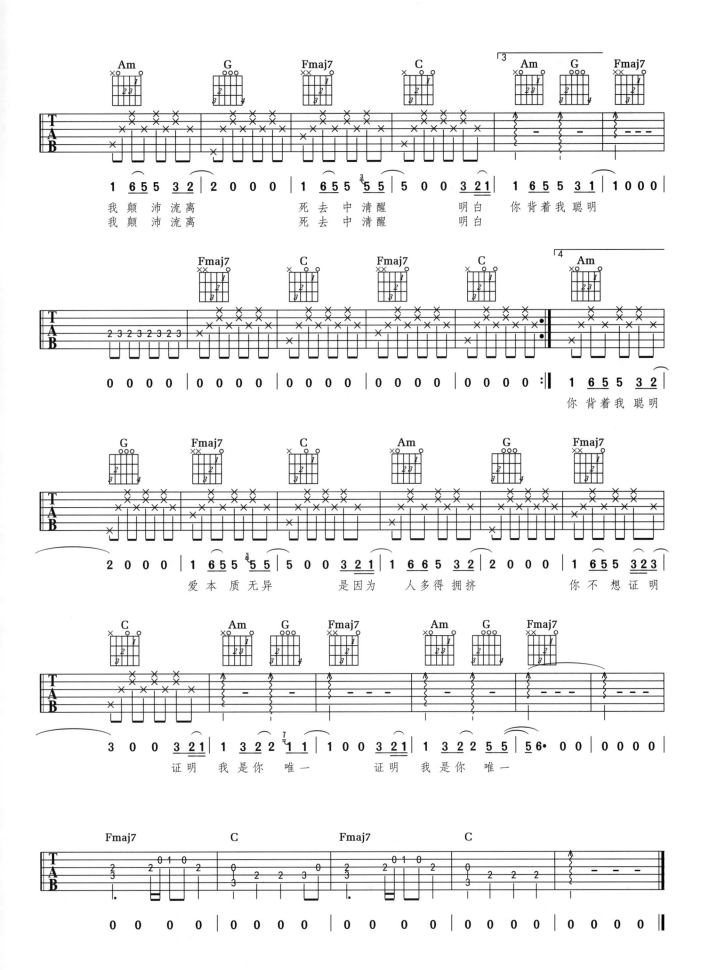

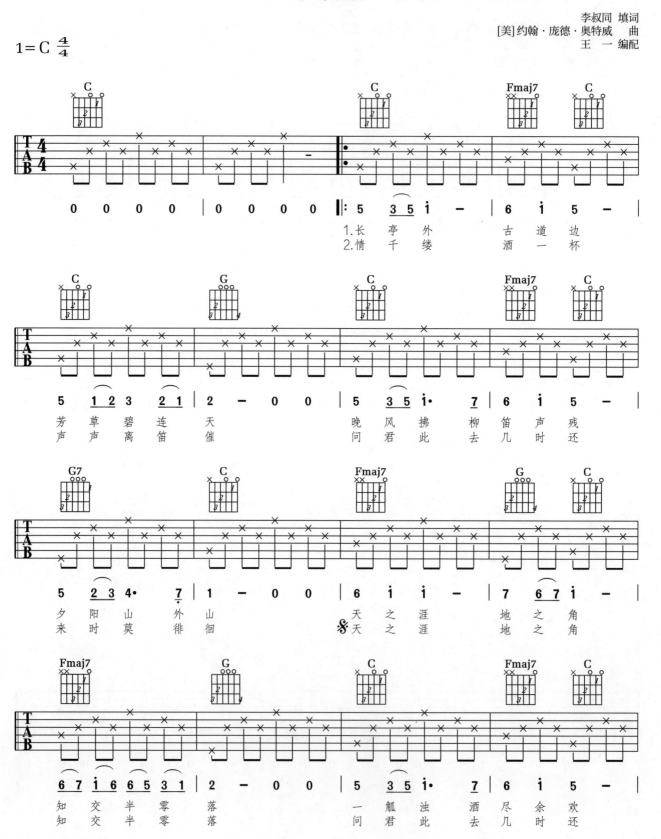

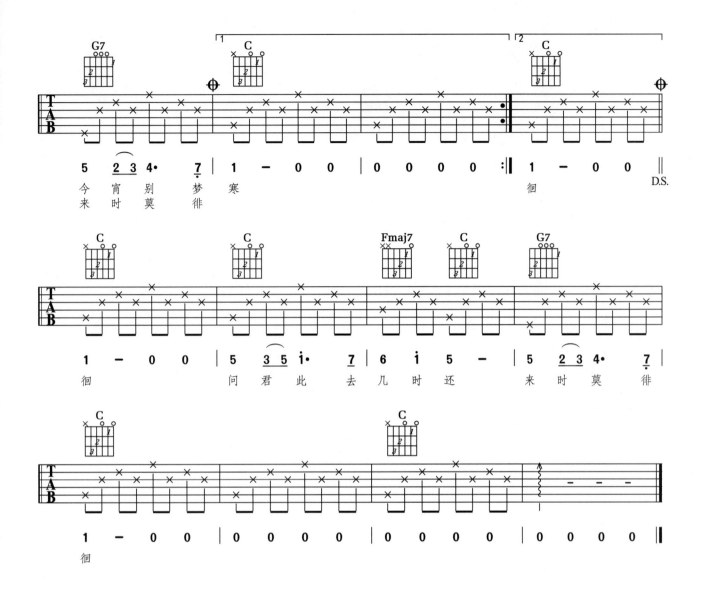

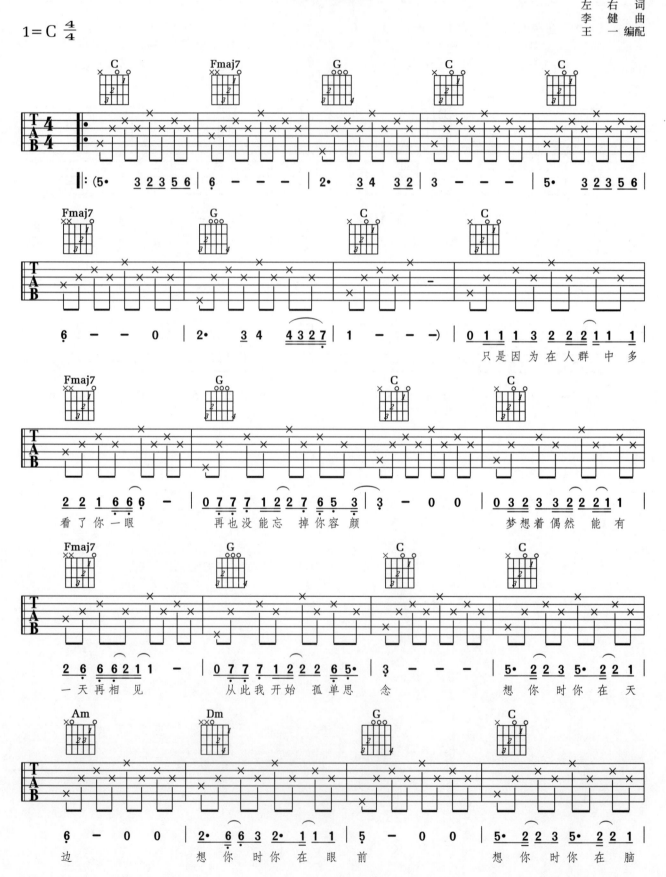

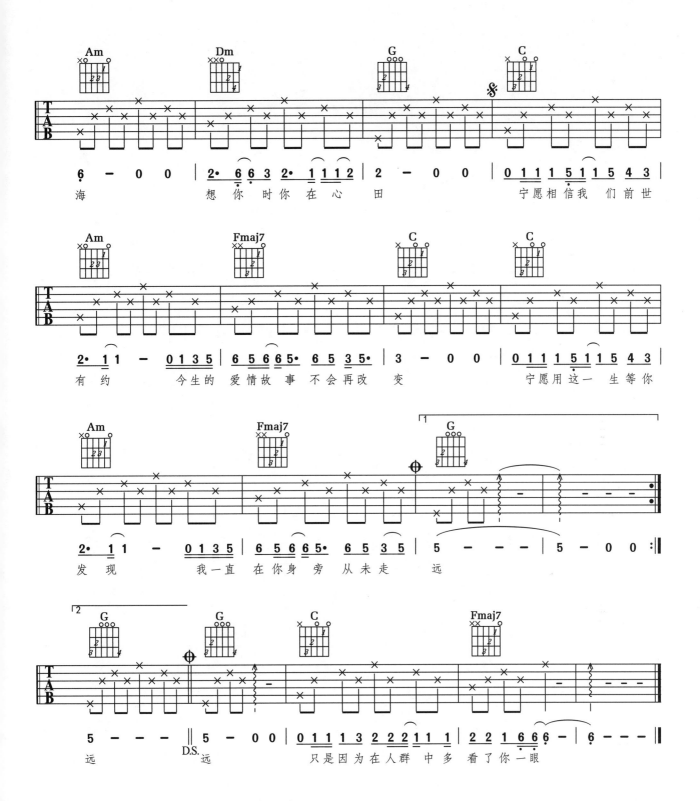

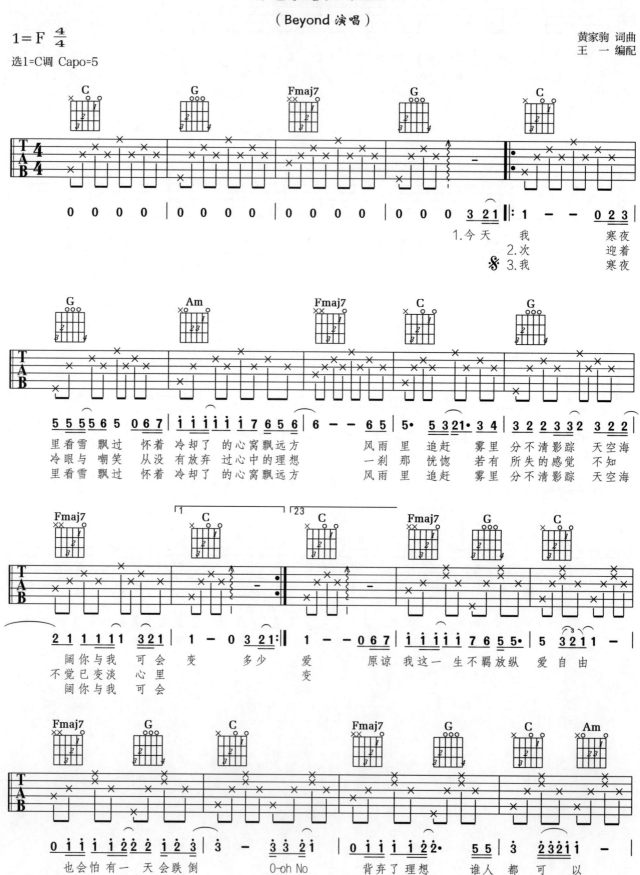

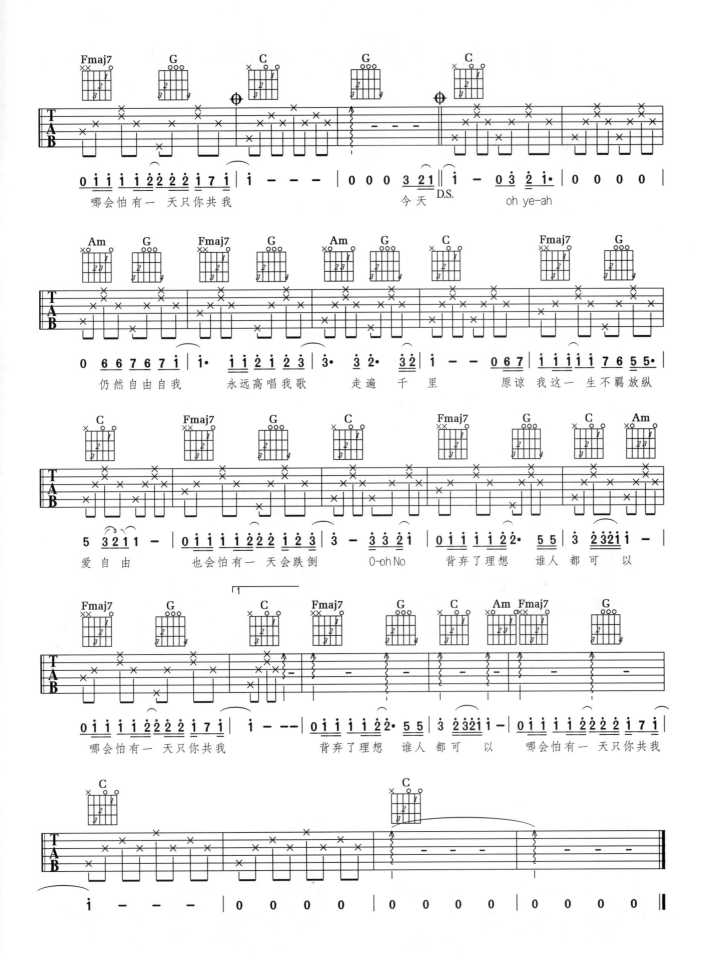

第八课　扫弦入门与拨片使用

一、扫弦奏法

扫弦奏法在六线谱中用箭头来标记，表示向上或向下同时扫响标记琴弦。如下图弹奏方式为左手按好C和弦，然后右手扫：下、下、下、下上。

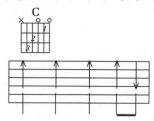

二、如何扫弦

1.食指扫弦：食指自然弯曲，向下扫弦时用食指指甲右侧偏上的位置触弦，向上扫弦时用食指左侧偏上的位置触弦，触弦时手指不要进弦太深，靠手腕发力。它的特点是扫弦较有力度、音色厚实、音量较大。缺点是下、上扫弦的音色不平均。

向下扫弦前手指的位置

向下扫弦后手指的位置

2.拇指扫弦：拇指自然伸直，向下扫弦时用拇指左侧偏上的位置触弦，向上扫弦时用拇指指甲左侧偏上的位置触弦，触弦时手指不要进弦太深，靠手腕与拇指关节发力。它的特点是力度好控制、较容易上手。缺点是声音较薄，音量较小，下、上扫弦的音色不平均。

向下扫弦前手指的位置

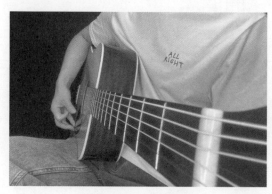
向下扫弦后手指的位置

3.拇指食指交替扫弦：食指负责向下扫弦，拇指负责向上扫弦，它的特点是下扫与上扫的触弦点都是指甲，音色平均、清脆。缺点是整体难度较大，不推荐初学者练习。

4.拨片扫弦：拨片英文名Pick，木吉他一般选择厚度为0.46mm~0.71mm的拨片，扫弦时拨片不要进弦太深，用片尖触弦，靠摆动手腕发力。它的特点是音色平均、清脆，音量较大。缺点是力度不好控制，扫弦时拨片容易出现移位。

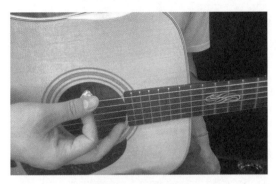
向下扫弦前手指的位置

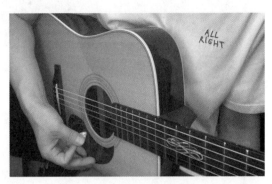
向下扫弦后手指的位置

三、拨片的形状及特点

水滴标准型：非常常规的一种型号，手指握面适中，握住后手指离弦较远，触弦感觉较柔和、好把控，推荐选用。

三角型：拨片的形状很大，手指握面较宽，握住后手指离弦较远、较宽，耐用，三面都可以使用。

爵士型：比较小巧，一般选用1.0mm以上的厚度，手指握面较小，握住后手指离弦很近，更适合演奏电吉他使用，触弦更快、更精准。

四、掌握D、Bm7、E和弦

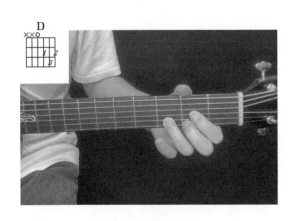

D是由D、♯F、A三个音组成的大三和弦，根音为四弦。

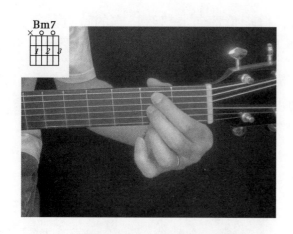
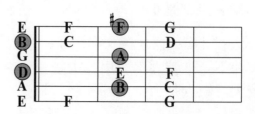

Bm7是由B、D、#F、A四个音组成的小七和弦，根音为五弦。

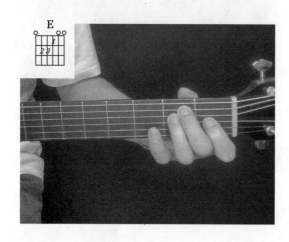

E是由E、#G、B三个音组成的大三和弦，根音为四弦或六弦。

五、掌握基础扫弦节奏

体面

(于文文 演唱)

唐恬 词
于文文 曲
王一 编配

1=♭B 4/4
选1=G调 Capo=3

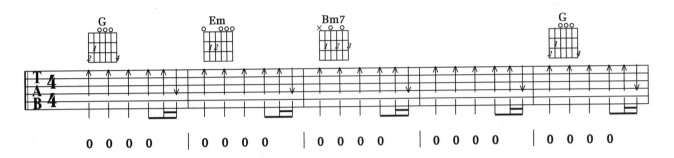
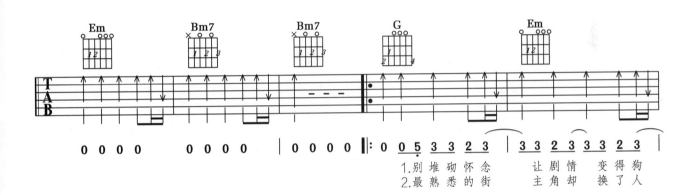
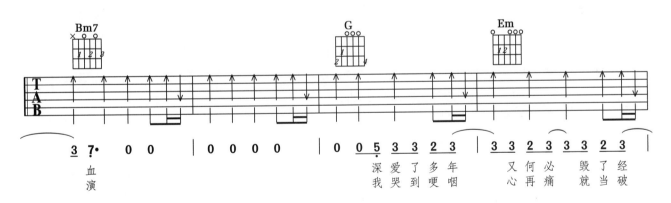
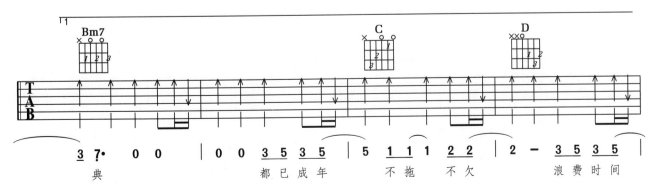

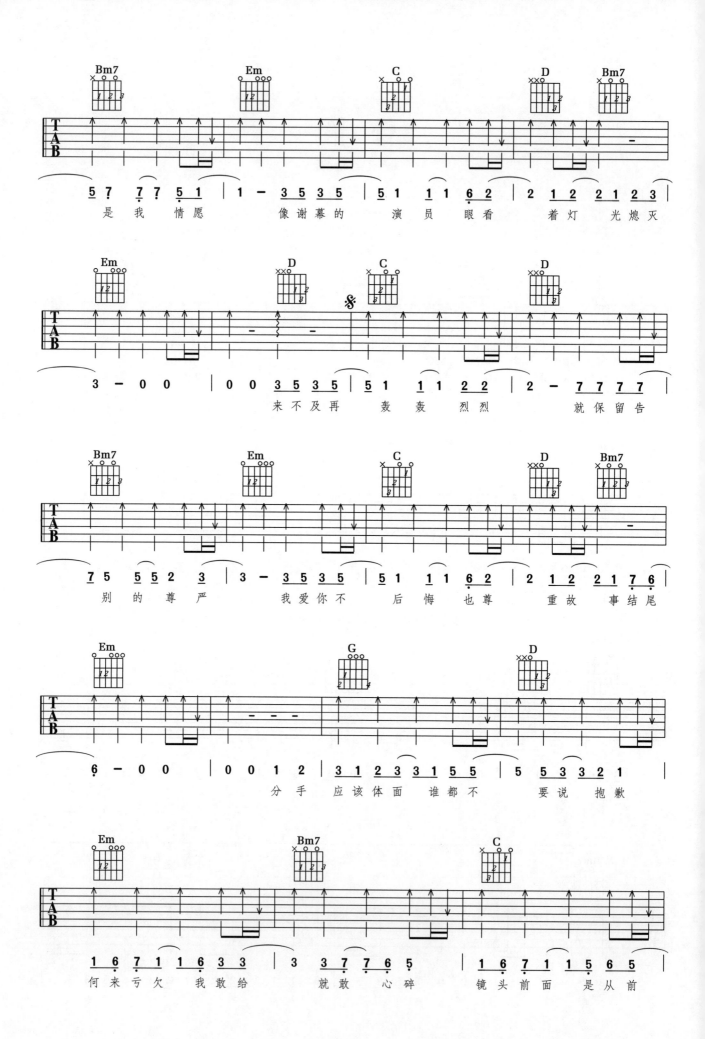

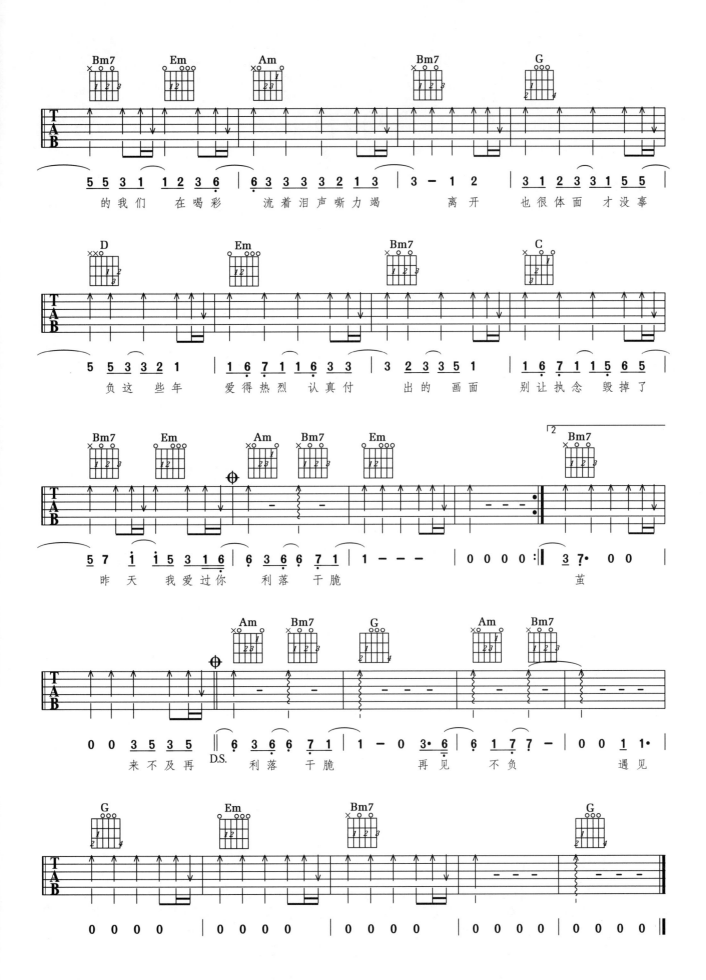

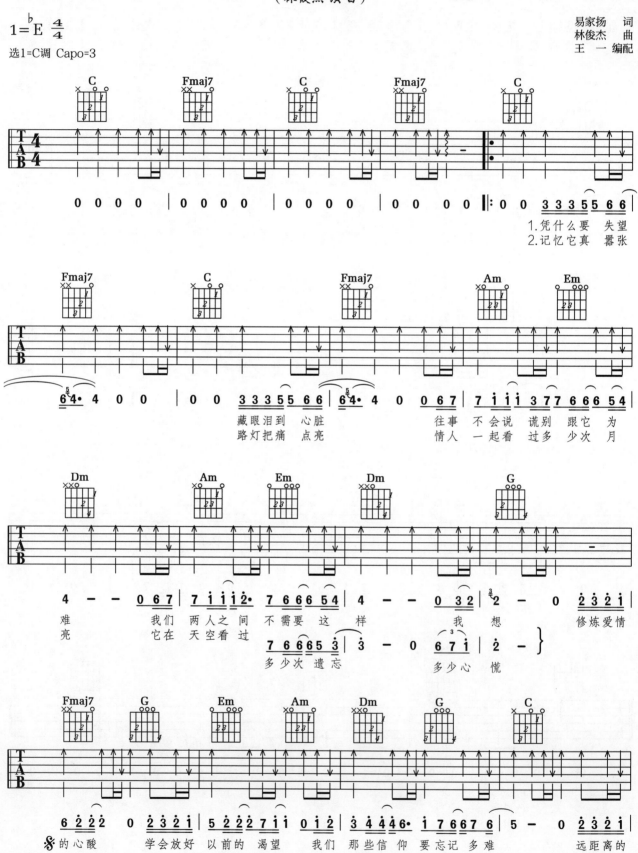

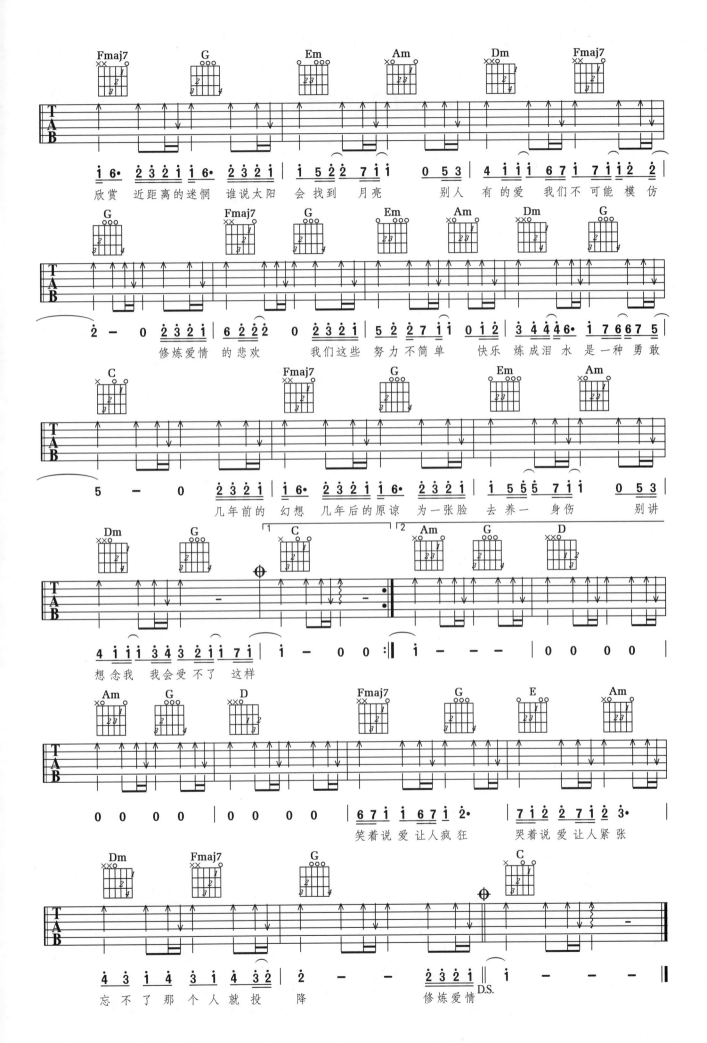

我们的时光

(赵雷演唱)

1=E 4/4
选1=C调 Capo=4

赵雷 词曲
王一 编配

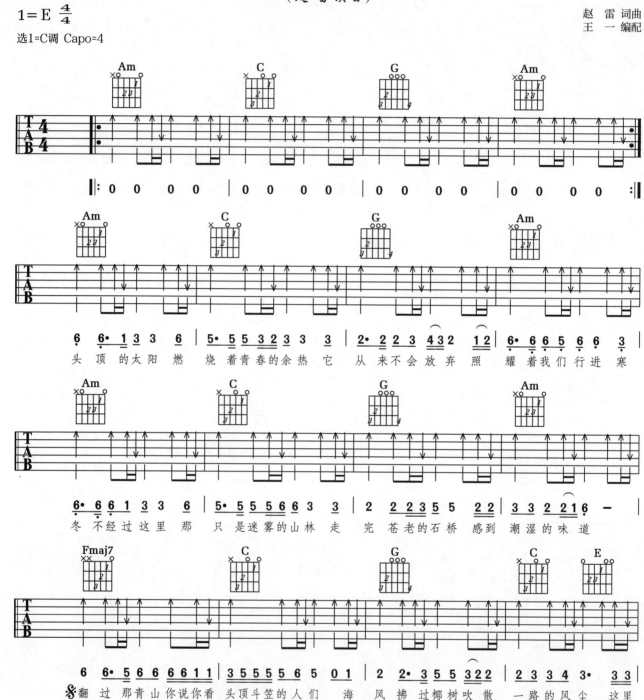
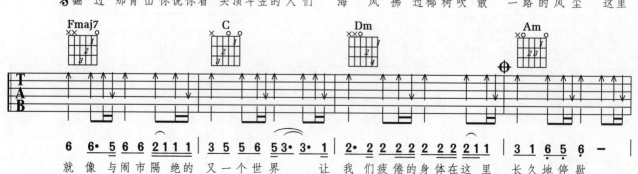

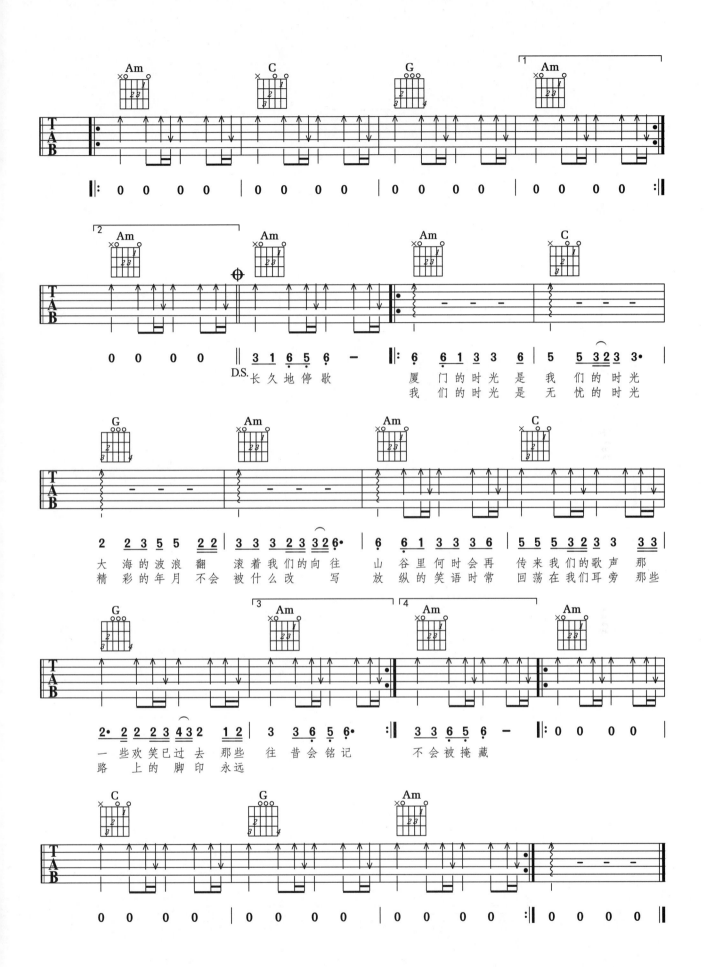

麻雀

(李荣浩 演唱)

李荣浩 词曲
王 一 编配

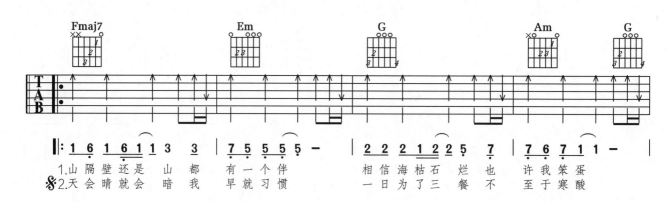

1.山隔壁还是山 都有一个伴　　相信海枯石烂 也许我笨蛋
2.天会晴就会暗 我早就习惯　　一日为了三餐 不至于寒酸

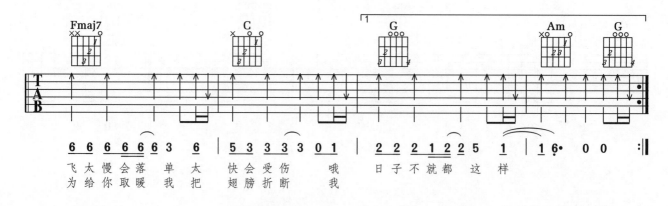

飞太慢会落单 太快会受伤 哦 日子不就都这样
为给你取暖 我把翅膀折断 我

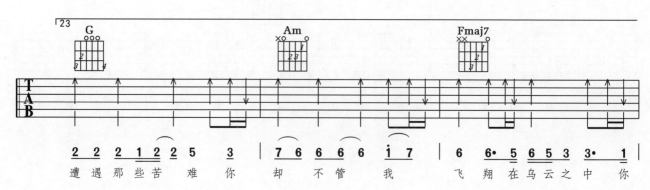

遭遇那些苦难 你却不管我　　飞翔在乌云之中 你

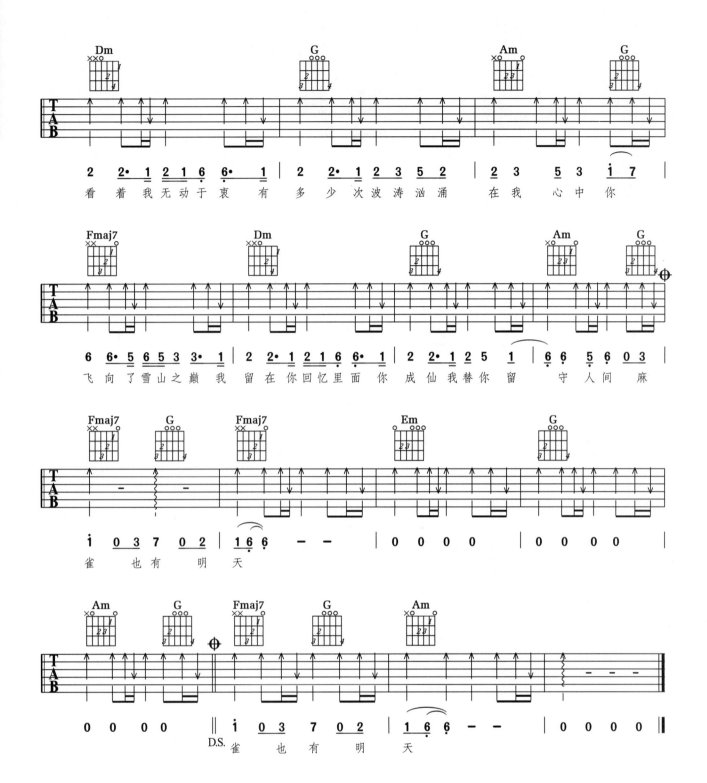

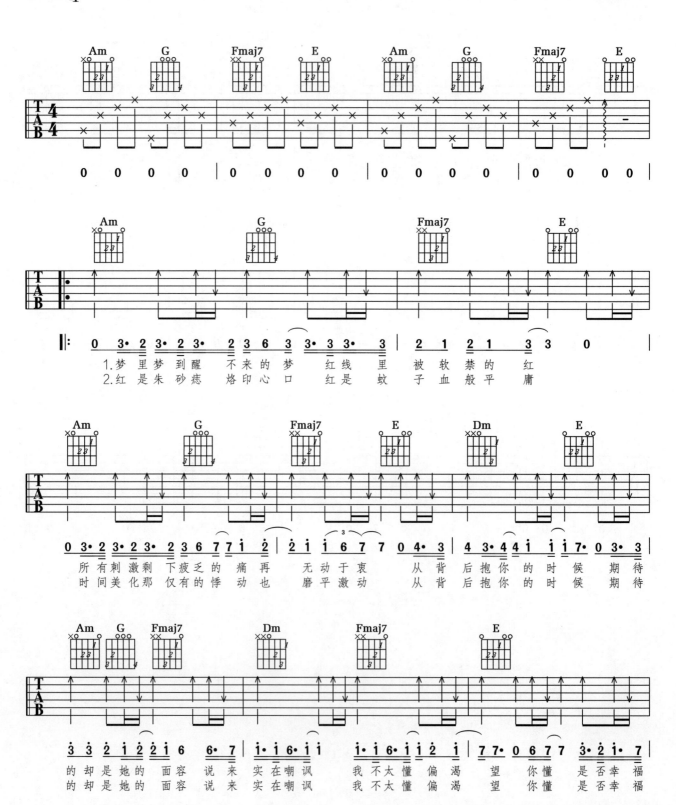

第九课　拨片与基本功练习

一、拨片的弹奏方式

使用拨片弹奏扫弦可以使音色变得更加清脆、明亮，在弹奏单音solo和分解节奏时，拨片也会起到相同的效果，尤其是在速度较快的solo中，拨片的作用就会更加明显。但是在拨片弹奏单音或分解节奏时，我们会发现拨弦并不是很稳定，所以为了提高拨弦的稳定性，我们需要把手腕或小指作为支撑点来提高右手的稳定性。

1.以手腕（手掌根部凸起处）作为支撑点靠在固弦锥上。

2.以小指作为支撑点靠在面板上。

手腕作为支撑点靠在固弦锥上

小指作为支撑点靠在面板上

二、拨片的节奏练习

八分节奏练习

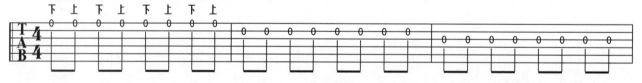

特别提示：从一弦弹到六弦后，再从六弦弹到一弦，这样反复练习。

前八分后十六分节奏练习

前十六分后八分节奏练习

切分节奏练习

前附点节奏练习

三连音节奏练习

三、爬格子练习

正向爬格子练习

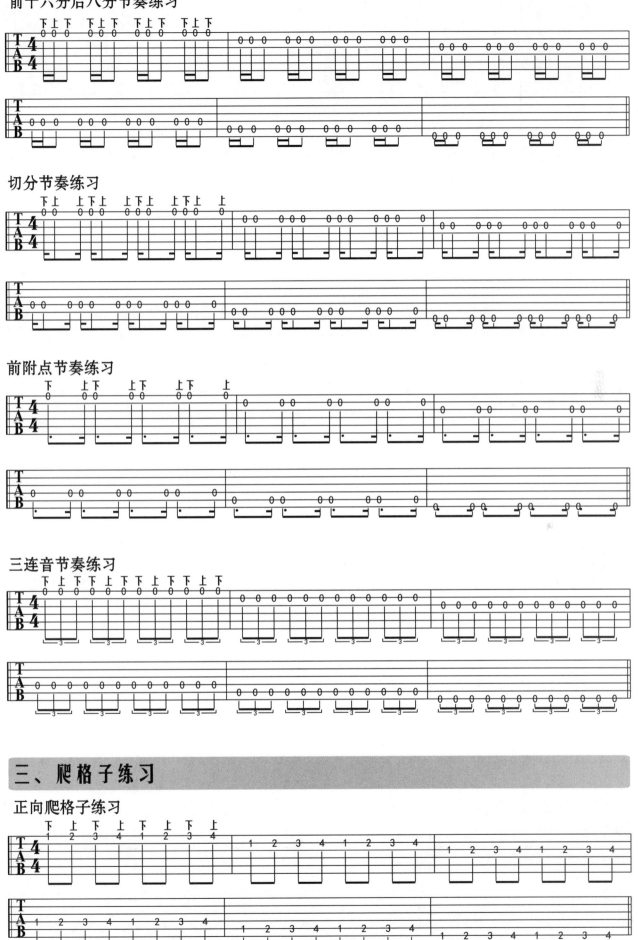

逆向爬格子练习

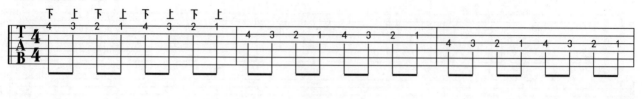

1、3、2、4指组合练习

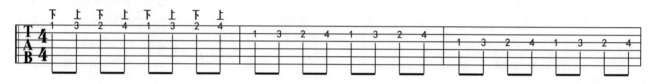

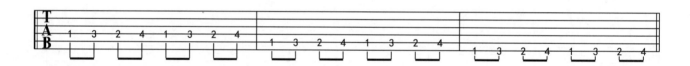

1、4、2、3指组合练习

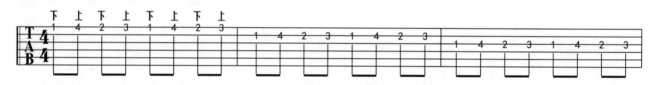

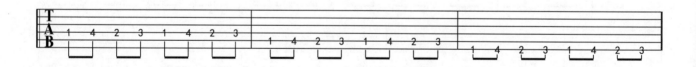

4、3、4、1指组合练习

2、4、3、4指组合练习

1、4、3、2指组合练习

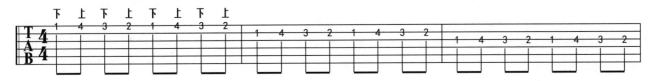
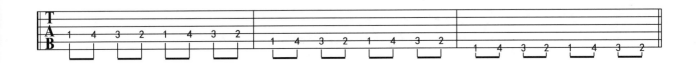

1、2、1、3指组合练习

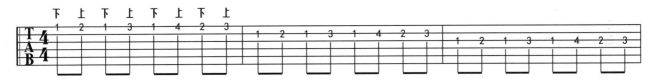
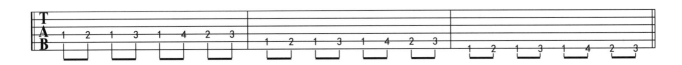

1、2、4、3指组合练习

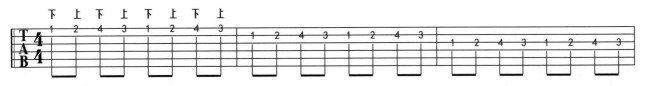
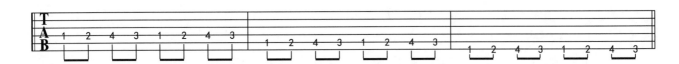

第十课　C大调与a小调

一、调式

　　一首歌曲或乐曲是由几个音组成，并围绕一个中心展开的，这个中心也就是最稳定音，我们称它为"主音"，再以主音为基础按照一定的关系排列起来，进而形成调式。所以一首歌曲在编配时大部分都是选择调式内的和弦来进行的，比较常用的调式有大调式、小调式和民族调式。本书只讲解大调式与小调式。

　　1.大调式：由七个音组成，以"1"作为主音的调式称为大调式。大调式歌曲给人一种色彩明亮的感觉。它有三种形式，分别为"自然大调""和声大调""旋律大调"。

　　自然大调：以"1"作为主音，按照全、全、半、全、全、全、半的相互关系进行排列，进而形成自然大调。

$$1 \quad 2 \quad 3 \quad 4 \quad 5 \quad 6 \quad 7 \quad \dot{1}$$
全音　全音　半音　全音　全音　全音　半音

　　和声大调：把自然大调中的第六级音降低半音，进而形成和声大调。

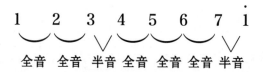

　　旋律大调：音阶上行与自然大调相同，下行时把第六、第七级音降低半音，进而形成旋律大调。

　　　　　　　上行　　　　　　　　下行
$$1 \quad 2 \quad 3 \quad 4 \quad 5 \quad 6 \quad 7 \quad \dot{1} \quad \flat\dot{7} \quad \flat\dot{6} \quad 5 \quad 4 \quad 3 \quad 2 \quad 1$$

　　2.小调式：由七个音组成，以"6"作为主音的调式称为小调式。小调式歌曲给人一种色彩暗淡的感觉。它有三种形式，分别为"自然小调""和声小调""旋律小调"。

　　自然小调：以"6"作为主音，按照全、半、全、全、半、全、全的相互关系进行排列，进而形成自然小调。

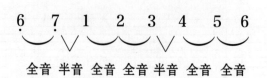
全音　半音　全音　全音　半音　全音　全音

和声小调：把自然小调中的第七级音升高半音，进而形成和声小调。

$$\underset{.}{6} \quad \underset{.}{7} \quad 1 \quad 2 \quad 3 \quad 4 \quad {}^{\sharp}5 \quad 6$$

旋律小调：音阶上行时把第六、第七级音升高半音，下行时再还原为自然小调的形式，进而形成旋律小调。

$$\overset{\text{上行}}{\underset{.}{6} \ \underset{.}{7} \ 1 \ 2 \ 3 \ {}^{\sharp}4 \ {}^{\sharp}5 \ 6} \quad \overset{\text{下行}}{{}^{\natural}5 \ {}^{\natural}4 \ 3 \ 2 \ 1 \ \underset{.}{7} \ \underset{.}{6}}$$

二、C大调与a小调的音级属性

C大调与a小调为关系大小调，调号标记都为1=C，它们的调式组成音完全相同，但排列的方式和主音不同。C大调是以"C"作为主音按照全、全、半、全、全、全、半的音阶关系排列组成。

C大调

C D E F G A B C
1 2 3 4 5 6 7 1̇

全音 全音 半音 全音 全音 全音 半音

C大调音级属性表

音　级	I	II	III	IV	V	VI	VII	I
和弦属性	主音	上主音	中音	下属音	属音	下中音	导音	主音
和　弦	C	Dm	Em	F	G	Am	Bdim	C

a小调是以"A"作为主音，按照全、半、全、全、半、全、全的音阶关系排列组成。

a小调

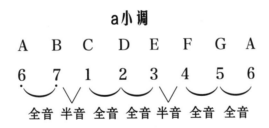

全音 半音 全音 全音 半音 全音 全音

a小调音级属性表

音　级	I	II	III	IV	V	VI	VII	I
和弦属性	主音	上主音	中音	下属音	属音	下中音	导音	主音
和　弦	Am	Bdim	C	Dm	Em	F	G	Am

三、和弦的命名

自然大调式中，第一、四、五级为大三和弦，命名时直接取其音名即可，第二、三、六级为小三和弦，命名时要在音名的后面加一个小写字母"**m**"（全称：minor）。

四、如何识别大小调

1.音程关系：从调式的第Ⅰ级到第Ⅲ级为大三度音程，这是体现大调式特征的关键音程，这样的调式可定义为大调式。从调式的第Ⅰ级到第Ⅲ级为小三度音程，这是体现调式特征的关键音程，这样的调式可定义为小调式。

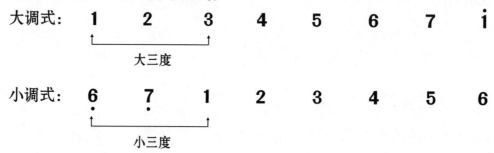

2.起止音：当歌曲的主旋律以"1"或"5"作为起止音时，基本可以定义为大调式歌曲。当主旋律以"3"或"6"作为起止音时，基本可以定义为小调式歌曲。

3.起止和弦：当歌曲以大三和弦作为起和弦时，基本可以定义为大调式歌曲。当歌曲以小三和弦作为起止和弦时，基本可以定义为小调式歌曲。

五、C大调的和弦组成

级 数	一级 I	二级 II	三级 III	四级 IV	五级 V	六级 VI	七级 VII
和弦名	C	Dm	Em	F	G	Am	G7
组成音	C E G	D F A	E G B	F A C	G B D	A C E	G B D F
和弦属性	主音	上主音	中音	下属音	属音	下中音	导音

C大调的和弦组成，是以C作为主音，按照三度音程关系，每三个音为一组排列起来，进而形成C大调和弦。下图中每一个音代表一度。

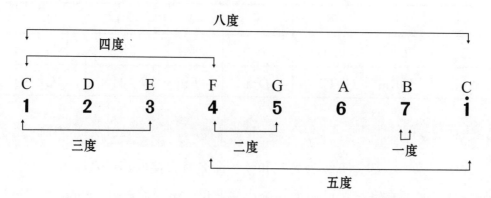

特别提示：关于C大调里面的G7，为什么第七级和弦的组成音是GBDF而不是BDF，因为BDF这三个音组合在一起的效果是非常不和谐的，而第七级作为导音，听觉效果上是要倾向于第一级主音的，所以这里会选择稳定性仅次于主音的属七和弦（属音有强烈倾向第一级的听觉效果）作为第七级，而属七和弦的组成音刚好包含BDF这三个音，所以大调式中的第七级和弦都会使用更稳定的属七和弦来代替。

六、学习小横按F和弦

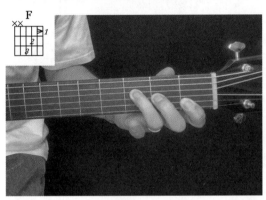

正面

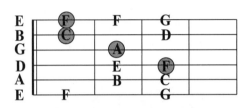

F和弦是由F、A、C三个音组成的大三和弦，根音为四弦。

侧面

小横按F和弦是我们学习的第一个难度较大的指法，这个指法对手腕与手指的力度都是一个很大的挑战，开始时总会有一根或两根弦按不响，这是每个人在练习时都要经历的一个过程，坚持练习，熟练之后，和弦的整体完成度就会越来越高。

七、按法步骤与转换练习

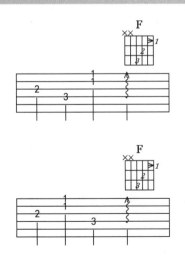

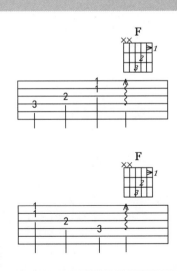

特别提示：按照小节中的步骤去练习，每根手指按好之后都不要离弦，直到小节结束。大家可以在四种顺序中找到一个更适合自己的加以强化练习。

转换练习1

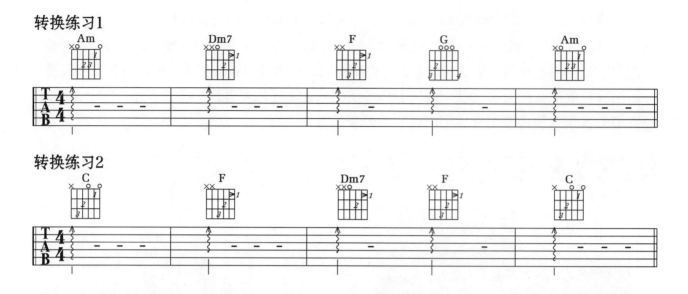

转换练习2

八、学习大横按F和弦

　　大横按F和弦也叫作封闭式和弦，是初学中难度最大的一个和弦，也因此难倒了很多同学。它的按法是1、2、3、4指同时按住对应琴弦，然后拇指在后面用力顶住琴颈，这个和弦不是一天或几天就能掌握的，需要花费大量的时间与精力才能彻底掌握，但是一旦我们掌握了F和弦的指法后，左手的能力会有非常大的提高，同时对后续的学习也有非常大的帮助。所以在练习时千万不要着急，先熟悉这个和弦的按法技巧和细节要领，再慢慢去打磨。

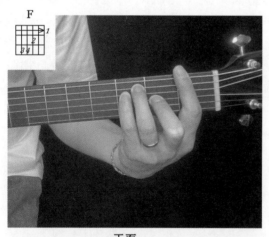

正面

侧面

背面

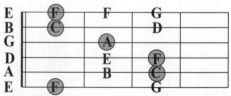

　　F是由F、A、C三个音组成的大三和弦，根音为四弦或六弦。

九、F和弦按法顺序与转换练习

首先用中指按在三弦的二品上，然后无名指、小指分别按在五弦与四弦的三品上，最后食指大横按在一品的全部六根琴弦上（实际上食指只需要按响一、二、六弦），按弦时手腕要向外弯曲，给食指足够的伸展空间。

特别提示：按照小节中的步骤去练习，每根手指按好之后都不要离弦。

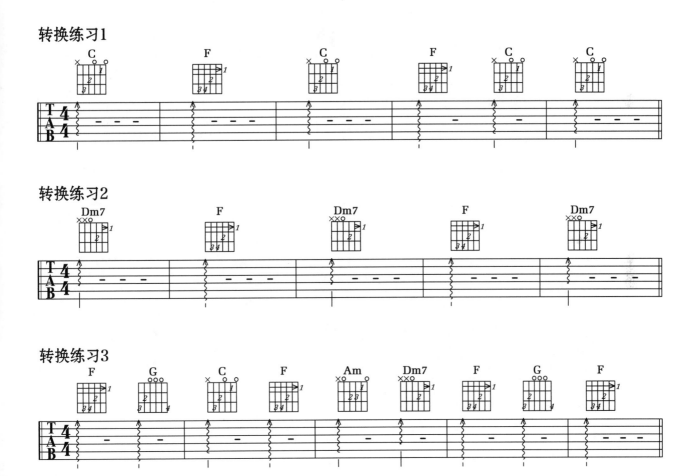

第十一课　G大调与e小调

一、G大调与e小调的音级属性

G大调与e小调为关系大小调，调号标记都为1=G，它们的调式组成音完全相同，但排列的方式和主音不同。G大调是以"G"作为主音按照全、全、半、全、全、全、半的音阶关系排列组成。

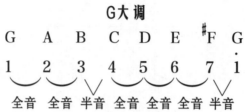

G大调音级属性表

音　级	I	II	III	IV	V	VI	VII	I
和弦属性	主音	上主音	中音	下属音	属音	下中音	导音	主音
和　弦	G	Am	Bm	C	D	Em	#Fdim	G

e小调是以"E"作为主音，按照全、半、全、全、半、全、全的音阶关系排列组成。

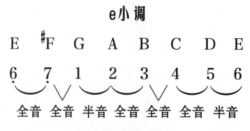

e小调音级属性表

音　级	I	II	III	IV	V	VI	VII	I
和弦属性	主音	上主音	中音	下属音	属音	下中音	导音	主音
和　弦	Em	#Fdim	G	Am	Bm	C	D	Em

二、G大调的和弦组成

级　数	一级 I	二级 II	三级 III	四级 IV	五级 V	六级 VI	七级 VII
和弦名	G	Am	Bm	C	D	Em	D7
组成音	G B D	A C E	B D #F	C E G	D #F A	E G B	D #F A C
和弦属性	主音	上主音	中音	下属音	属音	下中音	导音

070

G大调的和弦组成，是以G作为主音，按照三度音程关系，每三个音为一组排列起来，进而形成G大调和弦。

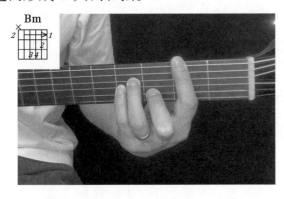

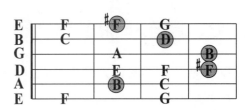

Bm是由B、D、#F三个音组成的小三和弦，根音为五弦。

三、Bm和弦按法步骤

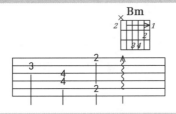

四、复合和弦

当和弦中的根音发生改变时，我们把它称为复合和弦。复合和弦又分为转位和弦和分割和弦两种。

1.转位和弦：把和弦组成音的顺序重新排列，使低音发生改变，叫作转位和弦。如"D"和弦的组成音是D、#F、A，那么它的第一转位就是#F、A、D，第二转位是A、D、#F。

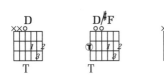

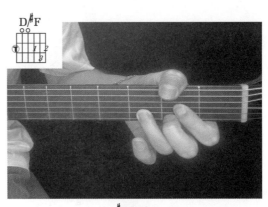

D/#F和弦

2.分割和弦：把和弦根音用和弦的外音代替，使根音发生改变，叫作分割和弦。如Dm/C和弦的组成音是C、D、F、A，它的根音就被和弦外音C所代替。

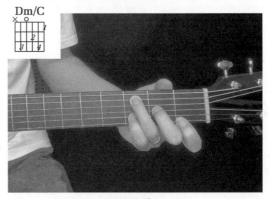

Dm/C和弦

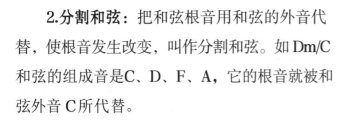

071

第十二课　D大调与b小调

一、D大调与b小调的音级属性

D大调与b小调为关系大小调，调号标记都为1=D，它们的调式组成音完全相同，但排列的方式和主音不同。D大调是以D作为主音，按照全、全、半、全、全、全、半的音阶关系排列组成。

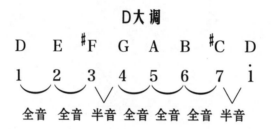

D大调音级属性表

音　级	I	II	III	IV	V	VI	VII	I
和弦属性	主音	上主音	中音	下属音	属音	下中音	导音	主音
和　弦	D	Em	#Fm	G	A	Bm	#Cdim	D

b小调是以B作为主音，按照全、半、全、全、半、全、全的音阶关系排列组成。

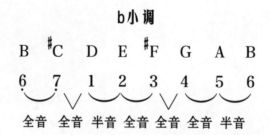

b小调音级属性表

音　级	I	II	III	IV	V	VI	VII	I
和弦属性	主音	上主音	中音	下属音	属音	下中音	导音	主音
和　弦	Bm	#Cdim	D	Em	#Fm	G	A	Bm

二、D大调的和弦组成

级　数	一级 I	二级 II	三级 III	四级 IV	五级 V	六级 VI	七级 VII
和弦名	D	Em	#Fm	G	A	Bm	A7
组成音	D #F A	E G B	#F A #C	G B D	A #C E	B D #F	A #C E G
和弦属性	主音	上主音	中音	下属音	属音	下中音	导音

D大调的和弦组成，是以D作为主音，按照三度音程关系，每三个音为一组排列起来，进而形成D大调和弦。

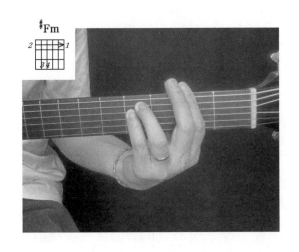

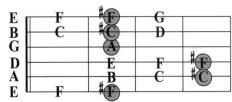

#Fm是由#F、A、#C三个音组成的小三和弦，根音为四弦或六弦。

三、#Fm和弦按法步骤

首先用无名指按在五弦的四品上，然后小指按在四弦四品上，最后食指大横按在二品的全部六根琴弦上（实际上食指只需要按响一、二、三、六弦），按弦时手腕要向外弯曲，给食指足够的伸展空间。

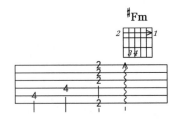

特别提示：按照小节中的步骤去练习，每根手指按好之后都不要离弦。

第十三课　E大调与♯c小调

一、E大调与♯c小调的音级属性

E大调与♯c小调为关系大小调，调号标记都为1=E，它们的调式组成音完全相同，但排列的方式和主音不同。E大调是以E作为主音，按照全、全、半、全、全、全、半的音阶关系排列组成。

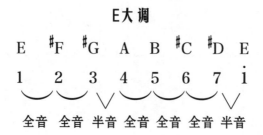

E大调音级属性表

音　级	I	II	III	IV	V	VI	VII	I
和弦属性	主音	上主音	中音	下属音	属音	下中音	导音	主音
和　弦	E	♯Fm	♯Gm	A	B	♯Cm	♯Ddim	E

♯c小调是以"♯C"作为主音，按照全、半、全、全、半、全、全的音阶关系排列组成。

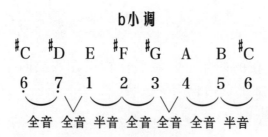

♯c小调音级属性表

音　级	I	II	III	IV	V	VI	VII	I
和弦属性	主音	上主音	中音	下属音	属音	下中音	导音	主音
和　弦	♯Cm	♯Ddim	E	♯Fm	♯Gm	A	B	♯Cm

二、E大调的和弦组成

级 数	一级 I	二级 II	三级 III	四级 IV	五级 V	六级 VI	七级 VII
和弦名	E	♯Fm	♯Gm	A	B	♯Cm	B7
组成音	E ♯G B	♯F A ♯C	♯G B ♯D	A ♯C E	B ♯D ♯F	♯C E ♯G	B ♯D ♯F A

E大调是以E作为主音，再按照音程之间的三度关系，每三个音为一组排列起来，进而形成E大调和弦。

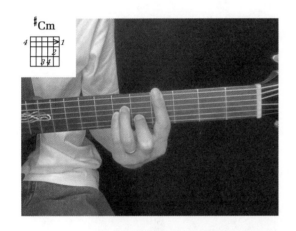

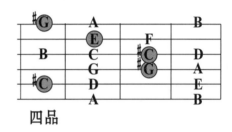

♯Cm是由♯C、E、♯G三个音组成的小三和弦，根音为五弦。

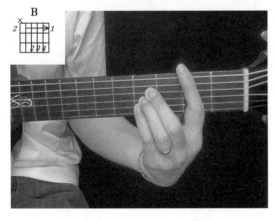

B是由B、♯D、♯F三个音组成的大三和弦，根音为五弦。

三、B和弦按法步骤

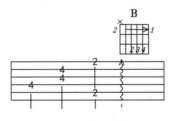

特别提示：B和弦的按法难度较大，练习时注意手腕的弯曲程度与手指的倾斜角度（手指往琴头方向倾斜）。

第十四课　F大调与d小调

一、F大调与d小调的音级属性

F大调与d小调为关系大小调，调号标记都为1=F，它们的调式组成音完全相同，但排列的方式和主音不同。F大调是以F作为主音按照全、全、半、全、全、全、半的音阶关系排列组成。

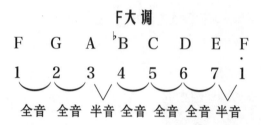

F大调音级属性表

音级	I	II	III	IV	V	VI	VII	I
和弦属性	主音	上主音	中音	下属音	属音	下中音	导音	主音
和弦	F	Gm	Am	♭B	C	Dm	Edim	F

d小调是以D作为主音，按照全、半、全、全、半、全、全的音阶关系排列组成。

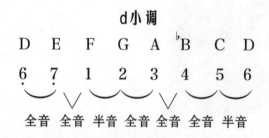

d小调音级属性表

音级	I	II	III	IV	V	VI	VII	I
和弦属性	主音	上主音	中音	下属音	属音	下中音	导音	主音
和弦	Dm	Edim	F	Gm	Am	♭B	C	Dm

二、F大调的和弦组成

级数	一级 I	二级 II	三级 III	四级 IV	五级 V	六级 VI	七级 VII
和弦名	F	Gm	Am	♭B	C	Dm	C7
组成音	F A C	G ♭B D	A C E	♭B D F	C E G	D F A	C E G ♭B

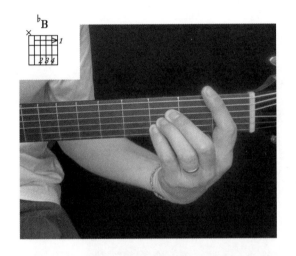

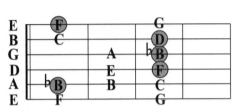

♭B是由♭B、D、F三个音组成的大三和弦，根音为五弦。

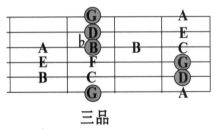

三品

Gm是由G、♭B、D三个音组成的小三和弦，根音为五弦。

三、♭B和弦按法步骤

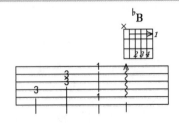

特别提示： ♭B和弦的按法难度较大，练习时注意手腕的弯曲程度与手指的倾斜角度（手指往琴头方向倾斜）。

第十五课　A大调与♯f小调

一、A大调与♯f小调的音级属性

A大调与♯f小调为关系大小调，调号标记都为1=A，它们的调式组成音完全相同，但排列的方式和主音不同。A大调是以A作为主音按照全、全、半、全、全、全、半的音阶关系排列组成。

A大调

A B ♯C D E ♯F ♯G A
1 2 3 4 5 6 7 i

全音　全音　半音　全音　全音　全音　半音

A大调音级属性表

音　级	I	II	III	IV	V	VI	VII	I
和弦属性	主音	上主音	中音	下属音	属音	下中音	导音	主音
和　弦	A	Bm	♯Cm	D	E	♯Fm	♯Gdim	A

♯f小调是以♯F作为主音，按照全、半、全、全、半、全、全的音阶关系排列组成。

♯f小调

♯F ♯G A B ♯C D E ♯F
6 7 1 2 3 4 5 6

全音　全音　半音　全音　全音　全音　半音

d小调音级属性表

音　级	I	II	III	IV	V	VI	VII	I
和弦属性	主音	上主音	中音	下属音	属音	下中音	导音	主音
和　弦	♯Fm	♯Gdim	A	Bm	♯Cm	D	E	♯Fm

二、A大调的和弦组成

级　　数	一级 I	二级 II	三级 III	四级 IV	五级 V	六级 VI	七级 VII
和弦名	A 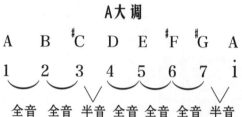	Bm	♯Cm	D	E	♯Fm	E7
组成音	A♯CE	BD♯F	♯CE♯G	D♯FA	E♯GB	♯FA♯C	E♯GBD

第十六课　B大调与#g小调

一、B大调与#g小调的音级属性

B大调与#g小调为关系大小调，调号标记都为1=B，它们的调式组成音完全相同，但排列的方式和主音不同。B大调是以B作为主音按照全、全、半、全、全、全、半的音阶关系排列组成。

B大调

B #C #D E #F #G #A B
1　2　3　4　5　6　7　i
全音 全音 半音 全音 全音 全音 半音

B大调音级属性表

音　级	I	II	III	IV	V	VI	VII	I
和弦属性	主音	上主音	中音	下属音	属音	下中音	导音	主音
和　弦	B	#Cm	#Dm	E	#F	#Gm	#Adim	B

#g小调是以#G作为主音，按照全、半、全、全、半、全、全的音阶关系排列组成。

#f小调

#G #A B #C #D E #F #G
6　7　1　2　3　4　5　6
全音 全音 半音 全音 全音 全音 半音

#g小调音级属性表

音　级	I	II	III	IV	V	VI	VII	I
和弦属性	主音	上主音	中音	下属音	属音	下中音	导音	主音
和　弦	#Gm	#Adim	B	#Cm	#Dm	E	#F	#Gm

二、B大调的和弦组成

级　数	一级 I	二级 II	三级 III	四级 IV	五级 V	六级 VI	七级 VII
和弦名	B	#Cm	#Dm	E	#F	#Gm	#F7
组成音	B #D #F	#C E #G	#D #F #A	E #G B	#F #A #C	#G B #D	#F #A C E

第十七课　和弦的系统推算

一、和弦的推算

吉他指板上可以构成非常多的和弦，这也包括很多同名不同把位的和弦指法，这些和弦指法由于数量的原因，我们并不能很好地把它记下来，但是我们可以通过某些特定的指形来进行推算，进而让我们更容易、更快地学习和记住它们。

二、Am指形的和弦推算

把Am和弦指形平行移动到一品，然后把食指作为琴枕横按在一品处，2、3、4指按Am指形，按照音符之间的关系，把Am整体升高半音，进而得到♯Am（♭Bm）和弦。以此类推。

	一品	二品	三品	四品	五品	六品	七品
Am	♯Am(♭Bm)	Bm	Cm	♯Cm(♭Dm)	Dm	♯Dm(♭Em)	Em

三、A指形的和弦推算

把A和弦指形平行移动到一品，然后把食指作为琴枕横按在一品处，2、3、4指按A指形，按照音符之间的关系，把A整体升高半音，进而得到♯A(♭B)和弦。以此类推。

	一品	二品	三品	四品	五品	六品	七品
A	♯A(♭B)	B	C	♯C(♭D)	D	♯D(♭E)	E

四、E指形的和弦推算

把E和弦指行平行移动到一品，然后把食指作为琴枕横按在一品处，2、3、4指按E指形，按照音符之间的关系，把E整体升高半音，进而得到F和弦。以此类推。

	一品	二品	三品	四品	五品	六品	七品
E	F	♯F(♭G)	G	♯G(♭A)	A	♯A(♭B)	B

五、Em指形的和弦推算

把Em和弦指形平行移动到一品，然后把食指作为琴枕横按在一品处，3、4指按Em指形，按照音符之间的关系，把Em整体升高半音，进而得到Fm和弦。以此类推。

	一品	二品	三品	四品	五品	六品	七品
Em	Fm	#Fm(♭Gm)	Gm	#Gm(♭Am)	Am	#Am(♭Bm)	Bm

六、C指形的和弦推算

把C和弦指形平行移动到一品，然后把食指作为琴枕横按在一品处，2、3、4指按C指形，按照音符之间的关系，把C整体升高半音，进而得到#C(♭D)和弦。以此类推。

	一品	二品	三品	四品	五品	六品	七品
C	#C(♭D)	D	#D(♭E)	E	F	#F(♭G)	G

七、G指形的和弦推算

把G和弦指形平行移动到一品，然后把食指作为琴枕横按在一品处，2、3、4指按G指形，按照音符之间的关系，把G整体升高半音，进而得到#G(♭A)和弦。以此类推。

	一品	二品	三品	四品	五品	六品	七品
G	#G(♭A)	A	#A(♭B)	B	C	#C(♭D)	D

特别提示：除了以上的几种指形外，还有D指形和Dm指形也可以做类似的推算，但由于推算后指法难度较大，所以使用率并不是很高。比如上面的G指形推算，在弹奏时更多会选择一种简化的按弦方式（简化的方法为舍弃五、六弦）或其他指形的同名和弦代替。

第十八课　五度圈的使用

五度圈的作用

　　五度圈是以C为起始点，以纯五度音程为间距，排列形成的一个圆圈。它的顺针方向是上行五度；逆时针方向是下行五度。如下图，除了五度关系外，我们还可以通过这张图了解里面的三度关系、大小调关系、和弦的组成音、调式和弦的排列等。

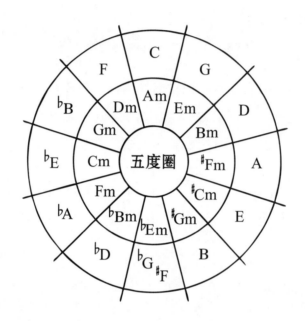

　　1.大小调关系：以12点钟方向的C为例子，在它下方内圈的Am就是它的关系大小调a，同理以此类推。

　　2.大三度关系：以12点钟方向外圈的C为例子，和它下方内圈右侧对应E为一个大三度关系，同理以此类推。

　　3.小三度关系：以12点钟方向内圈的Am为例子，和它上方外圈对应的C就是一个小三度关系，同理以此类推。

　　4.大三和弦组成音：以12点钟方向外圈的C为例子，它的组成音是C、E、G，也就是下方内圈右侧的E，和外圈右侧的G，同理以此类推。

　　5.小三和弦组成音：以12点钟方向内圈的Am为例子，它的组成音是A、C、E，也就是上方外圈的C，和右侧内圈的E，同理以此类推。

　　6.调式和弦：以12点钟方向外圈的C为例子，在它左侧和右侧分别是C调的四级和弦F和五级和弦G，在它下方内圈对应的是六级和弦Am，内圈的左侧和右侧分别是二级和弦Dm和三级和弦Em，同理以此类推。

第十九课　如何进行调式推算

调式的推算

1.C大调推算

C大调是以C作为主音，按照全、全、半、全、全、全、半的相互关系组合起来，Ⅰ级、Ⅳ级、Ⅴ级直接用其音名即可，而Ⅵ级、Ⅱ级、Ⅲ级后面加上小写字母"m"，进而形成C大调基本和弦。

C大调基本和弦是Ⅰ级C、Ⅱ级Dm、Ⅲ级Em、Ⅳ级F、Ⅴ级G、Ⅵ级Am、Ⅶ级Bdim。

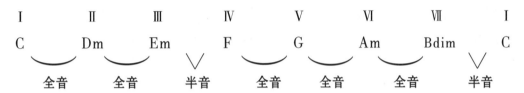

2.D大调推算

D大调是以D作为主音，按照全、全、半、全、全、全、半的相互关系组合起来，Ⅰ级、Ⅳ级、Ⅴ级直接用其音名即可，而Ⅵ级、Ⅱ级、Ⅲ级后面加上小写字母"m"，进而形成D大调基本和弦。

D大调基本和弦是Ⅰ级D、Ⅱ级Em、Ⅲ级♯Fm、Ⅳ级G、Ⅴ级A、Ⅵ级Bm、Ⅶ级♯Cdim。

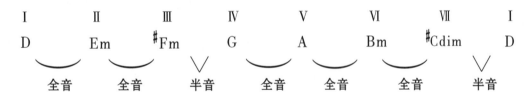

3.E大调推算

E大调是以E作为主音，按照全、全、半、全、全、全、半的相互关系组合起来，Ⅰ级、Ⅳ级、Ⅴ级直接用其音名即可，而Ⅵ级、Ⅱ级、Ⅲ级后面加上小写字母"m"，进而形成E大调基本和弦。

E大调基本和弦是Ⅰ级E、Ⅱ级♯Fm、Ⅲ级♯Gm、Ⅳ级A、Ⅴ级B、Ⅵ级♯Cm、Ⅶ级♯Ddim。

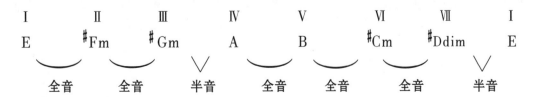

4.F大调推算

F大调是以F作为主音,按照全、全、半、全、全、全、半的相互关系组合起来,Ⅰ级、Ⅳ级、Ⅴ级直接用其音名即可,而Ⅵ级、Ⅱ级、Ⅲ级后面加上小写字母"m",进而形成F大调基本和弦。

F大调基本和弦是Ⅰ级F、Ⅱ级Gm、Ⅲ级Am、Ⅳ级ᵇB、Ⅴ级C、Ⅵ级Dm、Ⅶ级Edim。

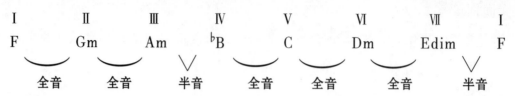

5.G大调推算

G大调是以G作为主音,按照全、全、半、全、全、全、半的相互关系组合起来,Ⅰ级、Ⅳ级、Ⅴ级直接用其音名即可,而Ⅵ级、Ⅱ级、Ⅲ级后面加上小写字母"m",进而形成G大调基本和弦。

G大调基本和弦是Ⅰ级G、Ⅱ级Am、Ⅲ级Bm、Ⅳ级C、Ⅴ级D、Ⅵ级Em、Ⅶ级♯Fdim。

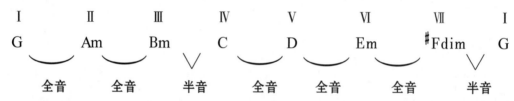

6.A大调推算

A大调是以A作为主音,按照全、全、半、全、全、全、半的相互关系组合起来,Ⅰ级、Ⅳ级、Ⅴ级直接用其音名即可,而Ⅵ级、Ⅱ级、Ⅲ级后面加上小写字母"m",进而形成A大调基本和弦。

A大调基本和弦是Ⅰ级A、Ⅱ级Bm、Ⅲ级♯Cm、Ⅳ级D、Ⅴ级E、Ⅵ级♯Fm、Ⅶ级♯Gdim。

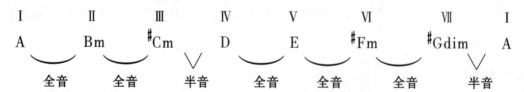

7.B大调推算

B大调是以B作为主音,按照全、全、半、全、全、全、半的相互关系组合起来,Ⅰ级、Ⅳ级、Ⅴ级直接用其音名即可,而Ⅵ级、Ⅱ级、Ⅲ级后面加上小写字母"m",进而形成B大调基本和弦。

B大调基本和弦是Ⅰ级B、Ⅱ级♯Cm、Ⅲ级♯Dm、Ⅳ级E、Ⅴ级♯F、Ⅵ级♯Gm、Ⅶ级♯Adim。

第二十课　色彩和弦

一、什么是色彩和弦

之前我们弹奏的歌曲中，大部分是由三和弦组成的，但偶尔也会出现一些比较特别的和弦，比如Fmaj7、C7等，这些和弦也叫作色彩和弦。色彩和弦可以代替三和弦来使用，会给伴奏的整体效果、弹奏方式带来更多的色彩和巧妙的变化。

二、色彩和弦的组成

和弦指法	和弦组成音	和弦属性
C7	属七和弦	C E G ♭B （1-3-5-♭7）
Cmaj7	大七和弦	C E G B （1-3-5-7）
Cm7	小七和弦	C ♭E G ♭B （1-♭3-5-♭7）
Cmmaj7	小大七和弦	C ♭E G B （1-♭3-5-7）
Csus2	挂二和弦	C D G （1-2-5）
Csus4	挂四和弦	C F G （1-4-5）
C6	大六和弦	C E G A （1-3-5-6）
Cm6	小六和弦	C ♭E G A （1-♭3-5-6）
Cadd9	大三加九和弦	C E G D （1-3-5-$\dot{2}$）
C9	属九和弦	C E G ♭B D （1-3-5-♭7-$\dot{2}$）
Cm9	小九和弦	C ♭E G ♭B D （1-♭3-5-♭7-$\dot{2}$）
Caug	增三和弦	C E ♯G （1-3-♯5）
Cdim	减三和弦	C ♭E ♭G （1-♭3-♭5）
Cdim7	减七和弦	C ♭E ♭G ♭♭B （1-♭3-♭5-♭♭7）

特别提示：色彩和弦的组成也会根据实际情况，适当省略掉其中的某个音，比如C9和弦的组成音是1 3 5 7 2̇，我们可以把不影响和弦属性的五音"5"省略掉，由于少按了一个"5"音，所以指法上也会变得更加精简。

三、常用色彩和弦总汇图

和弦类型	C	D	E	F	G	A	B
属七和弦	C7	D7	E7	F7	G7	A7	B7
大七和弦	Cmaj7	Dmaj7	Emaj7	Fmaj7	Gmaj7	Amaj7	Bmaj7
小七和弦	Cm7	Dm7	Em7	Fm7	Gm7	Am7	Bm7
大小七和弦	Cmmaj7	Dmmaj7	Emmaj7	Fmmaj7	Gmmaj7	Ammaj7	Bmmaj7
挂二和弦	Csus2	Dsus2	Esus2	Fsus2	Gsus2	Asus2	Bsus2
挂四和弦	Csus4	Dsus4	Esus4	Fsus4	Gsus4	Asus4	Bsus4
大六和弦	C6	D6	E6	F6	G6	A6	B6
小六和弦	Cm6	Dm6	Em6	Fm6	Gm6	Am6	Bm6
大三加九和弦	Cadd9	Dadd9	Eadd9	Fadd9	Gadd9	Aadd9	Badd9
属九和弦	C9	D9	E9	F9	G9	A9	B9
小九和弦	Cm9	Dm9	Em9	Fm9	Gm9	Am9	Bm9
增三和弦	Caug	Daug	Eaug	Faug	Gaug	Aaug	Baug
减三和弦	Cdim	Ddim	Edim	Fdim	Gdim	Adim	Bdim
减七和弦	Cdim7	Ddim7	Edim7	Fdim7	Gdim7	Adim7	Bdim7

第二十一课　吉他常用技巧

1.切音技巧：用小黑点来表示，标记在扫弦节奏的上方↑，意为把音终止。切音又分为右手切音和左手切音两种。

（1）右手切音：用右手的大鱼际或小鱼际按住琴弦，同时右手依然向下扫弦，即可作出切音效果。

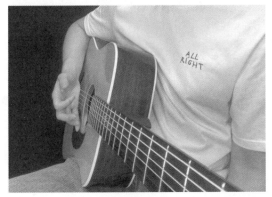
小鱼际按住琴弦

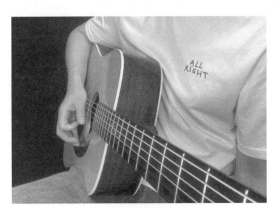
大鱼际按住琴弦

（2）左手切音：用左手闷住琴弦，同时右手依然向下扫弦，即可作出切音效果。左手切音大多配合大横按和弦使用，切音时左手只需要微微抬起即可。

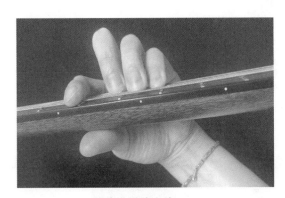
按住大横按和弦

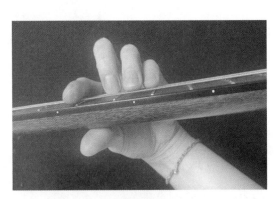
切音时手指微微抬起贴在琴弦上

2.拍弦技巧：一般用方框加两个x来标记，如"⊠"，经常配合多指拨弦一起使用。弹奏方式：用右手的拇指外侧敲击五、六弦，使琴弦与指板发生碰撞，其他手指可作为辅助轻靠在一、二、三弦上，即可完成拍弦效果。

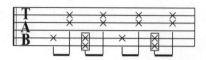

手指准备拍弦前的位置

手指拍弦后的位置

3.闷音技巧：也叫作制音技巧，用"PM"来表示，一般使用在低频的四、五、六弦上，是电吉他演奏中最为常用的一种弹奏技巧。弹奏方式：用右手的小鱼际闷住靠近下琴枕的位置，同时右手依然弹奏，即可做出闷音效果。

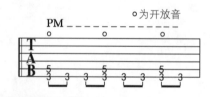

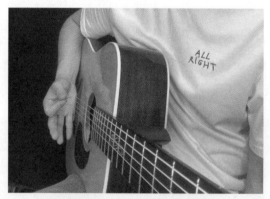

小鱼际靠在贴近下琴枕头的位置

4.击弦技巧：在弧线的上方加一个字母H，弹奏方法：弹响二弦1品音后，再用无名指用力按在二弦的3品处。

5.勾弦技巧：在弧线的上方加一个字母P，弹奏方法：用食指与无名指同时按在一弦的1品与3品处，然后弹响一弦3品音后，再用无名指向下勾响一弦。

6.滑弦技巧：在弧线的上方加一个字母S，弹奏方法：弹响二弦1品音后，再用按弦指迅速地滑向3品处。

7.倚音标记：装饰音的一种，一般标记在六线谱音符的左侧，简谱音符的左上方，如"$\frac{1}{\tau}$"。倚音不会占用主音太多的时值，弹奏时越短促越好。因为是装饰音，所以在演奏中舍弃它时，也不会影响其旋律的整体效果。

8.震音技巧：用"彡"表示，标记在六线谱音符的符杆上，如"$\overset{9}{\not{}}$"。演奏方式：快速地连续弹奏标记音符，实际效果等于 。

9.多指琶音：用波浪线表示，标记在六线谱音符的左侧，如" "，演奏方式：右手的拇指、食指、中指、无名指同时放在标记琴弦上，然后非常快速地依次弹响，实际效果与琶音相似。

10.推弦、放弦技巧：用向上和向下的箭头来表示，标记在六线谱的上方。弹奏方式：左手按在二弦的12品处，弹响后左手不要离弦，向上把琴弦推高，使音高与13品相同，然后在把已推高的琴弦放回到12品即可。

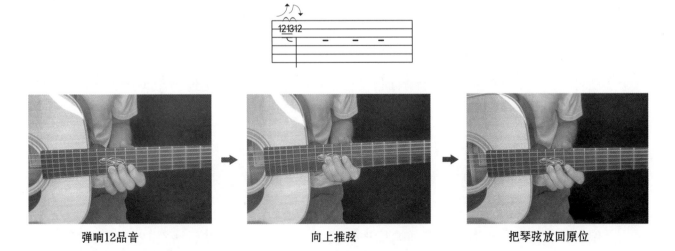

弹响12品音　　　　　　　向上推弦　　　　　　　把琴弦放回原位

11.自然泛音：在吉他的5品、7品、9品、12品等位置，都可以弹奏出自然泛音的效果，在六线谱中标记为Harm，弹奏方式：左手轻触泛音点的品柱处，右手弹奏琴弦后左手迅速离开，即可弹奏出自然泛音。

12.人工泛音：在吉他的任意位置都可以弹奏出人工泛音的效果，比如我们按住三弦的1品，那么可以弹奏出人工泛音的位置就分别在6品、8品、10品、13品处，也就是说无论左手按在哪个位置，只要在相隔的5品、7品、9品、12品处都可以弹奏出人工泛音效果。下图的弹奏方式：左手按住三弦的1品，然后右手食指轻触在8品的品柱处，用拇指拨弦，同时右手食指离开，即可弹奏出人工泛音。

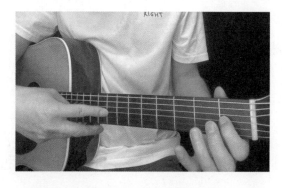

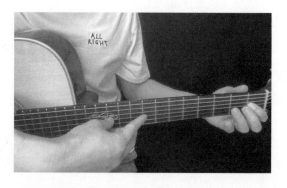

13.无尾滑音：在六线谱的音符后方标记一个向下或向上的斜杠。

下斜杠："12﹨"弹奏方式：弹响12品音后，按弦指不要离弦迅速滑至琴头方向，滑动中凭感觉自然离弦即可。整个弹奏过程只有音头的12品音高，没有实际音尾。

上斜杠："1╱"弹奏方式：弹响1品音后，按弦指不要离弦迅速滑至琴尾方向，滑动中凭感觉自然离弦即可。整个弹奏过程只有音头的1品音高，没有实际音尾。

14.无头滑音：在六线谱的音符前方标记一个向下或向上的斜杠。

下斜杠："﹨1"弹奏方式：弹响标记琴弦后方的任意品，然后滑至1品即可。整个弹奏过程只有音尾的1品音高，没有实际音头。

上斜杠："╱12"弹奏方式：弹响标记琴弦前方的任意品，然后滑至12品即可。整个弹奏过程只有音尾的12品音高，没有实际音头。

第二十二课　强化基本功练习

一、击弦练习

1、2指击弦练习

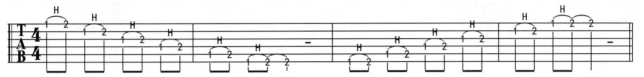

1、3指击弦练习

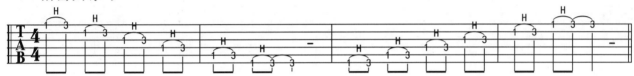

1、4指击弦练习

2、3指击弦练习

2、4指击弦练习

3、4指击弦练习

击弦综合练习

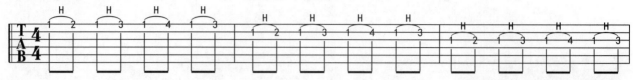

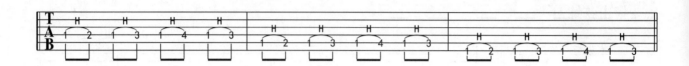

1、3、2、4指击弦练习

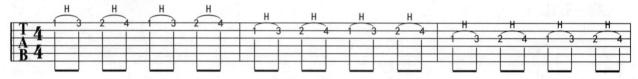

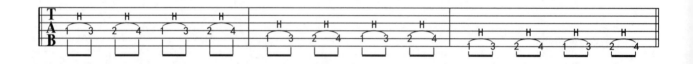

1、4、2、3指击弦练习

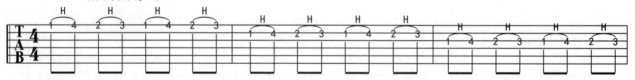

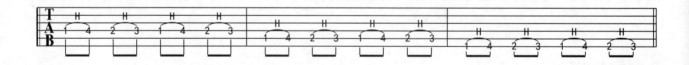

2、4、3、4指击弦练习

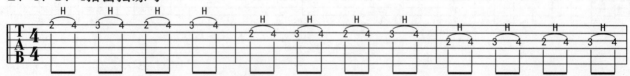

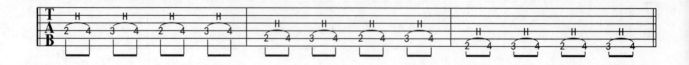

二、勾弦练习

2、1指勾弦练习

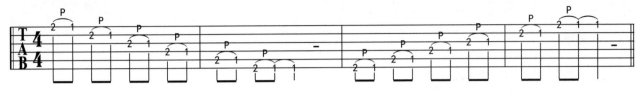

3、1指勾弦练习

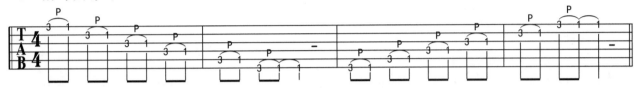

4、1指勾弦练习

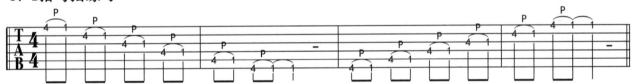

3、2指勾弦练习

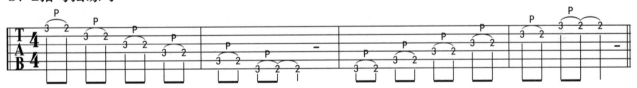

4、2指勾弦练习

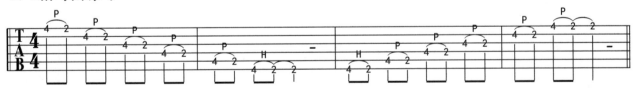

4、3指勾弦练习

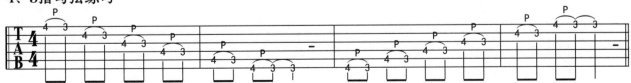

勾弦综合练习

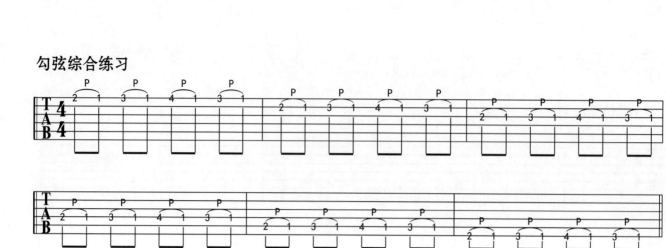

4、1、3、2指勾弦练习

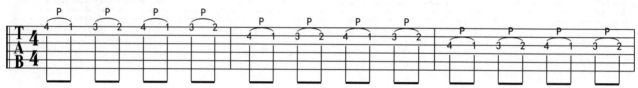

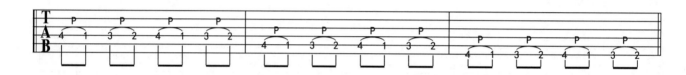

3、1、4、2指勾弦练习

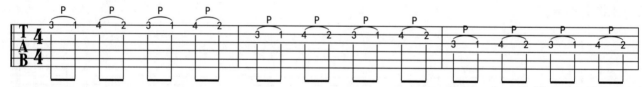

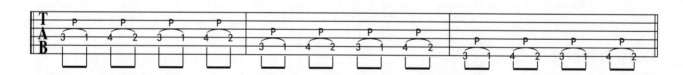

三、滑弦练习

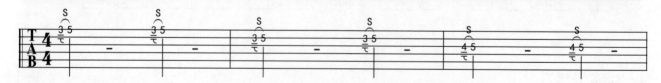

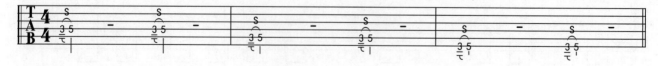

特别提示: 使用1、2、3指,分别弹奏滑弦练习。

四、击弦、勾弦组合练习

击弦、勾弦三连音练习

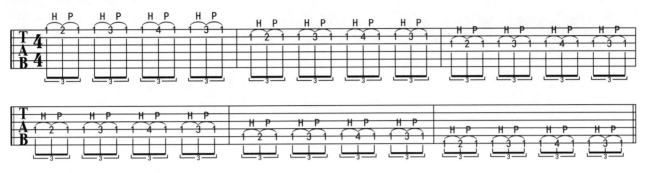

勾弦、击弦三连音练习

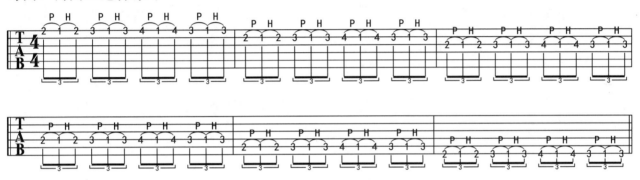

击弦、勾弦十六分音符练习1

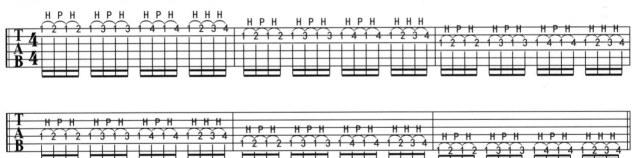

击弦、勾弦十六分音符练习2

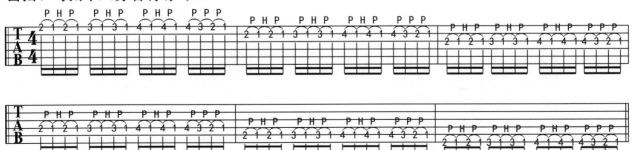

第二十三课　常用节奏型总汇

一、2/4拍分解节奏型总汇

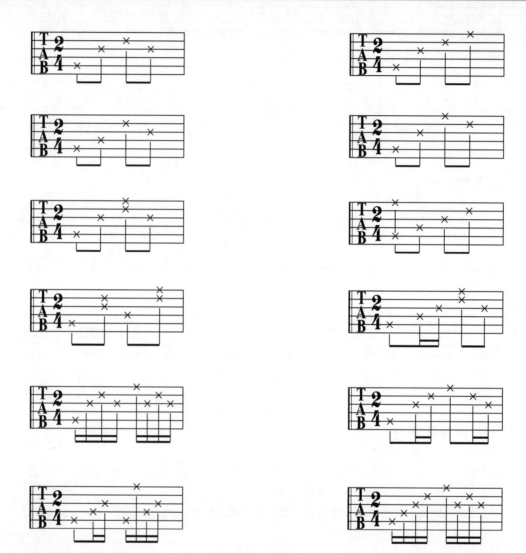

二、3/4拍分解节奏型总汇

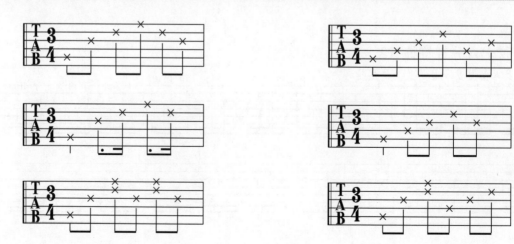

三、4/4拍分解节奏型总汇

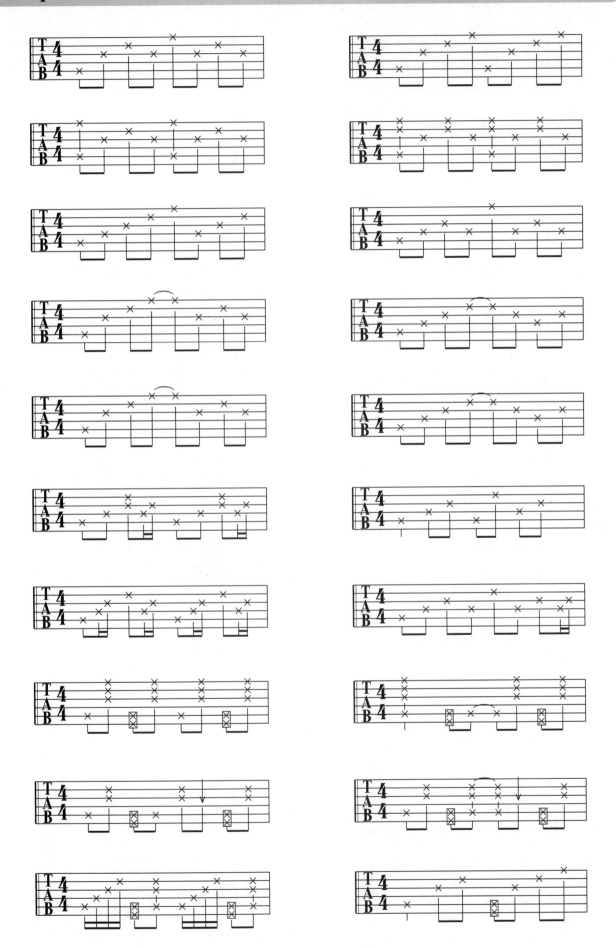

四、6/8拍分解节奏型总汇

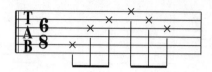
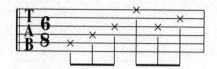

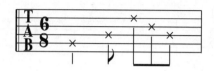
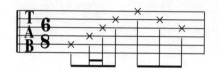

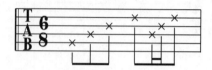
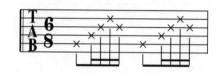

五、2/4拍扫弦节奏型总汇

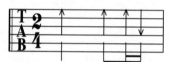

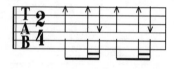
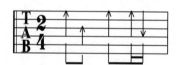

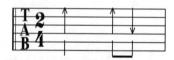
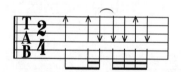

六、3/4拍扫弦节奏型总汇

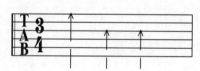
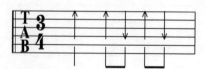

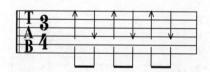
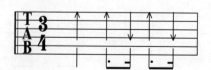

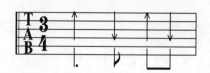
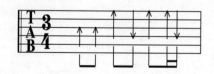

七、4/4拍扫弦节奏型总汇

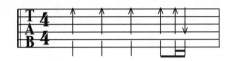
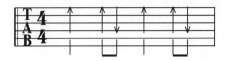
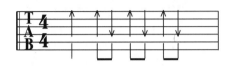
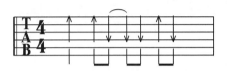
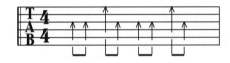
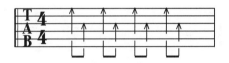
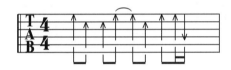
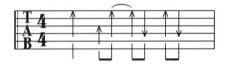
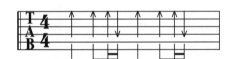
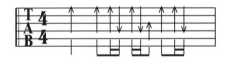
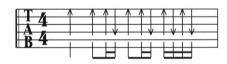
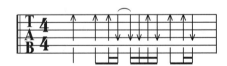
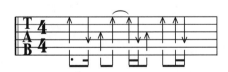
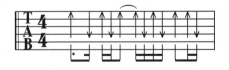
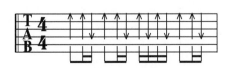
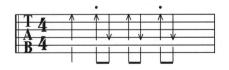

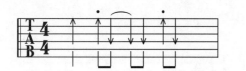
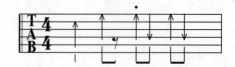

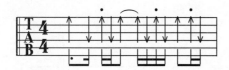
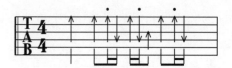

八、$\frac{6}{8}$拍扫弦节奏型总汇

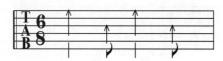
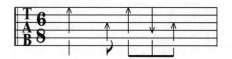

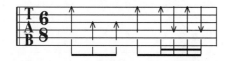
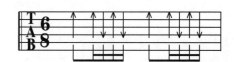

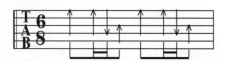
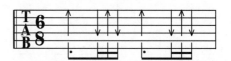

第二十四课　移调练习

一、移调

移调是将原歌曲的调式整体升高或者降低至一个新的调式,其歌曲的和声走向、旋律均保持不变。

1.音阶移调

音阶的移调可以通过已掌握的C调指法来做推导。比如如何得到D调的音阶?因为D调比C调整体高了一个全音,所以只需要把C调音阶整体升高两个品即一个全音,就可得到D调的音阶。同理要得到E调的音阶,就把C调音阶整体升高四个品即两个全音即可。

2.和弦移调

在之前的课程中,我们掌握了调式的基本和弦,并且了解了它们的组成音和级数,也学习了通过变调夹改变歌曲调式的方法,但是如何可以在不使用变调夹的情况下把一首G调的歌曲改成C调呢?只要我们掌握了正确的方法,就会非常容易。移调就是把调式中的级数做整体替换。比如一首G调的歌曲,它的和弦分别是G、Em、C、D,对应的音级是Ⅰ、Ⅵ、Ⅳ、Ⅴ,如果把它改成C调,我们就按照C调的Ⅰ、Ⅵ、Ⅳ、Ⅴ来做替换,改为C、Am、F、G即可完成移调。

级数\调式	一级 Ⅰ	二级 Ⅱ	三级 Ⅲ	四级 Ⅳ	五级 Ⅴ	六级 Ⅵ	七级 Ⅶ
G大调	G	Am	Bm	C	D	Em	D7
C大调	C	Dm	Em	F	G	Am	G7

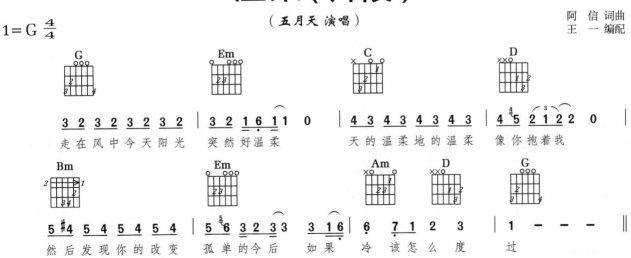

温柔(片段)

(五月天 演唱)

阿信 词曲
王一 编配

1=G 4/4

温柔(片段)

(五月天 演唱)

阿 信 词曲
王 一 编配

$1=C$ $\frac{4}{4}$

二、常用调式和弦总汇图

第二十五课　了解功能谱

一、认识功能谱

功能谱是一种特别方便的记谱方法，它是把和弦的名称或级数对应地标记在歌词的上方，然后即兴搭配符合歌曲律动的节奏型。这种记谱法适合有一定基础的同学使用。

功能谱1：在歌词的上方对应地标记上和弦的名称，然后根据歌曲的感觉自由搭配适合的节奏型。

New Boy

（朴树演唱）

朴　树　词曲
王　一　编配

1=D 4/4

选1=C调 Capo=2

```
    C                        C              G              Am
0  0  0 1 1 2  ‖: 3 3  3  5 | 4 3  2 2  2 1 | 1 3  6  i |
         是 的 我    看 见 到 处 是 阳 光   快 乐 在 城 市 上
                    老 怀 表 还 在 转 吗   你 的 旧 皮 鞋 还

   Em              F              C              F
   7 6  5 5  3 2 | 1 1  6  6 | 5 3  1 1  0· 1 | 1 1  4 3  2 |
   空 飘 扬   新 世 界 来 得 像 梦 一 样     让 我 暖 洋 洋
   能 穿 吗   这 有 一 支 未 来 牌 香 烟     你 不 想 尝 尝 吗

       1. G                2. G              C              G
   2 -  - 1 2 :‖ 2 0  5 6 7 ‖: i - - i 7 | 7 -  0  5 6 |
              你 的         明 天 一 早         我 猜

   Am              Em             F              C
   6 6  5 4  5 | 5 -  - 0 1 | 6 5  4  6 5 | 5 3·  0 1 1 2 |
   阳 光 会 好         我 要 把 自 己 打 扫       把 破 旧

   F              G              C              G
   3 3  4 3 2 2 | 2 0  5 5  6 7 | i - - i 7 | 7 -  0 5 5 6 |
   的 全 部 卖 掉   哦 这 样 多 好         快 来 吧

   Am             Em              F              C
   6 6  5 4  5 | 5 3·  0 0 1 | 6 7  i 7  i 6 | 5 1  4 3 3 |
   奔 腾 电 脑       就 让 它 们 代 替 我 来 思 考
```

功能谱2：在歌词的上方对应地标记上和弦的级数(用罗马数字、阿拉伯数字都可以)，这种记谱法摆脱了调式的束缚，可以根据个人的嗓音特点，自由地选择适合的调式，然后即兴搭配符合歌曲律动的节奏型。

New Boy

（朴树演唱）

朴 树 词曲
王 一 编配

二、常用的级数转换

一级	二级	三级	四级	五级	六级	七级
I	II	III	IV	V	VI	VII

I ➡ V ➡ VI ➡ IV	I ➡ VI ➡ IV ➡ V	I ➡ III ➡ IV ➡ V
I ➡ IV ➡ V ➡ I	VI ➡ IV ➡ I ➡ V	I ➡ III ➡ VI ➡ V
I ➡ V ➡ VI ➡ III ➡ IV ➡ I	IV ➡ III ➡ II ➡ V	IV ➡ III ➡ II ➡ I
VI ➡ III ➡ IV ➡ V ➡ I	IV ➡ V ➡ III ➡ VI ➡ II ➡ V ➡ I	VI ➡ V ➡ IV ➡ III ➡ II ➡ V ➡ VI

当大家已经弹奏了很多歌曲后，就会发现不同的歌曲中总会使用相同的级数走向，比如歌曲的A段部分习惯用I ➡ VI ➡ IV ➡ V级，B段部分习惯用IV ➡ V ➡ III ➡ VI ➡ II ➡ V ➡ I级等，所以当我们熟练地掌握级数走向后，也就能了解一首歌曲的整体架构是如何形成的，也是我们学习扒带、即兴伴奏、写歌、写功能谱必须掌握的。

第二十六课　如何扒和弦

一、浅谈"扒带"

扒和弦也俗称"扒带"，当听到一首喜欢的歌曲时，可能很多人都希望找到乐谱，把它弹唱或演奏下来，不过并不是每一首歌曲都会找到谱子，或者适合自己的谱子。

学习扒带之前必须要掌握一定的调式和弦、基础乐理知识，以及吉他的一些演奏技巧。学习扒带首先要学会给歌曲定调，只有确定了调式我们才能准确、快速地确定歌曲使用的是哪些和弦，从而去设计、去"扒"歌曲中的和弦走向。

二、旋律定调法

通过记录歌曲中的主旋律来确定歌曲的调式，叫作旋律定调法。我们可以听着歌曲的旋律，用单音的形式把它记录下来，只要我们找到其中的半音关系，就基本可以确定它是什么调式的歌曲了。因为大多数流行歌曲的旋律中很少会出现升降音，所以当我们记录旋律时，如果出现了半音关系，比如出现二弦的5品与6品，那么这个半音只有两种可能：一种是3与4，还有一种是7与1。

（1）3与4的关系：如何通过3与4确定调式？我们可以顺着二弦5品音3，找出1这个音，也就是二弦的1品音，二弦1品音对应的音名是C，也就是1=C，然后分别用C调里的第一级和弦C、第六级和弦Am与歌曲起止音的整体效果相对照，如果与其中一个和弦的效果相吻合，那么就可以确定这是一首C调的歌曲，在扒带时我们就围绕着C调常用的和弦来编配。

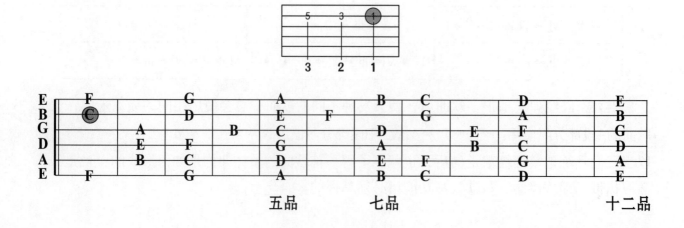

（2）7与1的关系：如何通过7与1确定调式？1是在二弦的6品，对应的音名是F，也就是1=F，然后分别用F调里的第一级和弦F、第六级和弦Dm与歌曲起止音的整体效果相对照，如果与其中一个和弦的效果相吻合，那么就可以确定这是一首F调的歌曲，在扒带时我们就围绕着F调常用的和弦来编配。

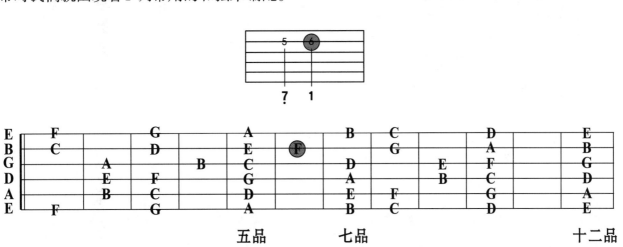

三、根音定调法

通过歌曲中的吉他根音或贝斯的低音来定调，叫作根音定调法。一般歌曲演唱时的第一个和弦和演唱结束时的结尾和弦绝大部分都是大调式的第一级或第六级，所以只要确定了它的根音，基本上就可以确定歌曲的调式了。比如歌曲的第一个根音出现在五弦空弦上，五弦空弦对应的音名是A，那么这个A有两种可能，第一级或第六级。

（1）A作为第一级：也就是1=A调，这时用A调的第一级和弦A与歌曲的根音A对照，如果整体效果吻合，我们就可以确定它是A调的歌曲，在扒带时我们就围绕着A调常用的和弦来编配。

（2）A作为第六级：A在C调中是作为第六级来使用，也就是1=C调，这时用C调的第六级Am和弦与根音A对照，如果整体效果吻合，我们就可以确定它是C调的歌曲，在扒带时我们就围绕着C调常用的和弦来编配。

第二十七课　如何编曲

一、如何让伴奏更好听

如何让歌曲的演奏更丰富，更有辨识度？
1. 丰富节奏变化、增加层次感。
2. 合理地使用色彩和弦，让歌曲的风格效果更突出。
3. 在歌曲的部分前奏、间奏等加入指弹效果。

二、什么是指弹

指弹——英文名Fingerstyle guitar，简单来说就是用一把吉他同时弹奏出歌曲的伴奏与旋律两个声部或多个声部。这样编配可以让听觉效果更丰富、更有辨识度；同时又解决了只弹单音旋律的单薄和只弹伴奏效果的单一。当然这种弹奏方式技巧性多，对左右手的要求也就更高。

三、编曲入门

在编曲之前要先把歌曲中的旋律与和弦分别记录下来，然后尽量保留和弦本身的属性特点与旋律相结合。

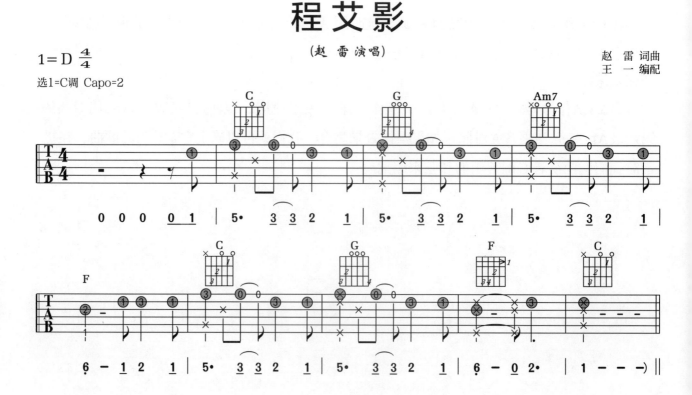

特别提示：六线谱中标记处的音符就是简谱中所记录的旋律。

友情岁月

（郑伊健 演唱）

1=D 4/4
选1=C调 Capo=2

刘卓辉 词
陈光荣 曲
王 一 编配

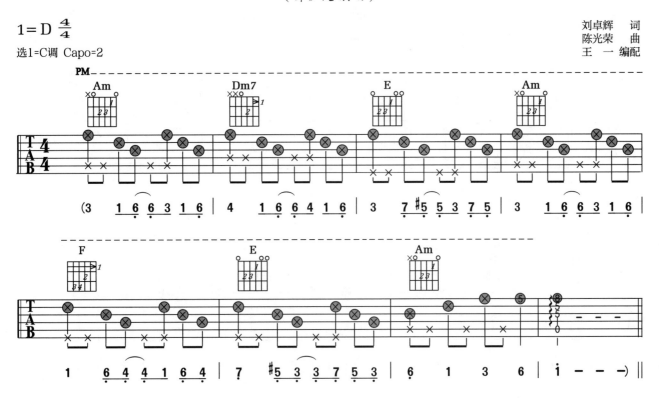

特别提示：六线谱中的低音全部使用PM技巧。

明明就

（周杰伦 演唱）

1=A 4/4
选1=G调 变调夹夹于2品

周杰伦 词曲
王 一 编配

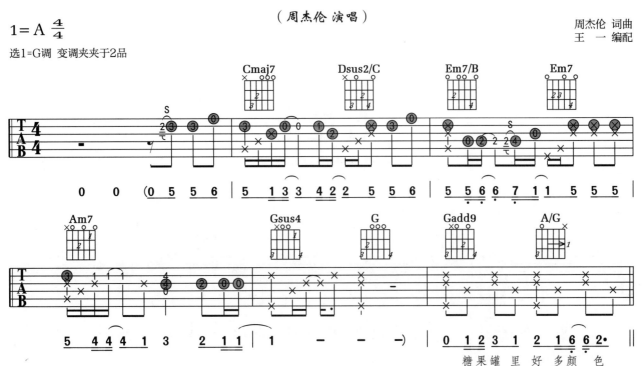

如愿

(王菲 演唱)

1=A 4/4 2/4
选1=G调 Capo=2

唐恬 词
钱雷 曲
王一 编配

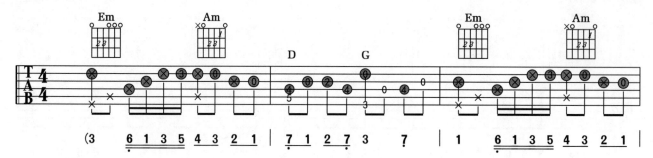

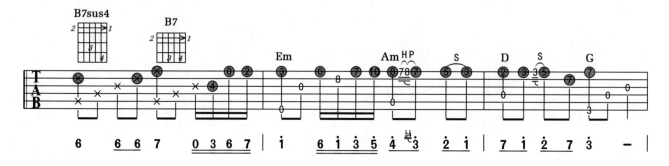

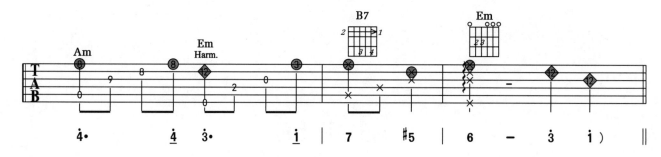

七里香

(周杰伦 演唱)

1=♭E 4/4
选1=C调 Capo3

方文山 词
周杰伦 曲
王一 编配

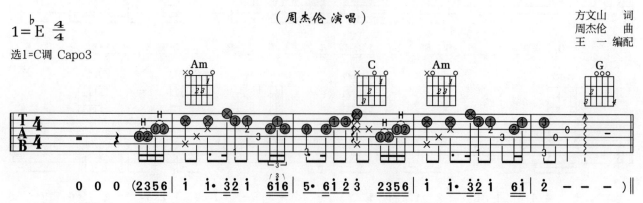

第二十八课　音阶指型总汇

一、C调常用音阶

将调式中的一个音作为起点和终点，由低到高或由高到低有规律地排列起来，叫作音阶。吉他上的音阶弹奏方式并不像钢琴那样有规律，而且不同的音阶在弹奏的指法上也会有变化，所以在练习时，要在熟悉指法的同时记住相对应的音高。下面就来学习一下比较常用的几套吉他音阶。

1. C调"3"型音阶

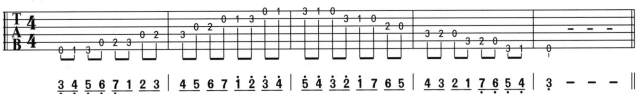

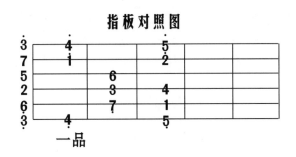

指板对照图　一品

2. C调"5"型音阶

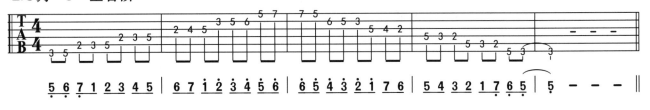

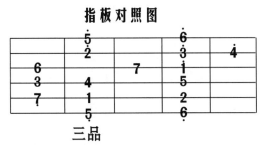

指板对照图　三品

特别提示：熟练掌握音阶后，可以让我们更加了解指板上的音高，对solo演奏、即兴演奏、指弹演奏和编曲都有很大的帮助。练习时可参照音阶指法弹奏歌曲的简谱（可根据实际情况把音阶整体升高或降低一个八度），弹奏时几套音阶指法可相互配合使用。

3. C调"6"型音阶

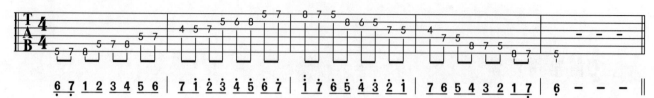

4. C调"7"型音阶

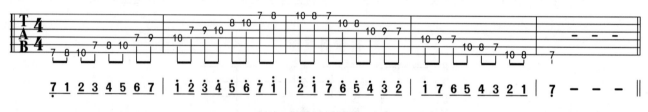

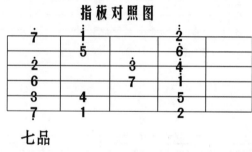

5. C调"2"型音阶

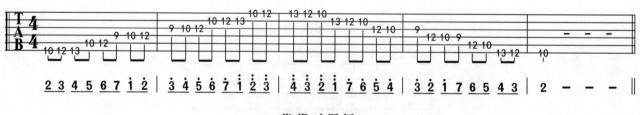

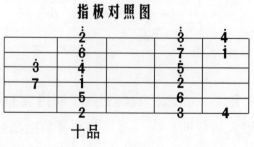

6.C调"3"型音阶

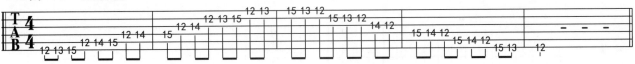

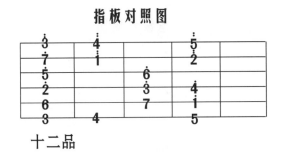

十二品

二、D调常用音阶

1.D调"2"型音阶

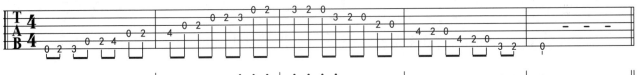

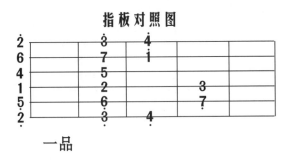

一品

2.D调"3"型音阶

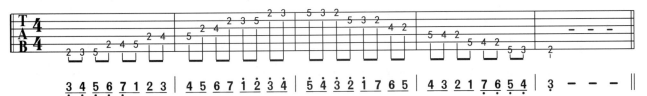

指板对照图

二品

3.D调"5"型音阶

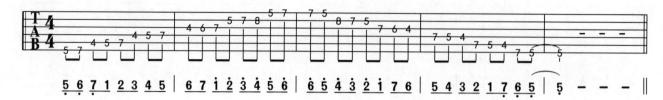

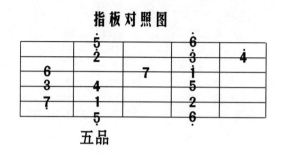

五品

4.D调"6"型音阶

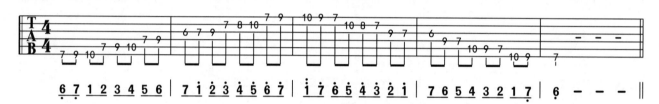

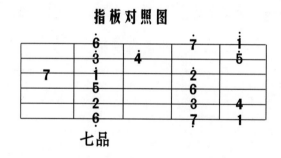

七品

5.D调"7"型音阶

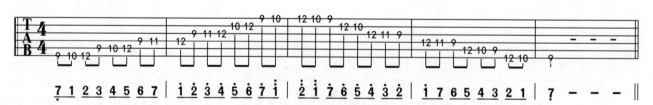

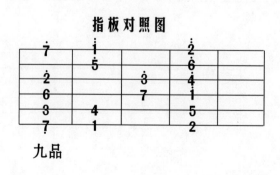

九品

6. D调"2"型音阶

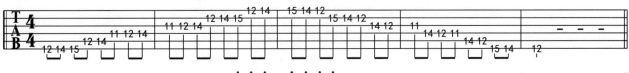

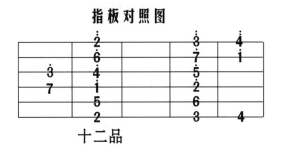

十二品

三、E调常用音阶

1. E调"1"型音阶

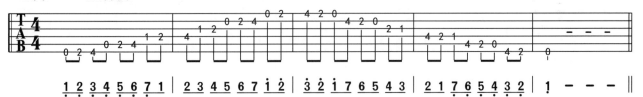

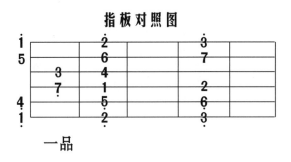

一品

2. E调"3"型音阶

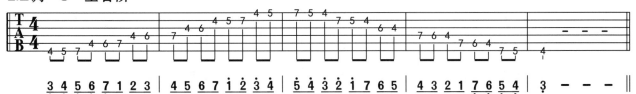

指板对照图

四品

3. E调"5"型音阶

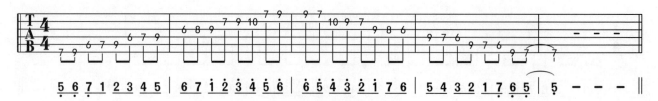

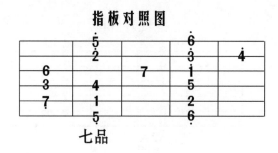

七品

4. E调"6"型音阶

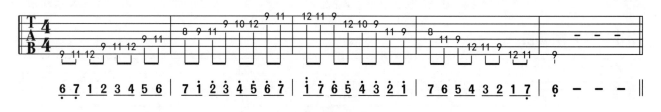

指板对照图

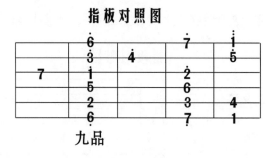

九品

5. E调"7"型音阶

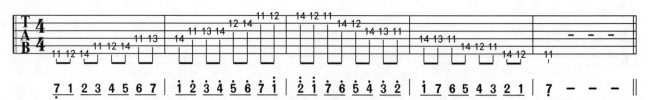

指板对照图

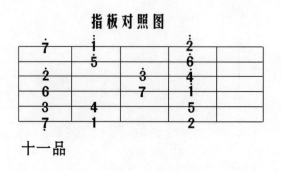

十一品

四、F调常用音阶

1.F调"7"型音阶

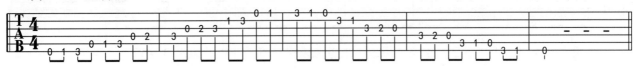

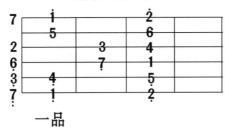

一品

2.F调"2"型音阶

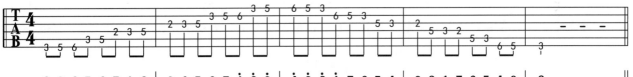

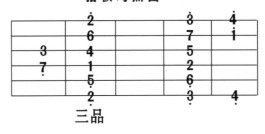

三品

3.F调"3"型音阶

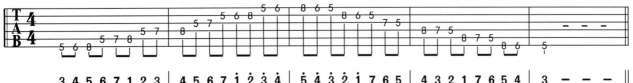

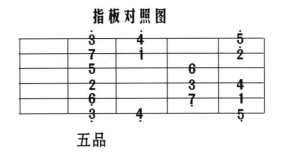

五品

4.F调"5"型音阶

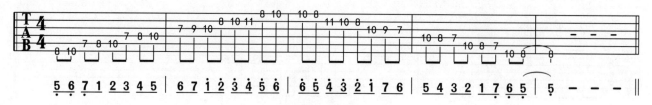

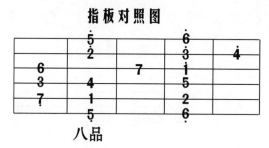

指板对照图

八品

5.F调"6"型音阶

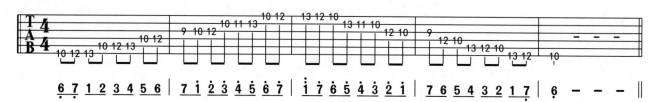

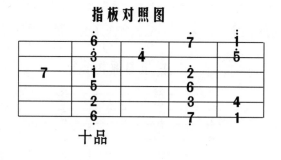

指板对照图

十品

五、G调常用音阶

1.G调"6"型音阶

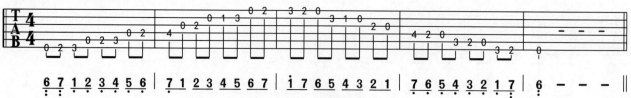

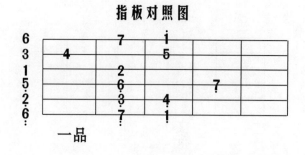

指板对照图

一品

2.G调"7"型音阶

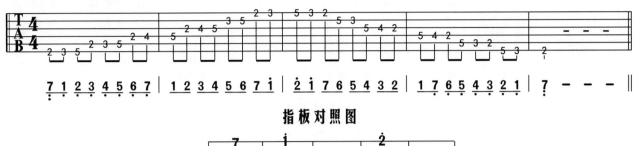

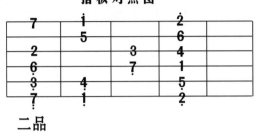

二品

3.G调"2"型音阶

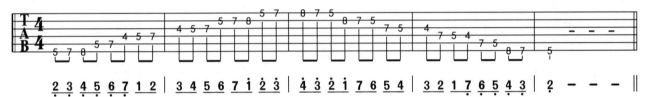

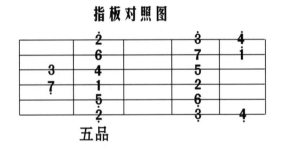

五品

4.G调"3"型音阶

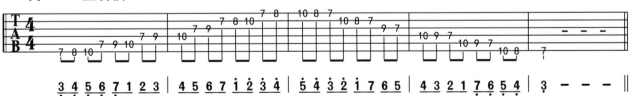

指板对照图

七品

5. G调 "5" 型音阶

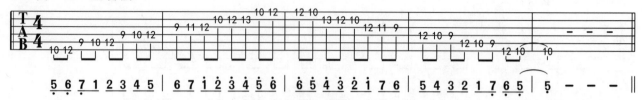

六、A调常用音阶

1. A调 "5" 型音阶

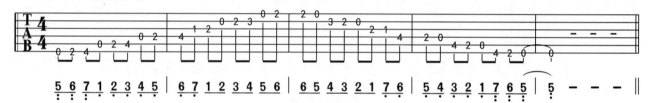

2. A调 "6" 型音阶

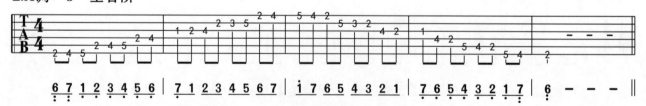

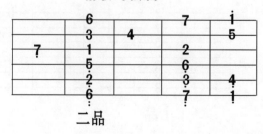

3.A调"7"型音阶

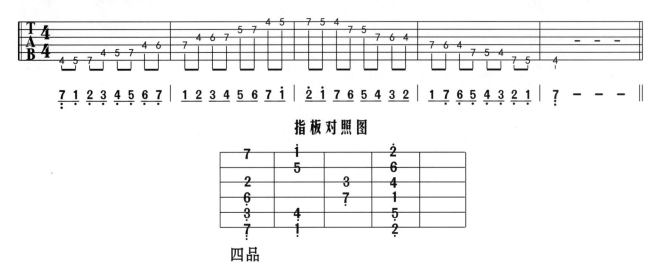

四品

4.A调"2"型音阶

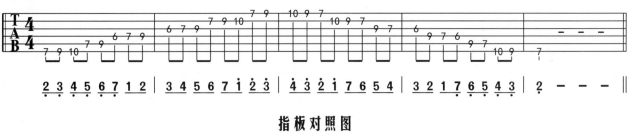

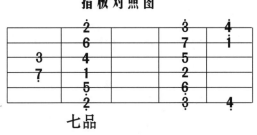

七品

5.A调"3"型音阶

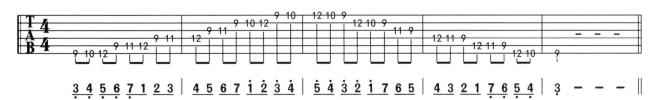

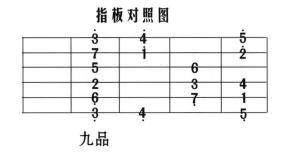

九品

七、B调常用音阶

1.B调"5"型音阶

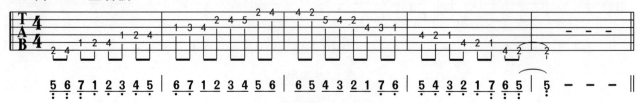
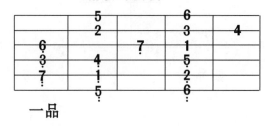

一品

2.B调"6"型音阶

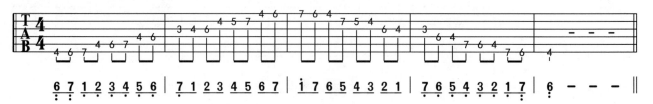
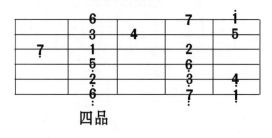

四品

3.B调"7"型音阶

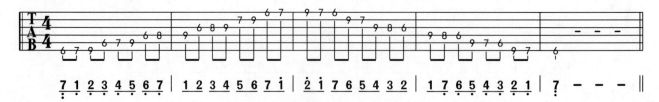
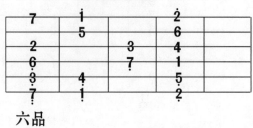

六品

4.B调 "2" 型音阶

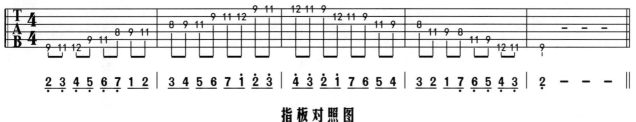

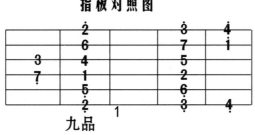

5.B调 "3" 型音阶

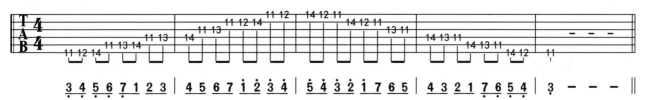

特别提示： 其他常用的调式音阶指法，如♭E、♯A等，可根据音符之间的相互关系自行推算。

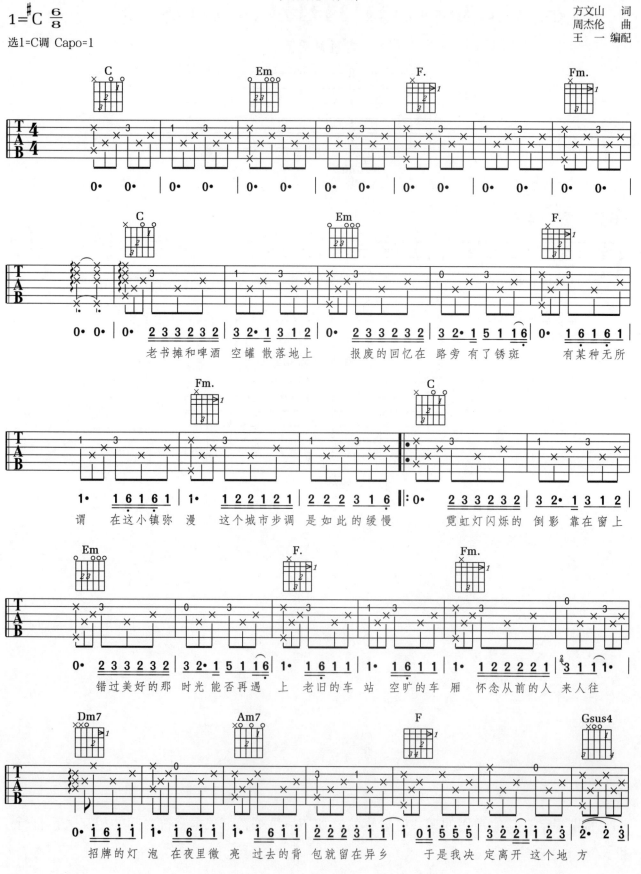

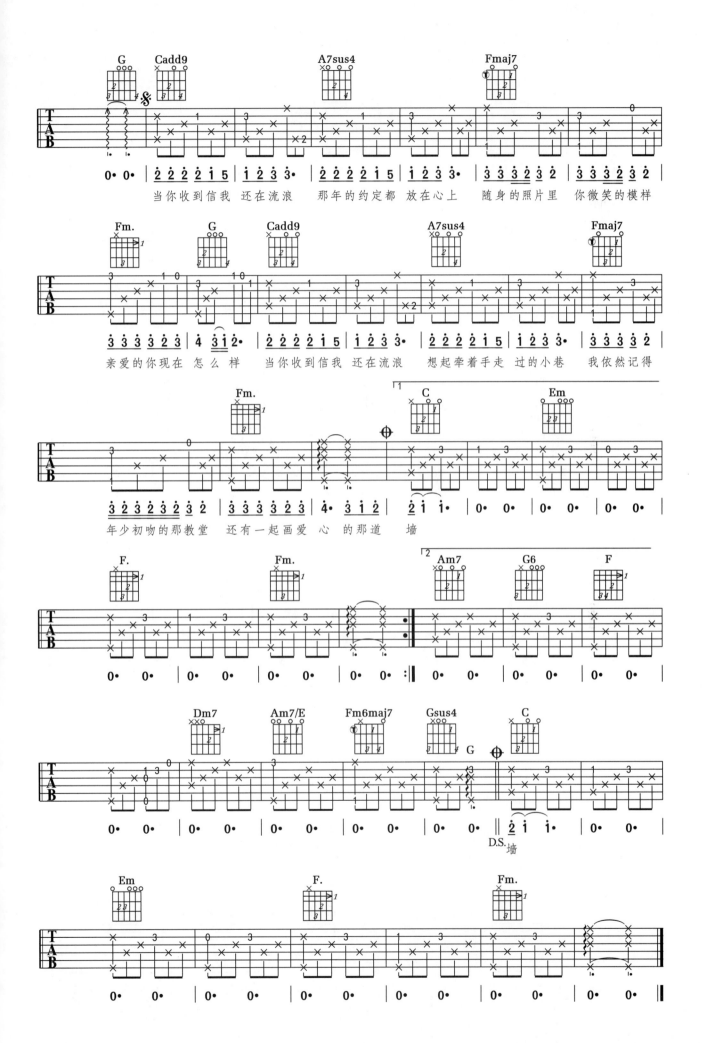

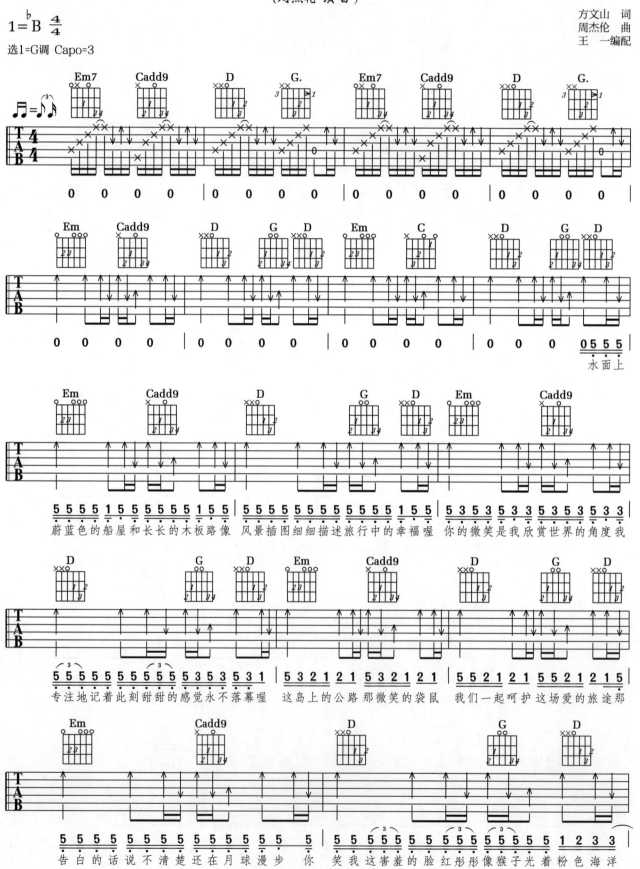

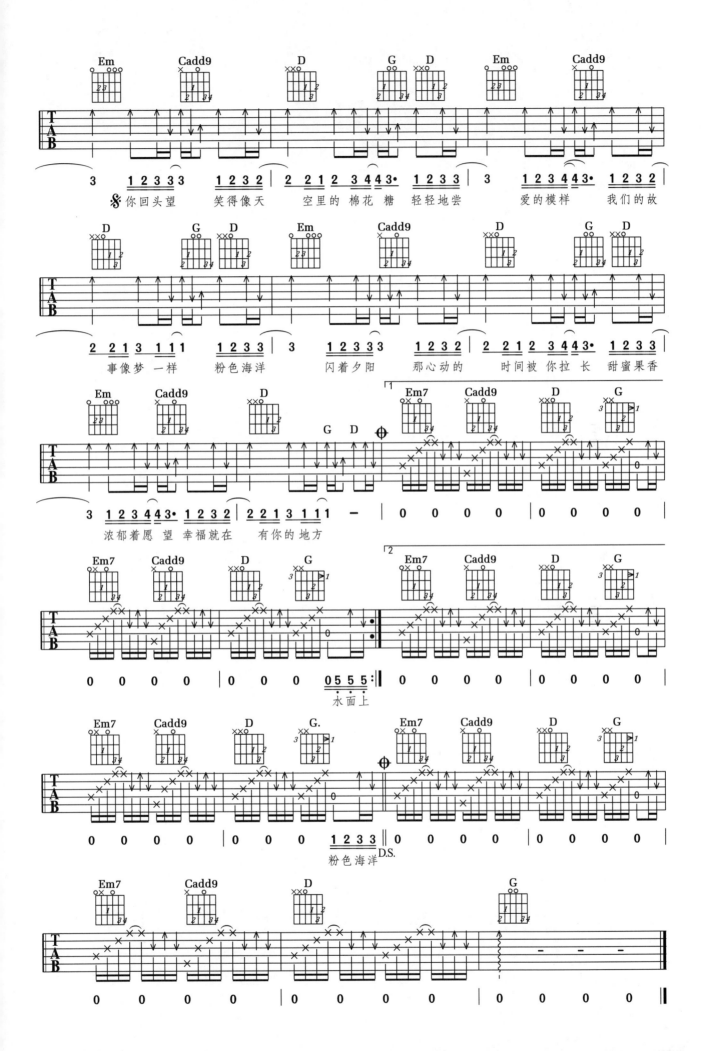

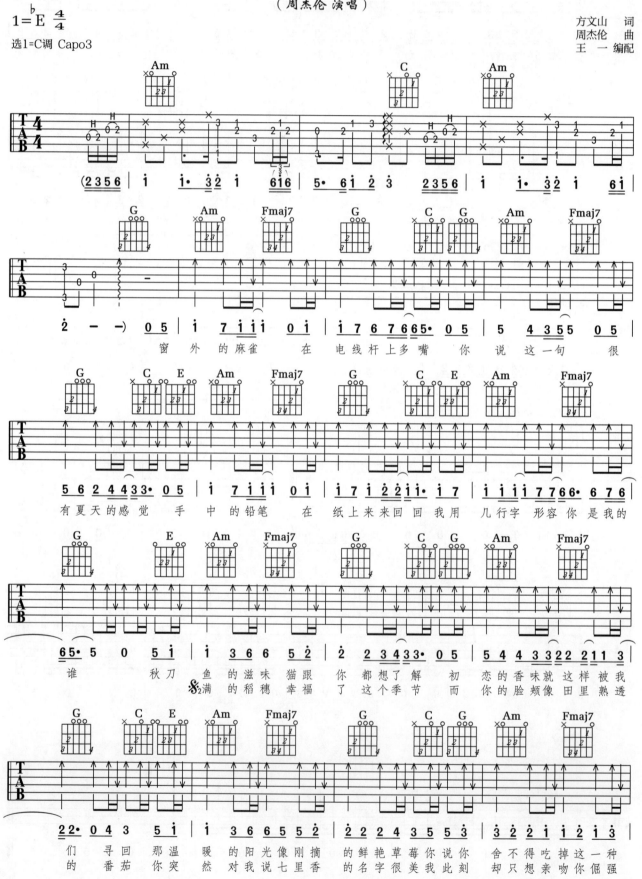

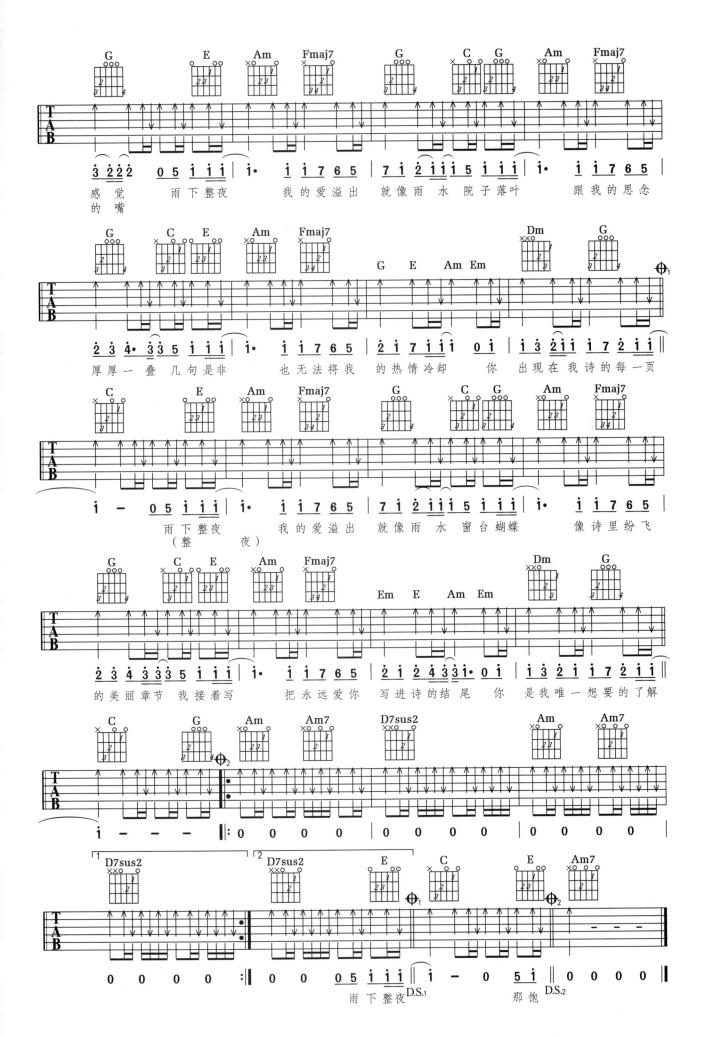

光

(陈粒演唱)

1=D 4/4
选1=C调 Capo=2

陈 粒 词曲
王 一 编配

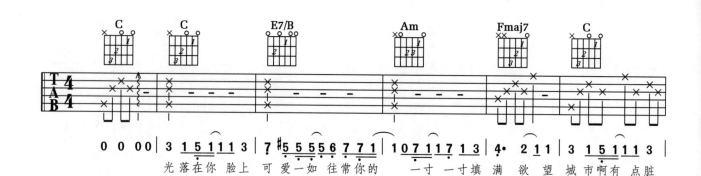
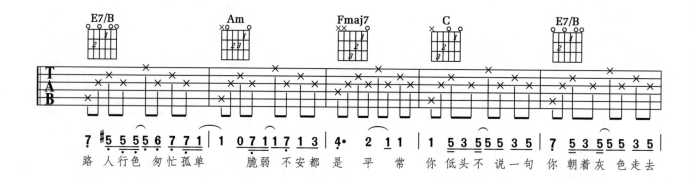
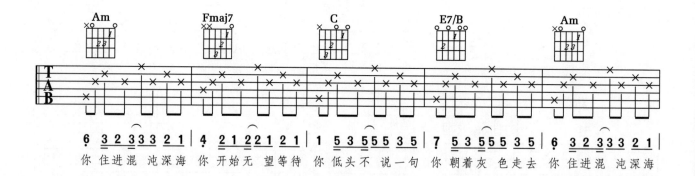
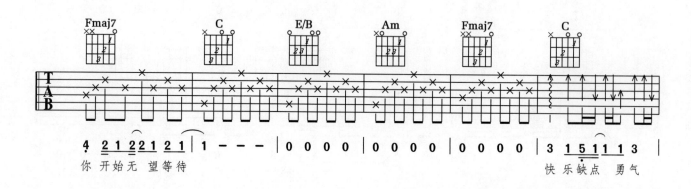

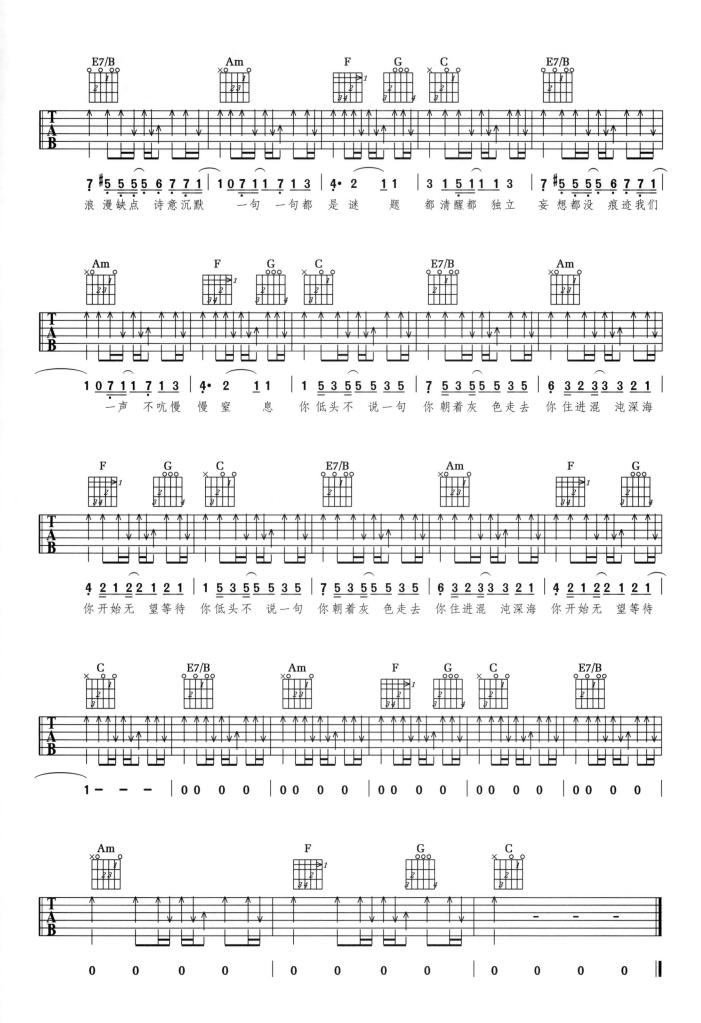

错位时空

(艾辰演唱)

周仁 词
张博文 曲
王一 编配

$1=\flat E$ $\frac{2}{4}$

选1=C调 Capo=3

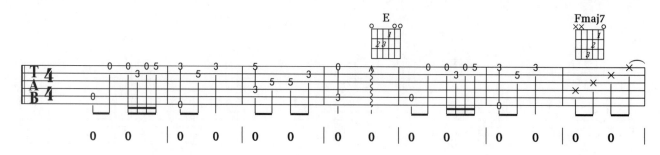

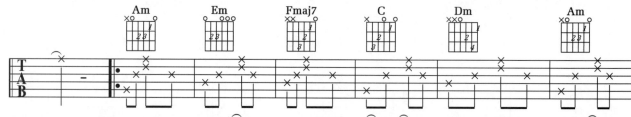

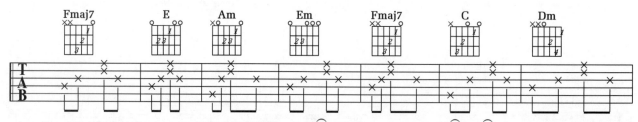

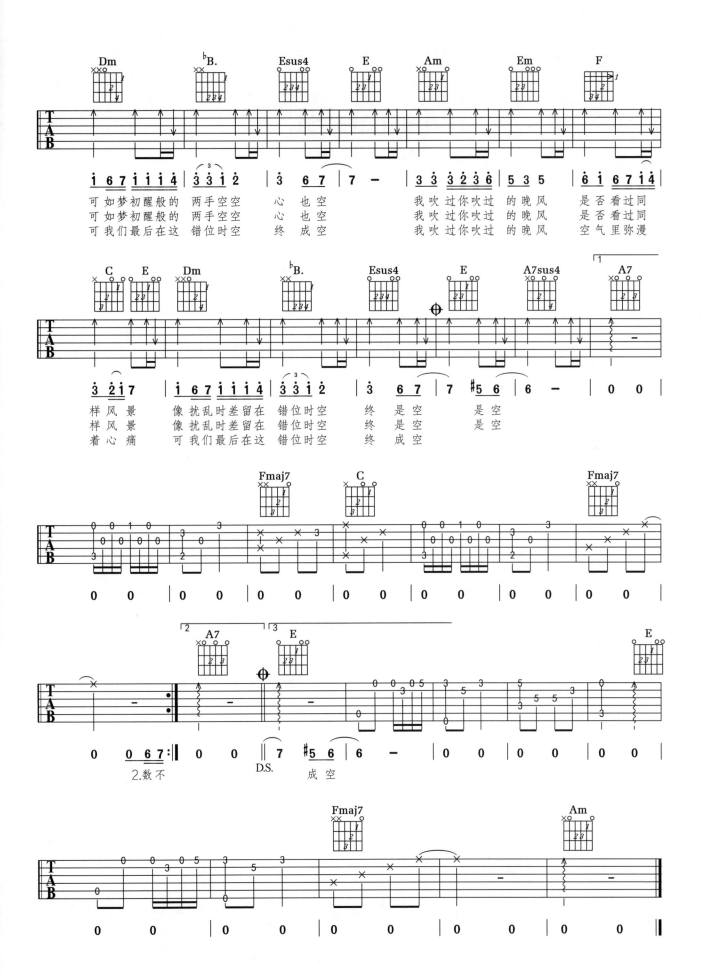

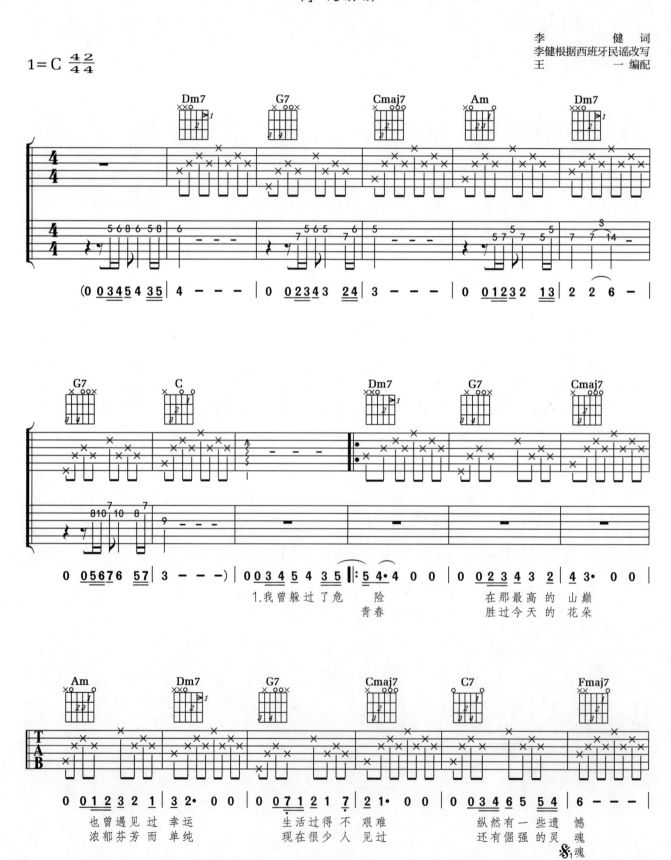

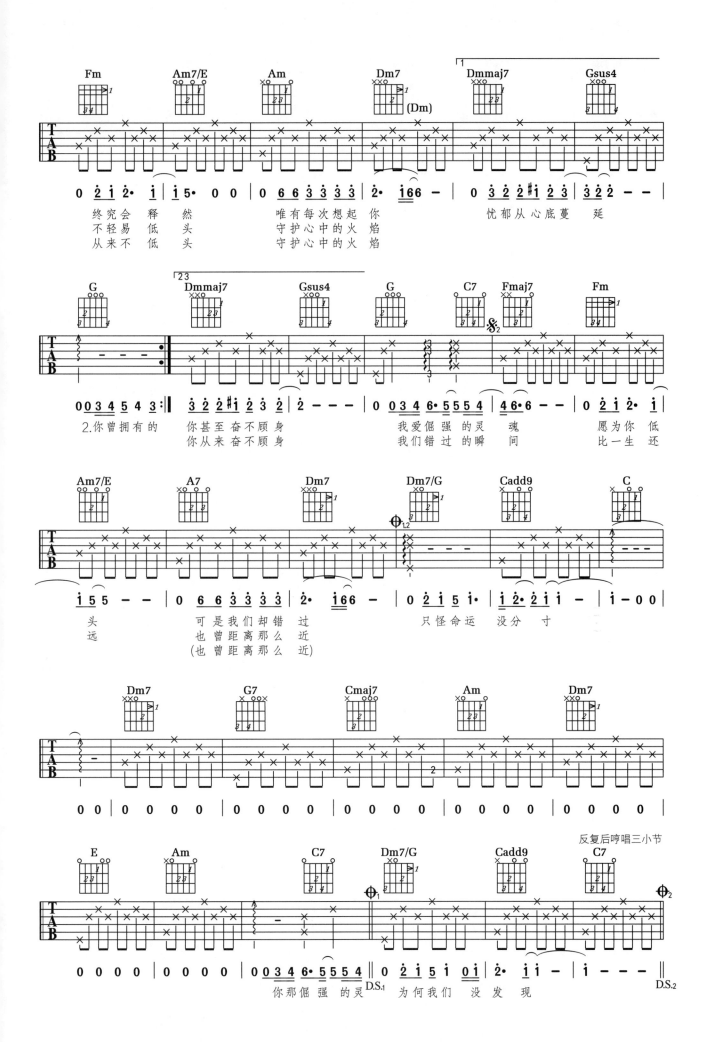

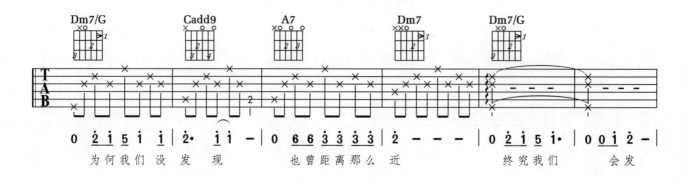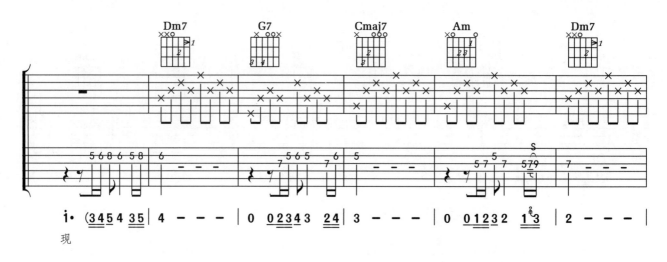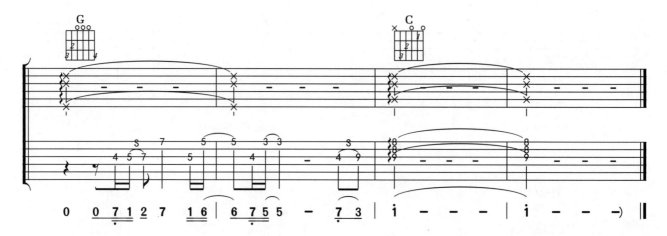

归途有风

(王菲 演唱)

唐恬 词
钱雷 曲
王一 编配

1=♯G 4/4
选1=G调 Capo=1

1.要穿过那世间的火
2.要放开过勿放的手

要尝过一生炙热的默　　有多少　不得已 来不及　还流浪 在梦里
要千山万水懂得泪流　　要风起　要别离 要万里　要归期 不由你

才可明白为何而来　　才可明白为何回头　　谁在唤我

唤我的名字我的远走　我没说的爱与歉疚　请让风声带我回家　让它告诉我

137

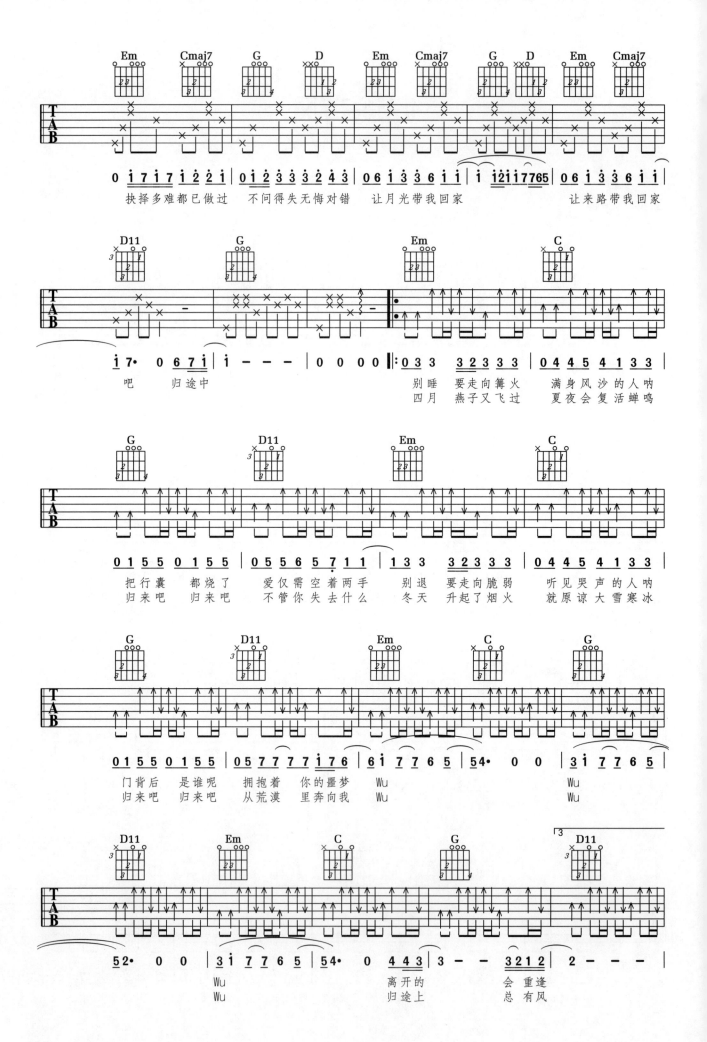

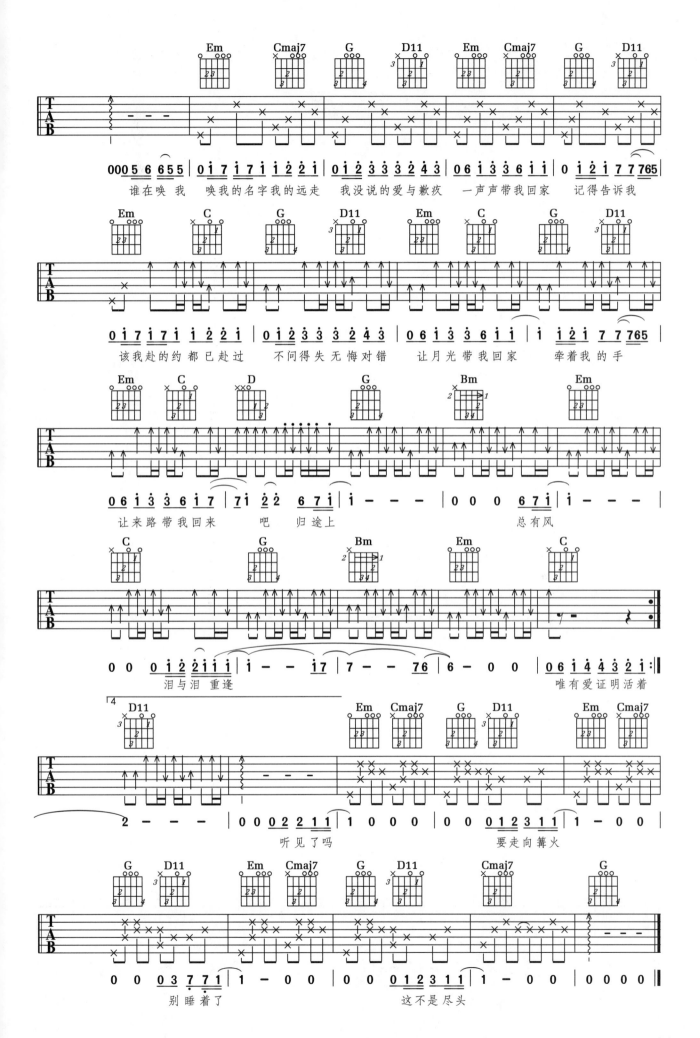

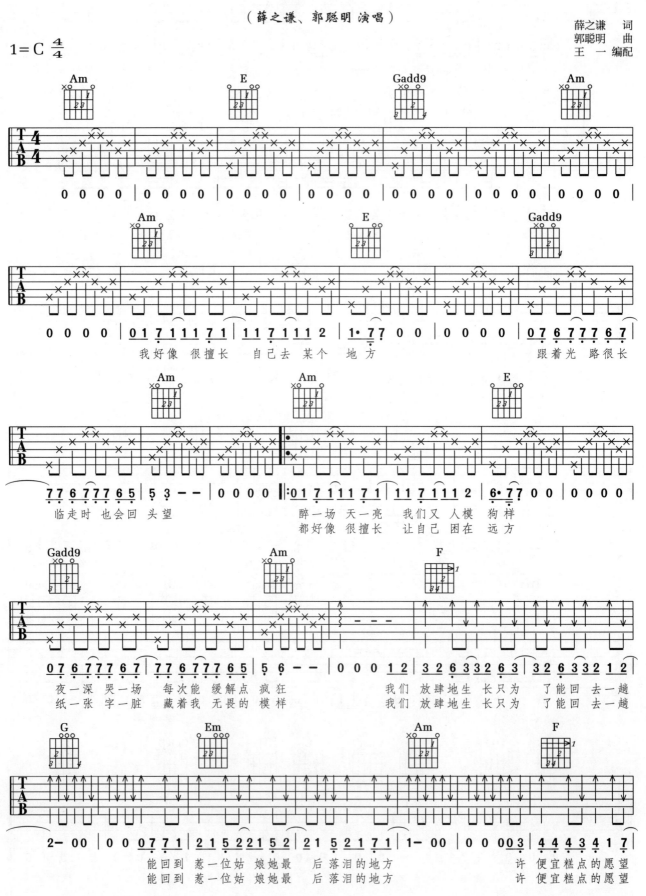

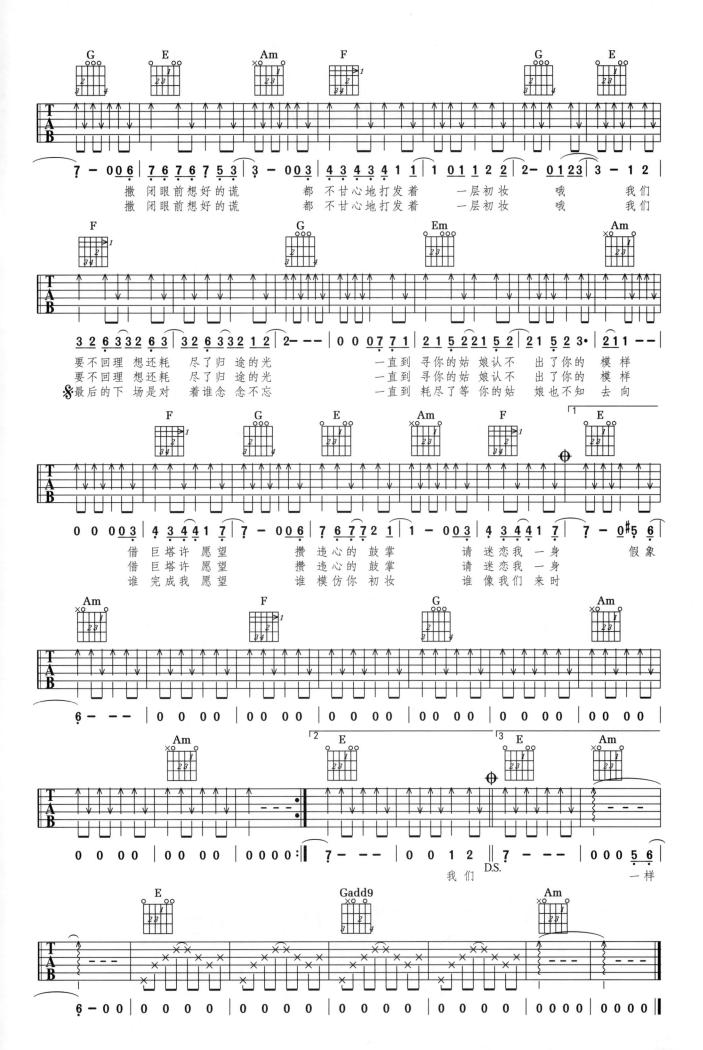

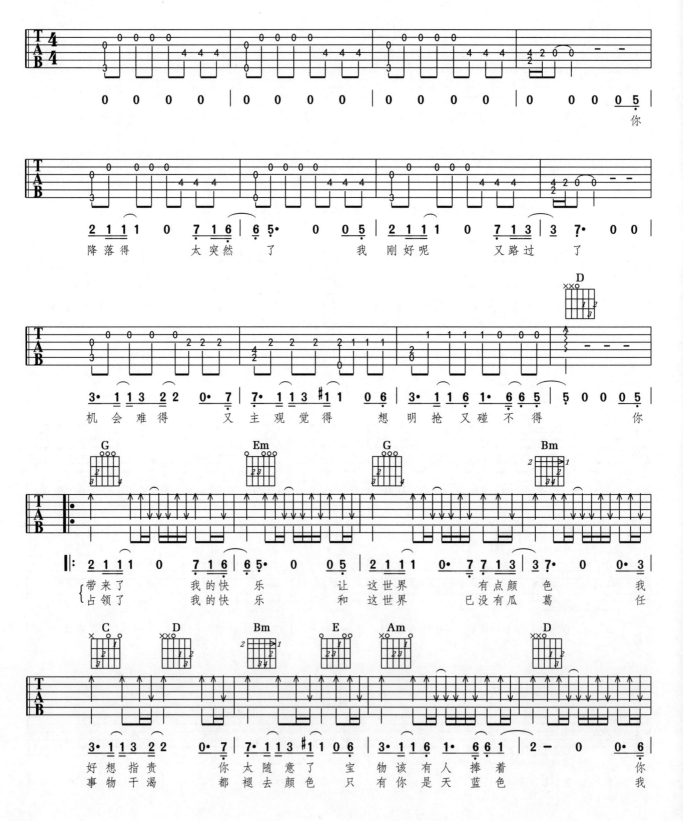

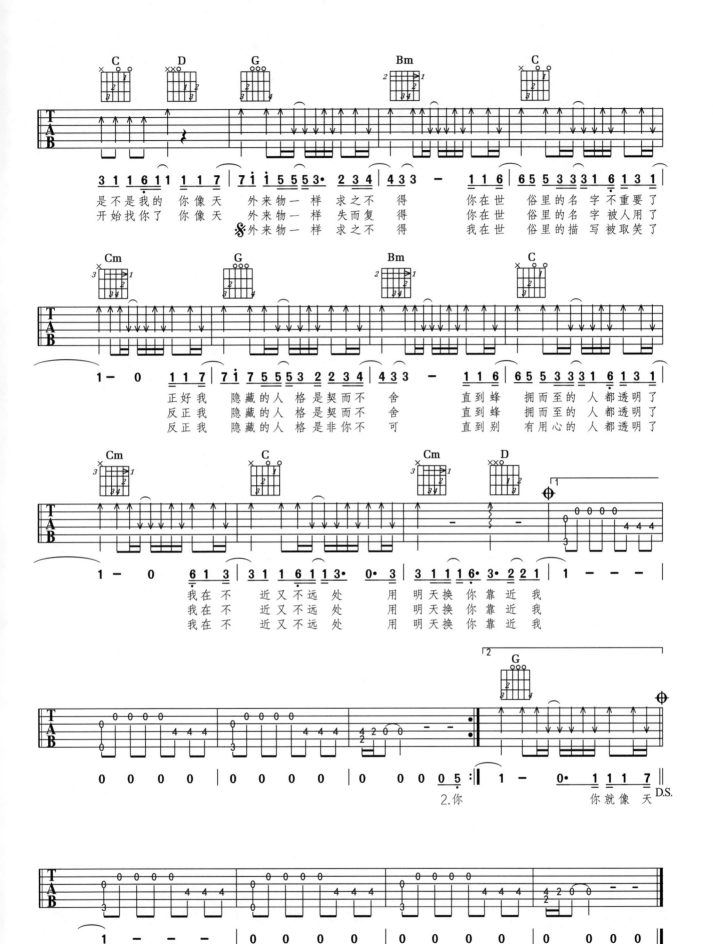

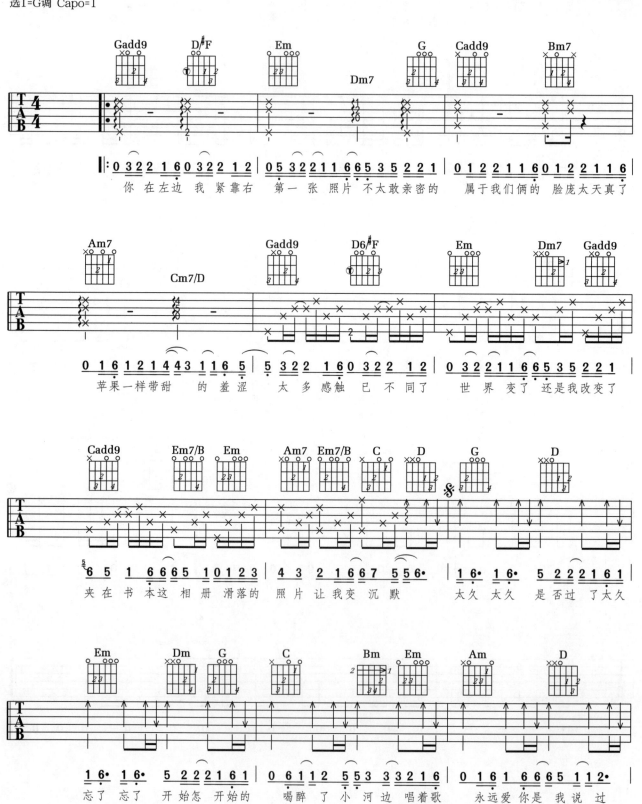

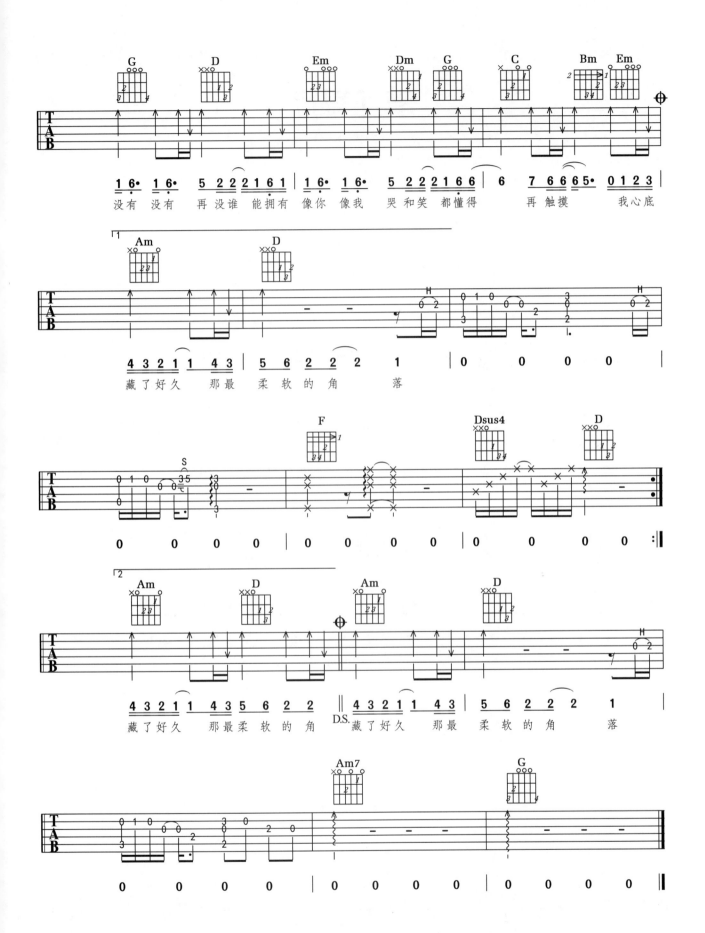

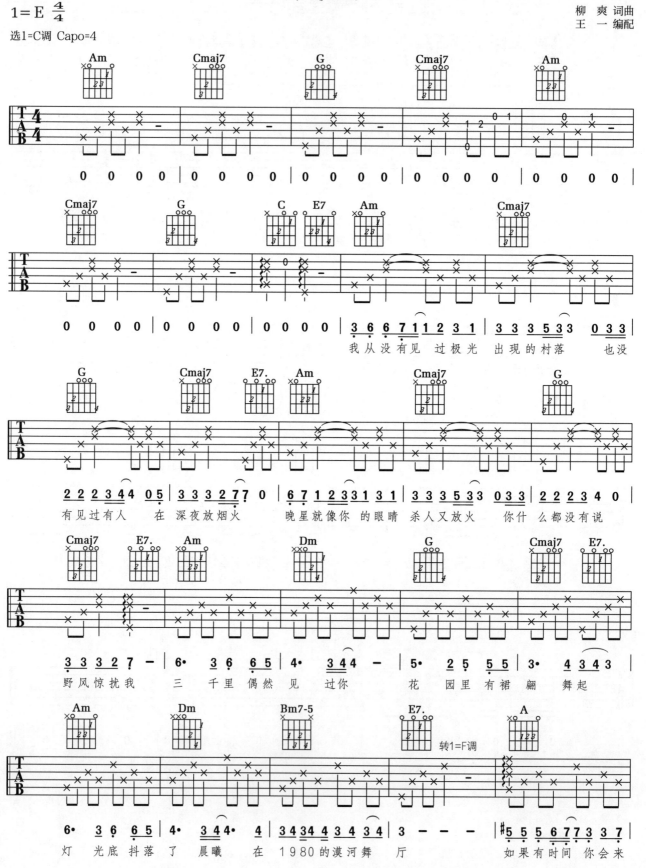

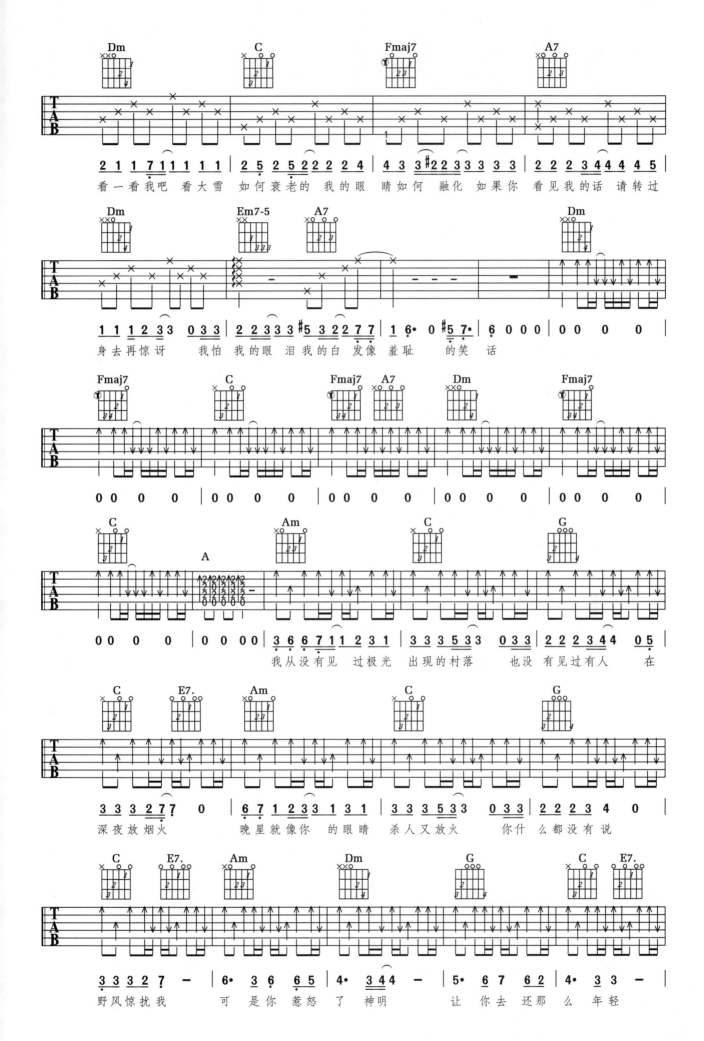

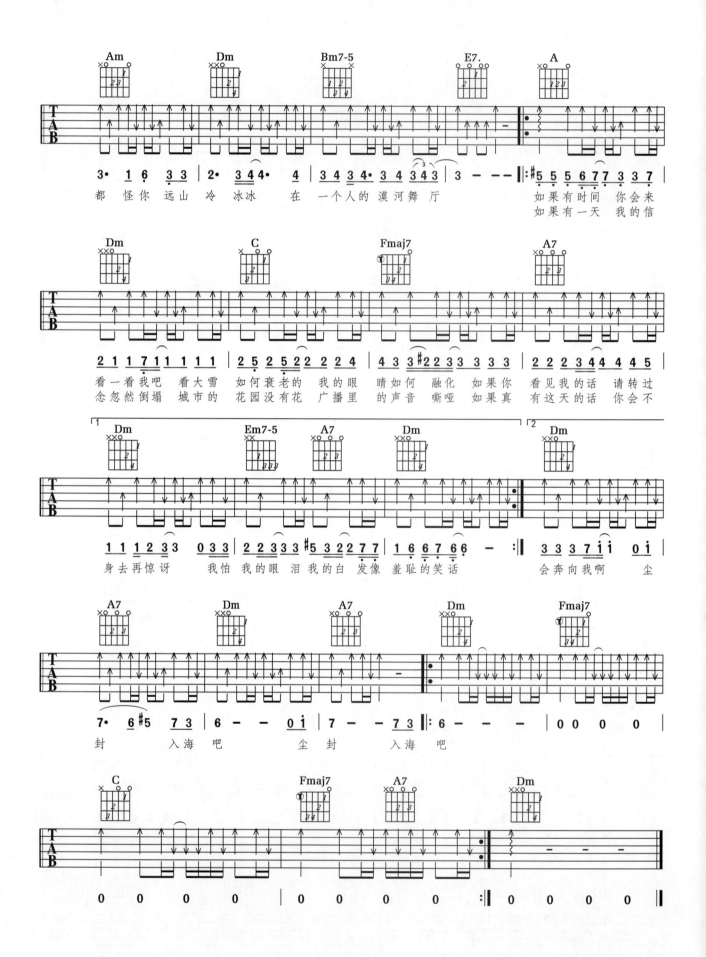

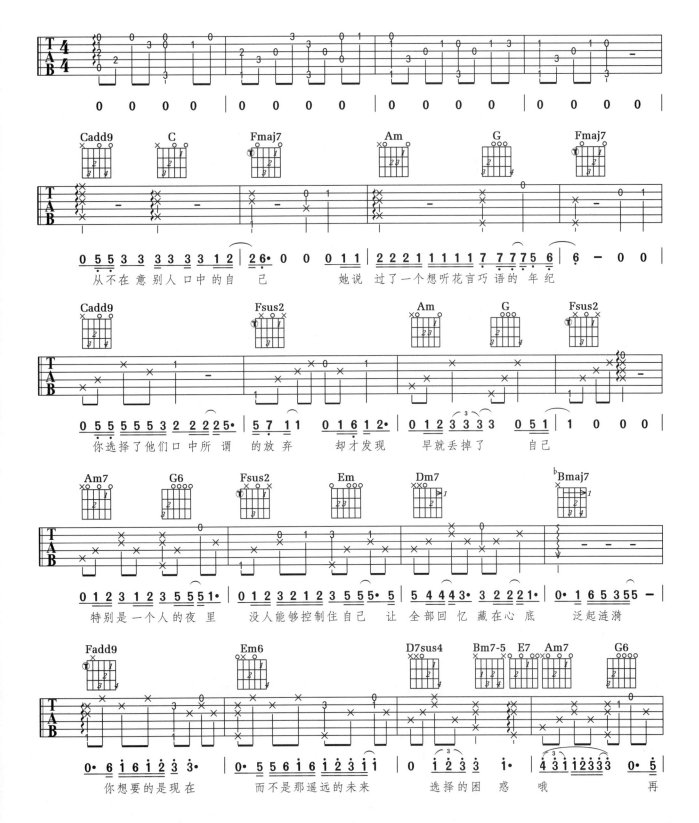

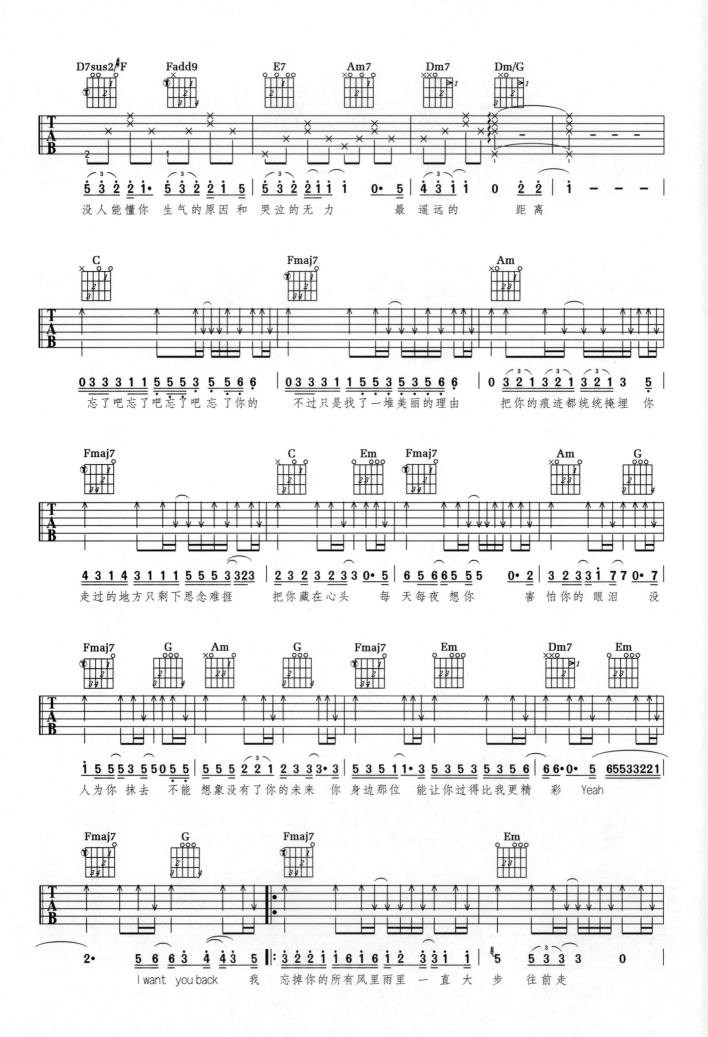

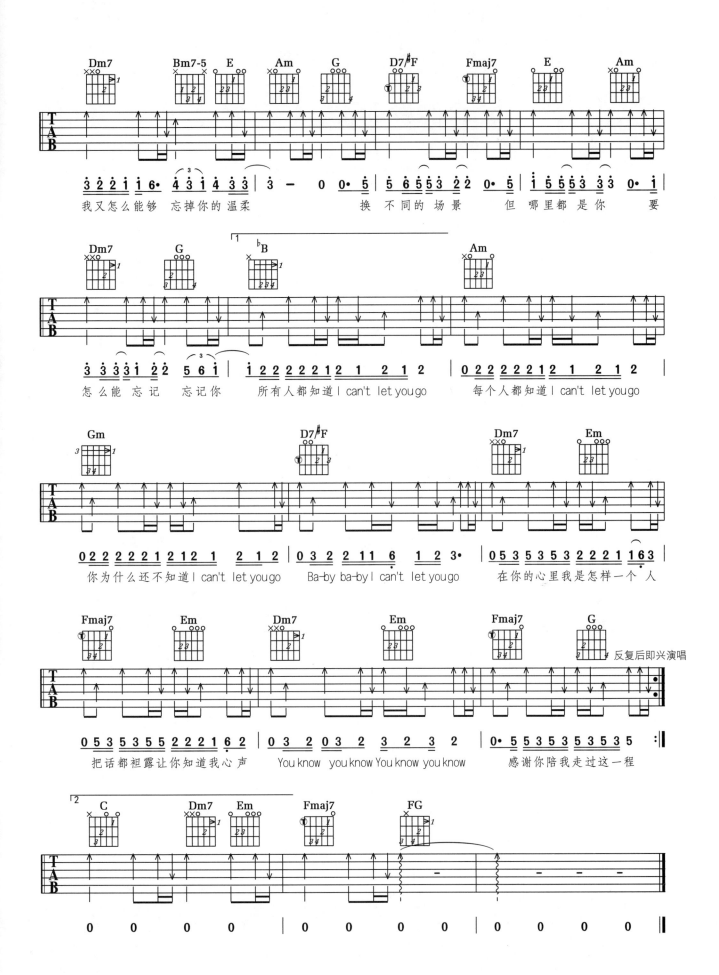

给你一瓶魔法药水

(告五人 演唱)

1=E 4/4
选1=C调 Capo=4

云安 词曲
王一 编配

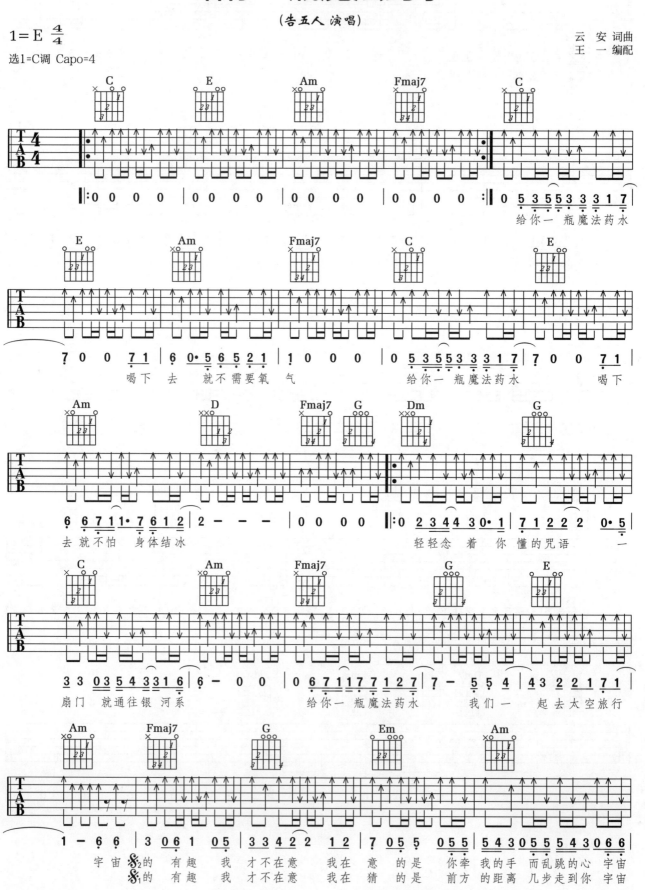

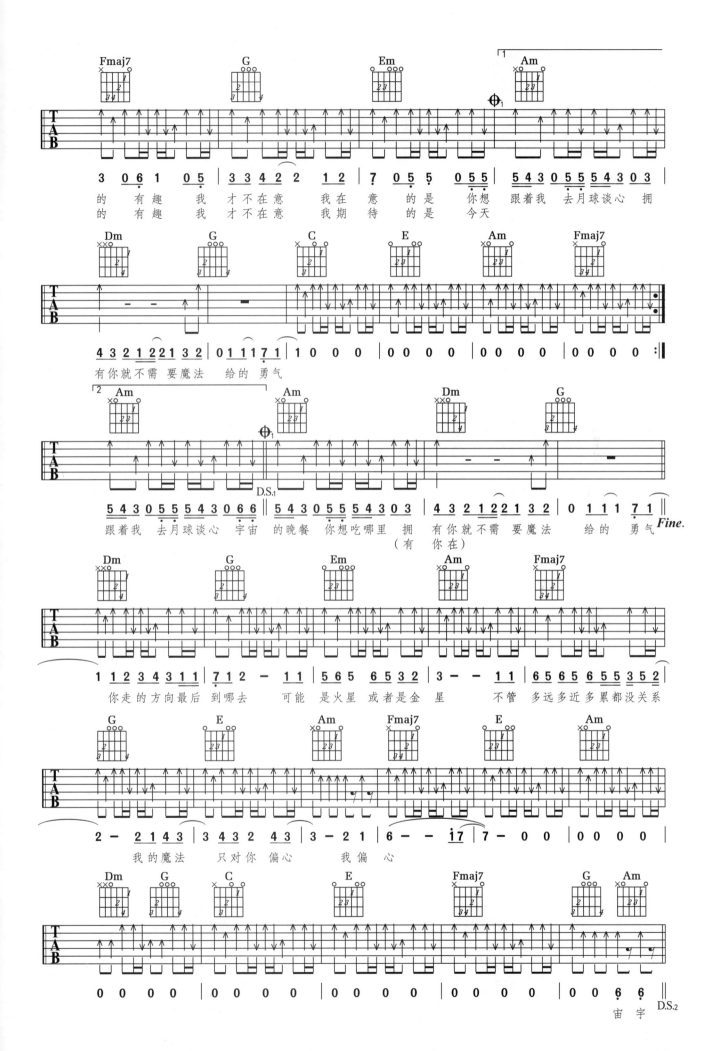

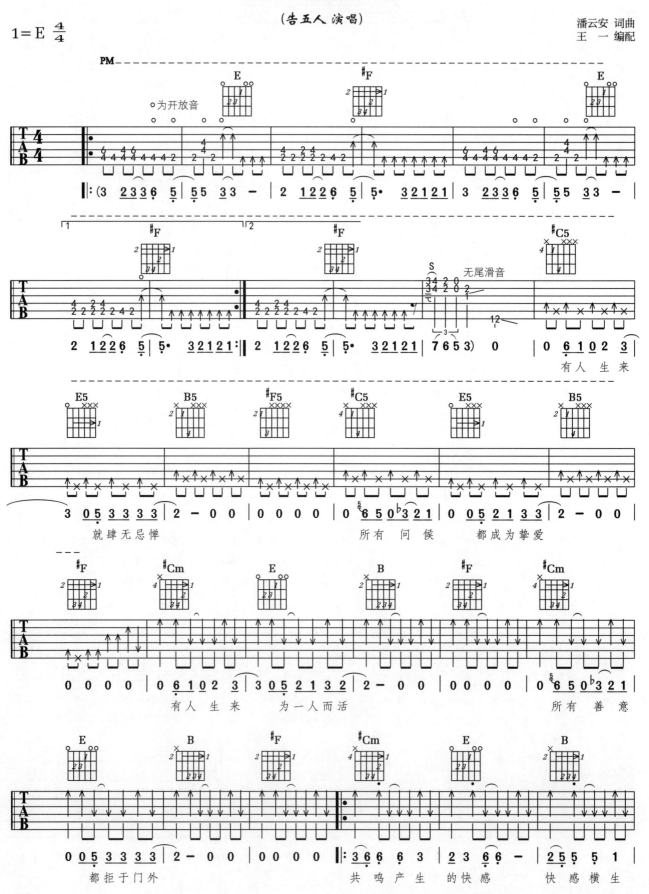

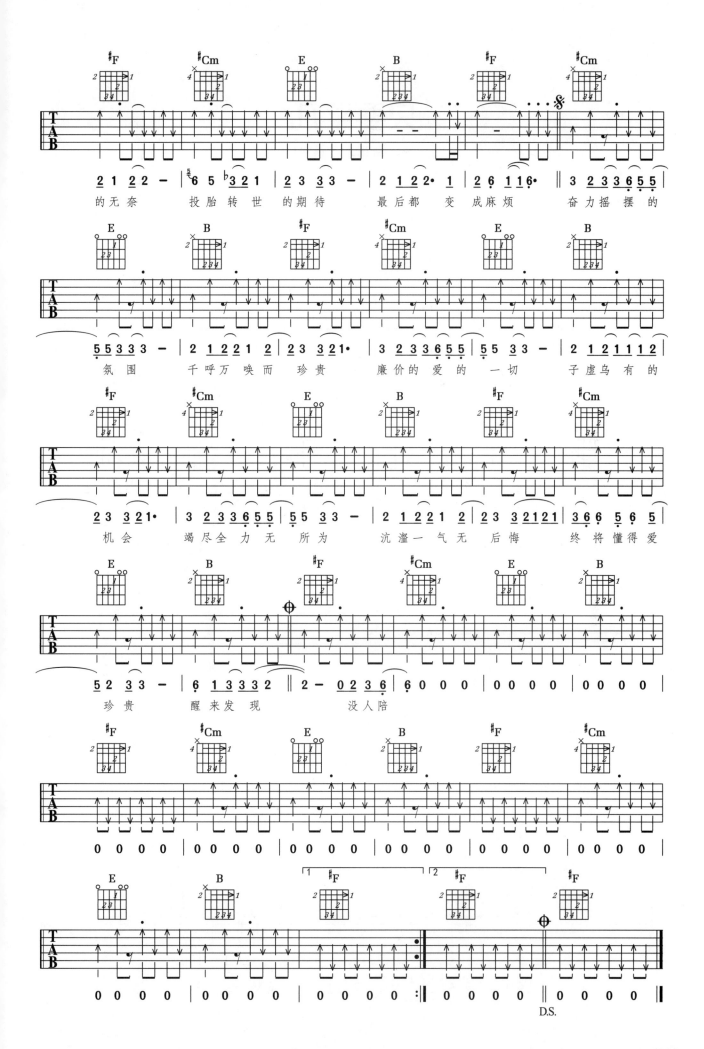

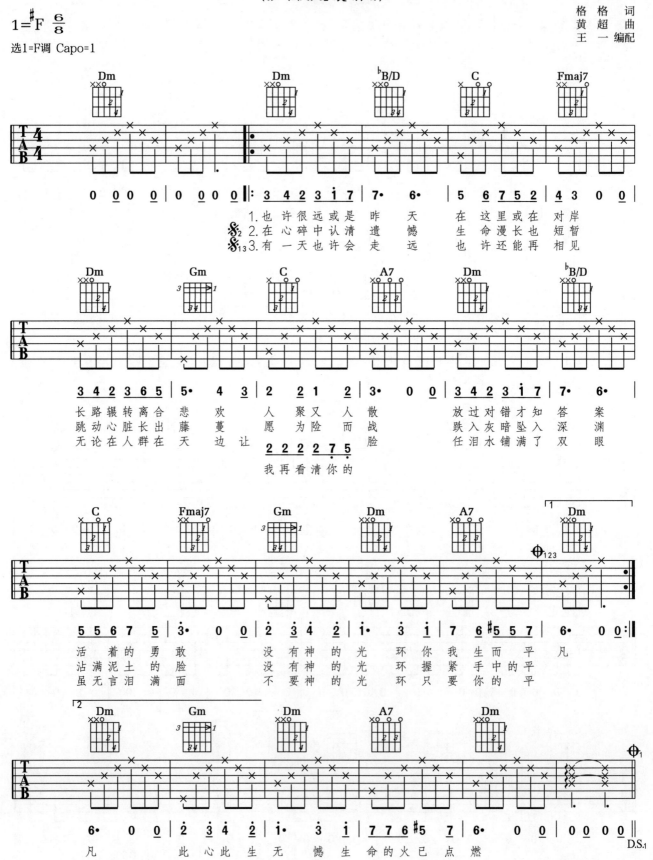

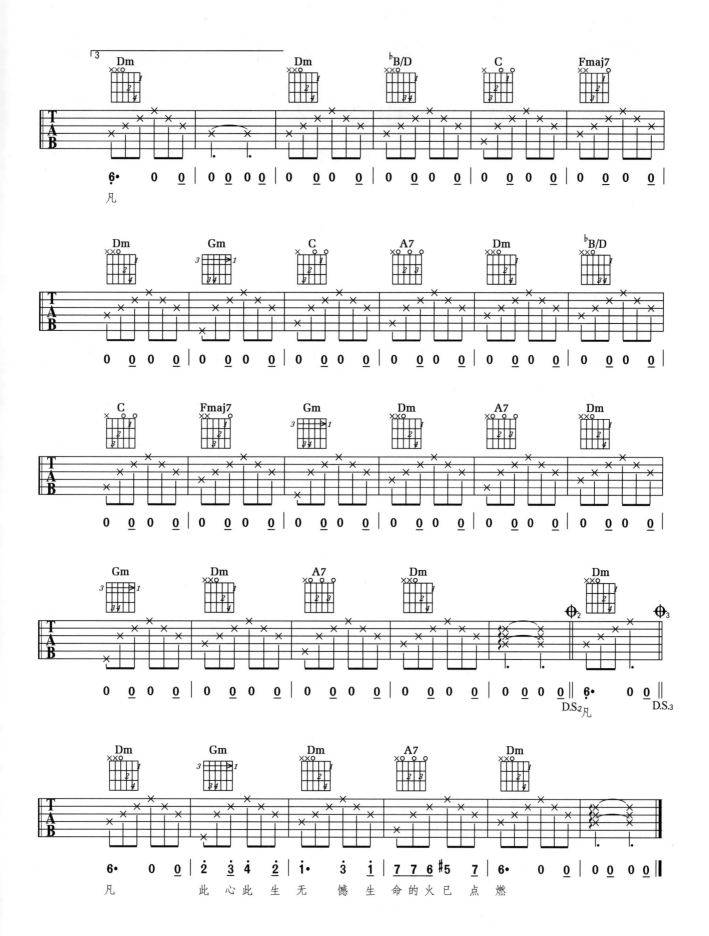

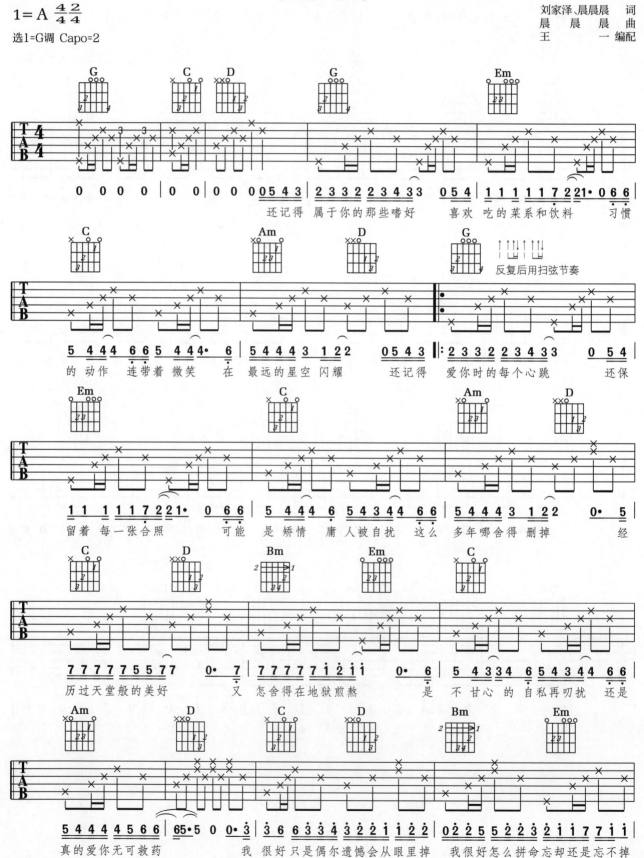

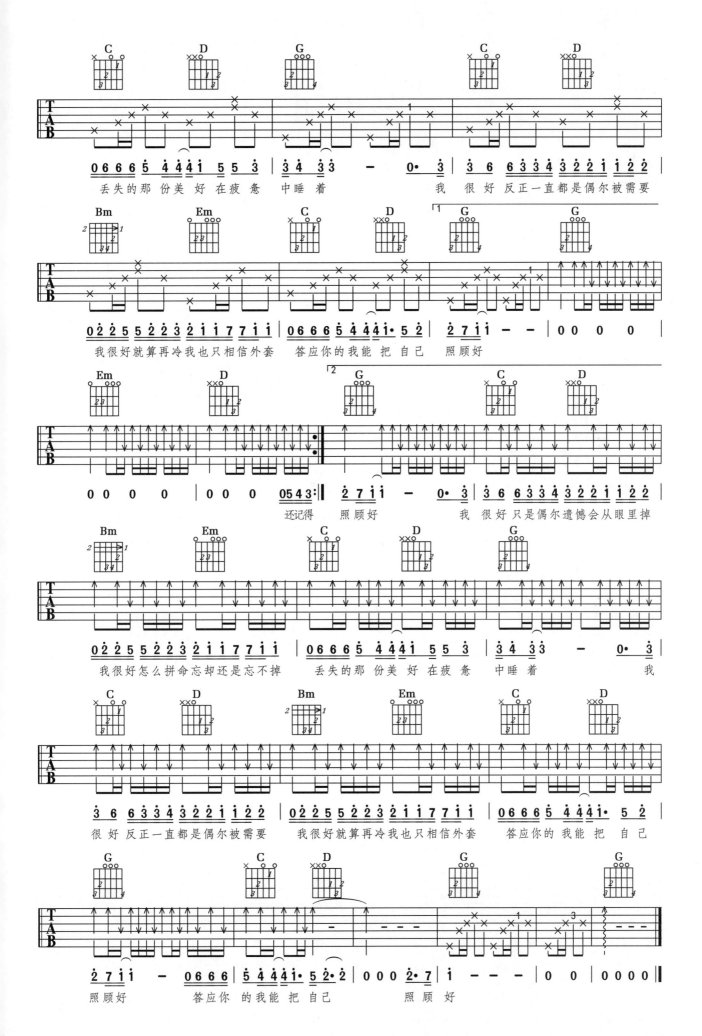

有点甜

(汪苏泷、By2 演唱)

汪苏泷 词曲
王 一 编配

1=E 4/4
选1=C调 Capo=4

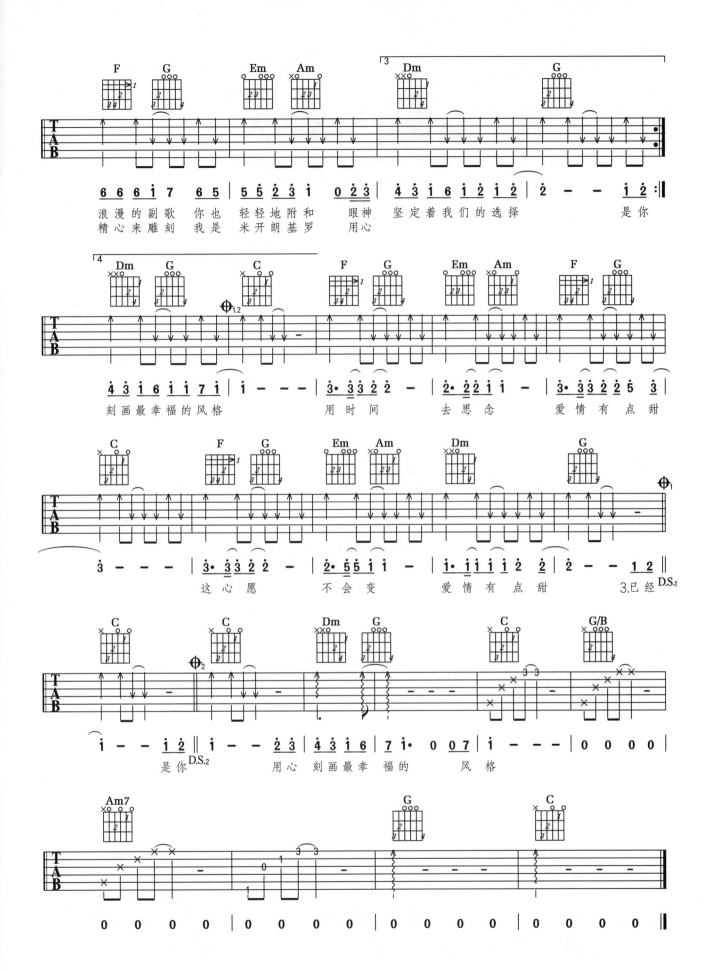

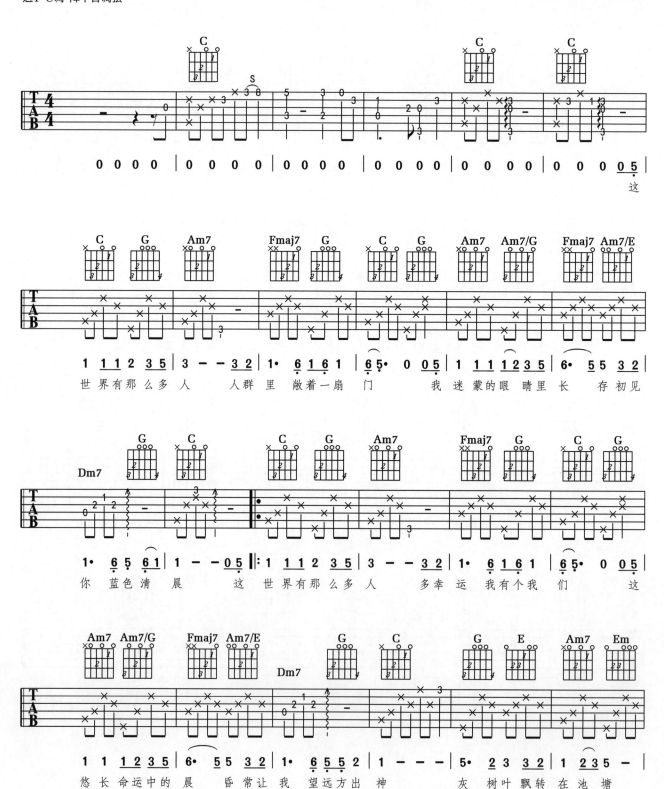

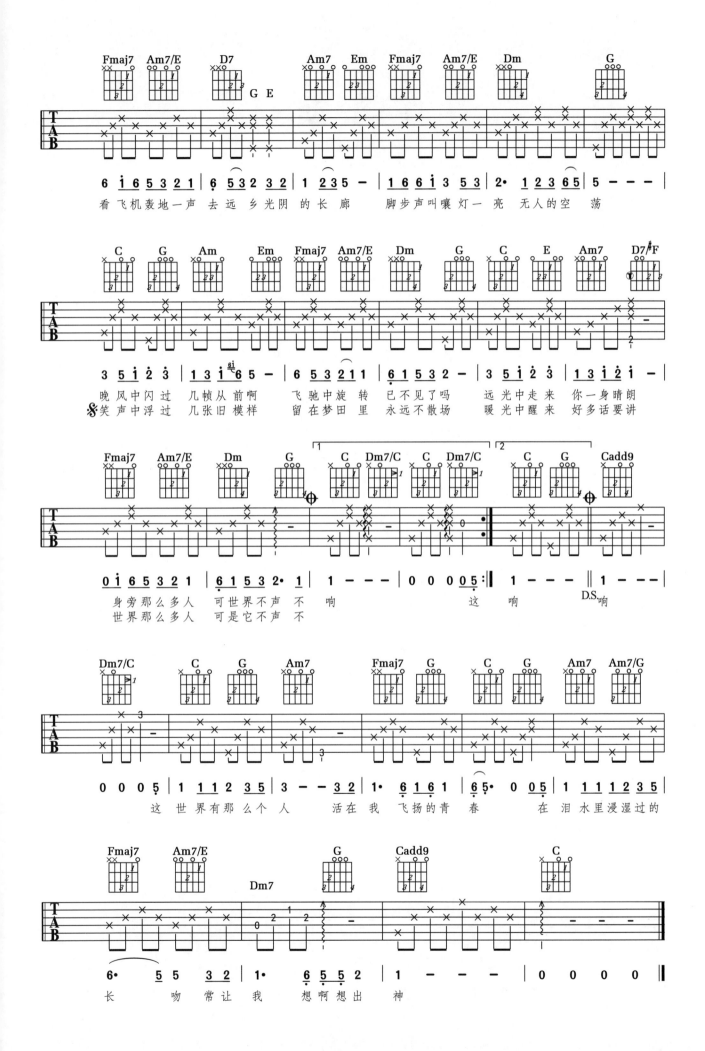

门没锁

(品冠演唱)

林宇中、李志清 词
梁伟丰 曲
王一 编配

1=♯G 4/4
选1=G调 Capo=1

扭 开电视第二播 画面一幅幅过 左耳 跟着右耳闪躲留
眼睛独自寂寞 门没锁 进来坐 电话怎么没响过
我 削了一个苹果 只 放着没咬过 明明 感觉你来吻我 却

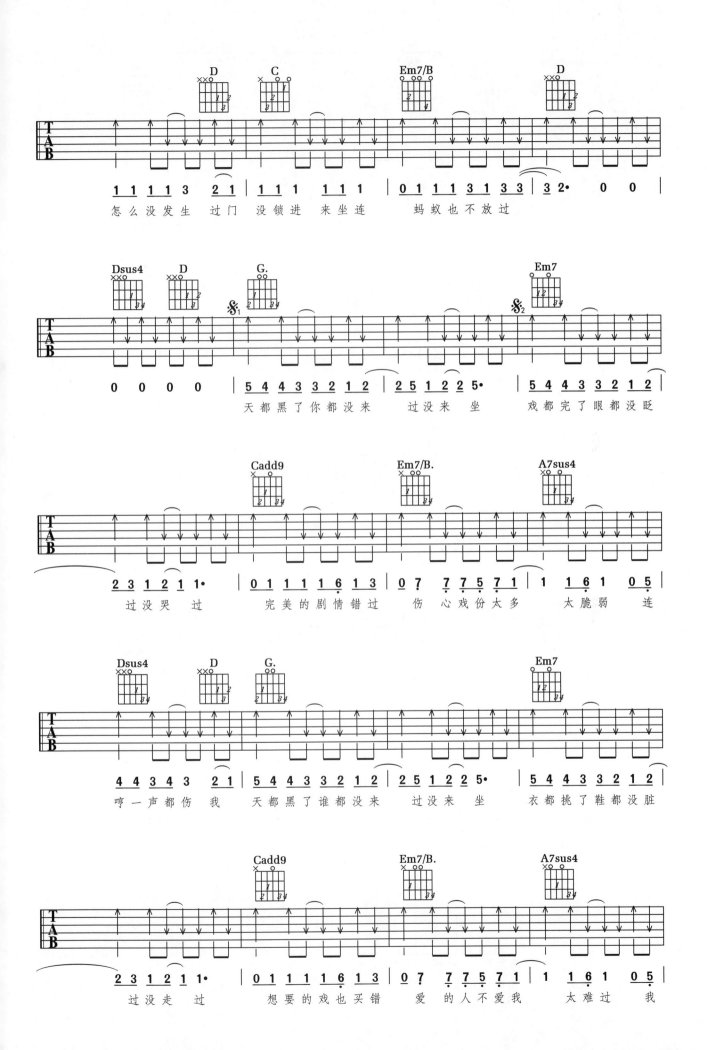

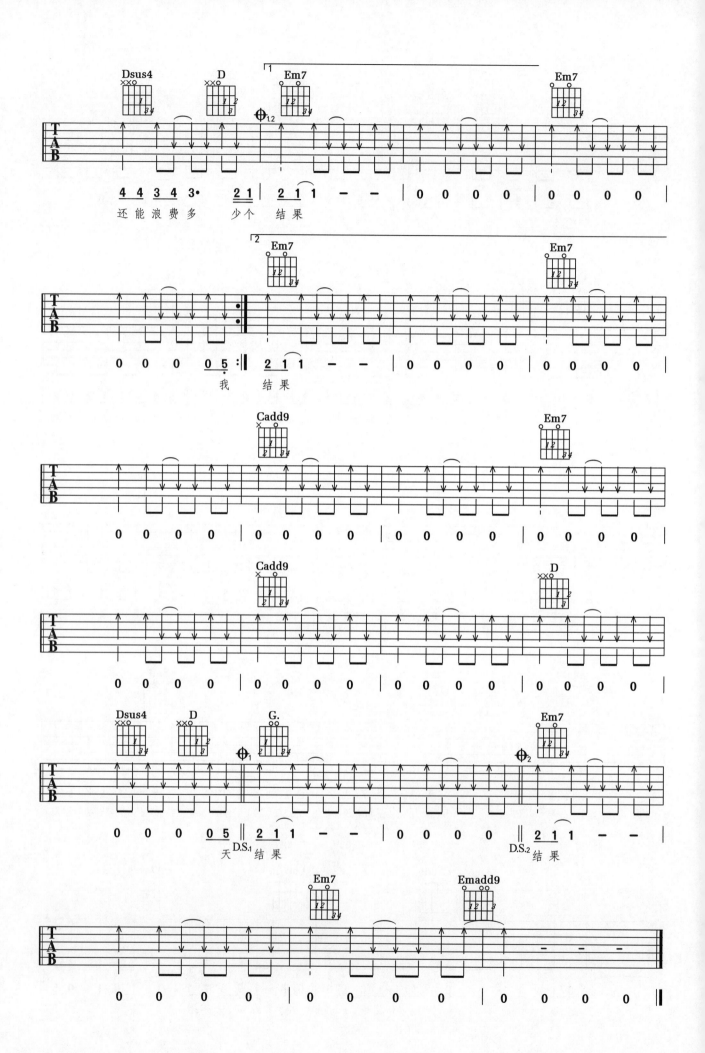

霓虹甜心

(马赛克 演唱)

夏 颖、卓 越 词曲
王 一 编配

1=G 4/4

[Guitar tablature with chords: A7sus4, D, Bm, Em, Am7, D, G, A7sus4, D]

0 0 0 0 | 0 0 0 0 | 0 0 0 0 | 0 0 0 0 | 0 0 0 0 |

[Chords: Bm, Em, Am7, D, G, Am7, D]

0 0 0 0 | 0 0 0 0 | 0 0 0 0 :|| 0 0 0 0 |: 0 6 6 3 2 1 7 6 |

1.今夜我用尽所有
2.你是注定派给我

[Chords: Bm, Em, Am7, D, G, Am7, D, Bm, Em]

5 5 6 3 3 0 | 0 6 6 6 5 3 5 3 | 3 3· 0 0 | 0 6 6 3 2 1 7 5 | 7 1 2 1 1 — |

的方　式　　　才得到你的名字　　　　　　此刻芳心要怎样　才不流失
的天　使　　　抚慰我不安的种　子　　　　让这枯萎的生活　重发新枝

[Chords: Am7, D, G, Am7, D, Bm, Em, Am7, D]

0 3 3 3 2 1 7 1 | 1 — — — | 0 2 3 2 3 2 3 2 | 3 5 3 3 0 | 0 4 4 4 3 4 4 4 |

在这多彩的舞池　　　　　　　霓虹下你的影子　那么　美　　　我感觉我的心在
爱是最美的情诗

167

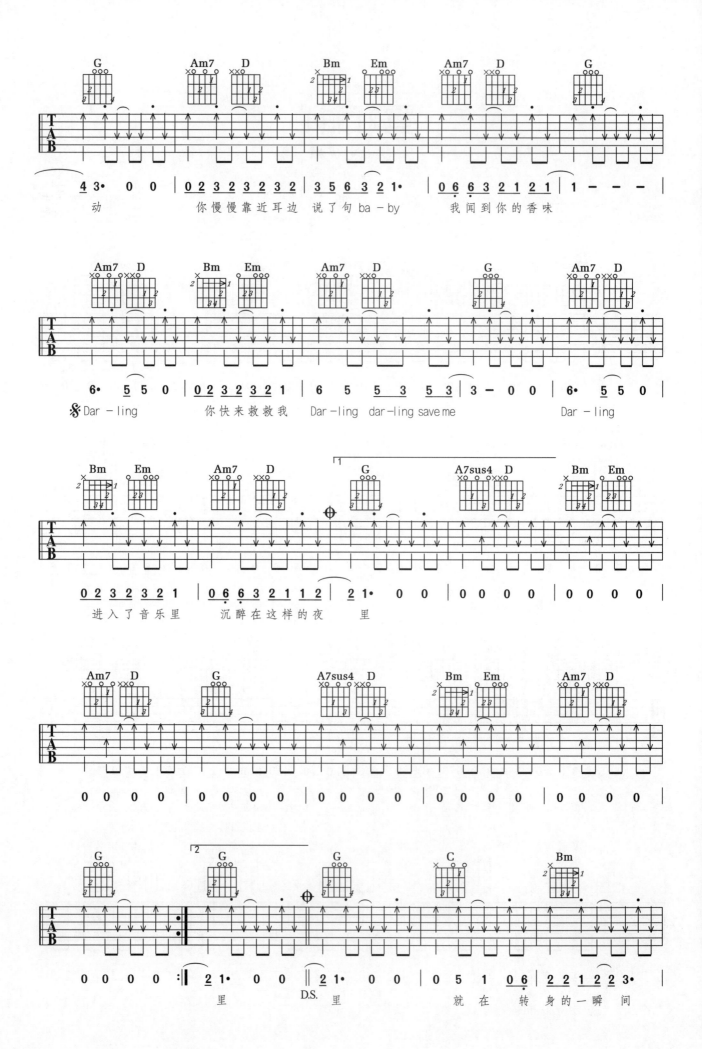

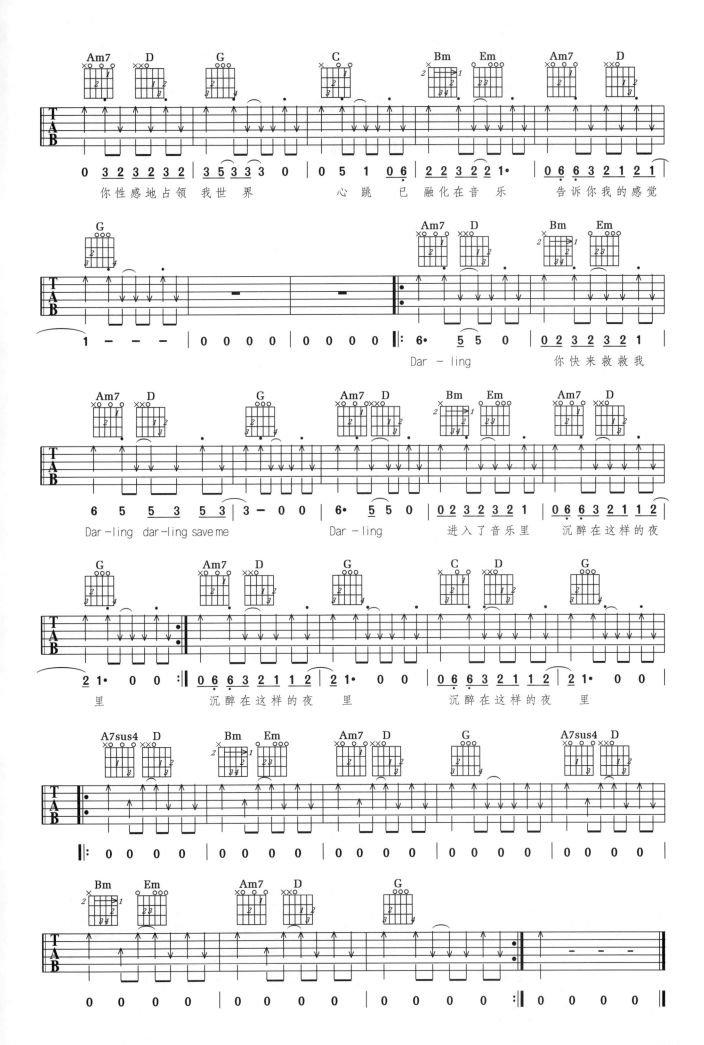

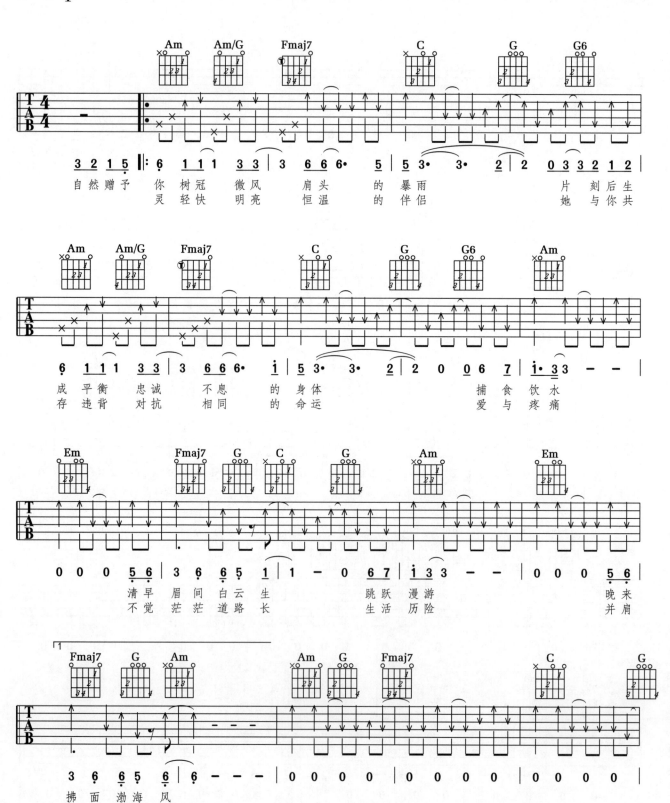

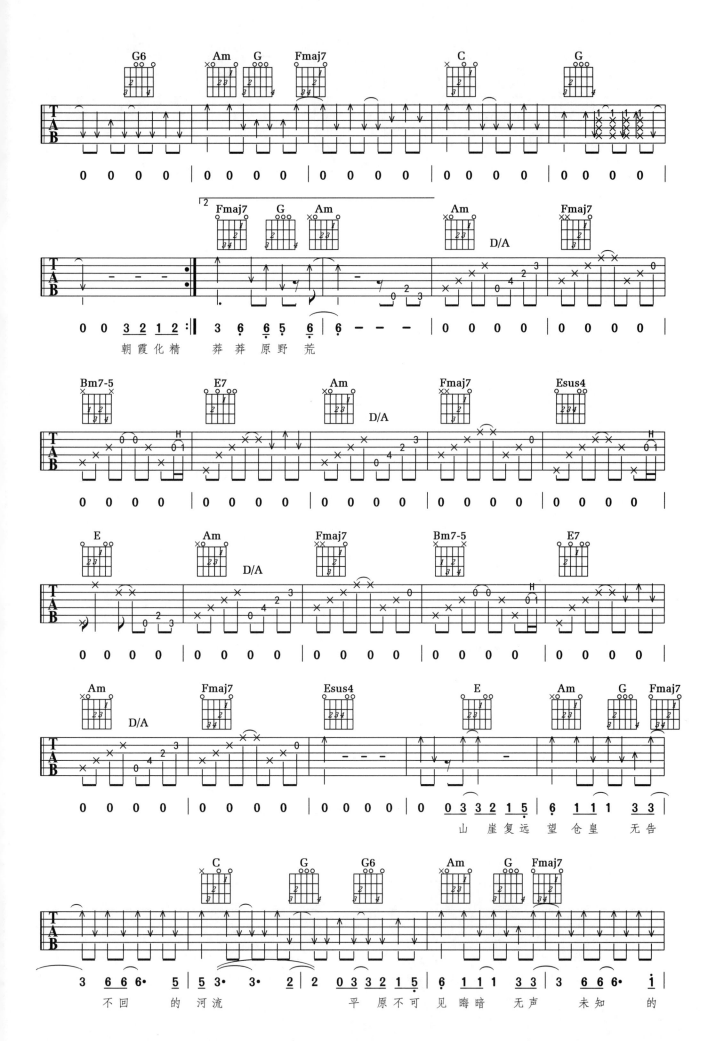

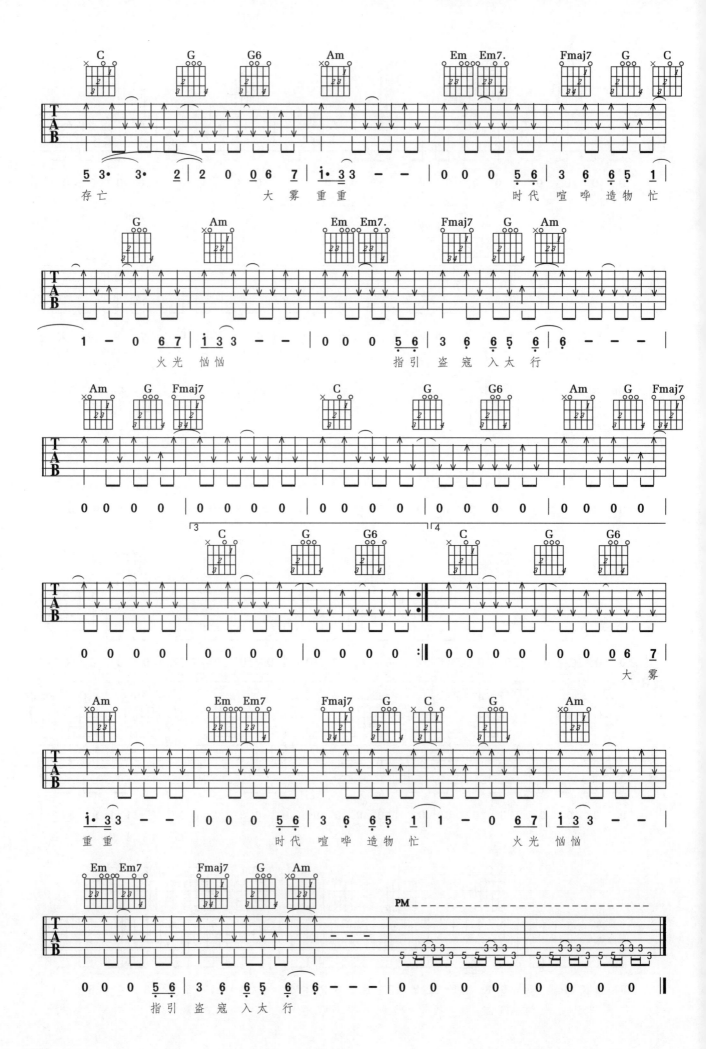

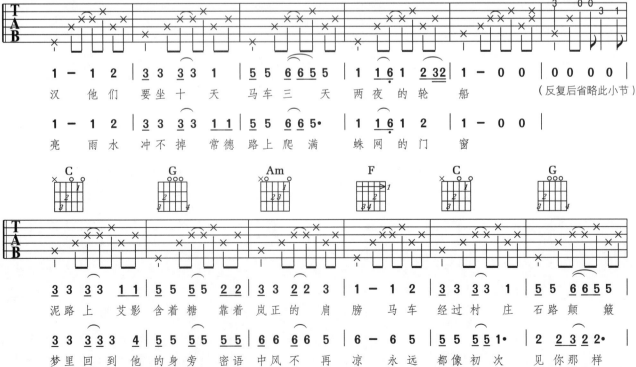

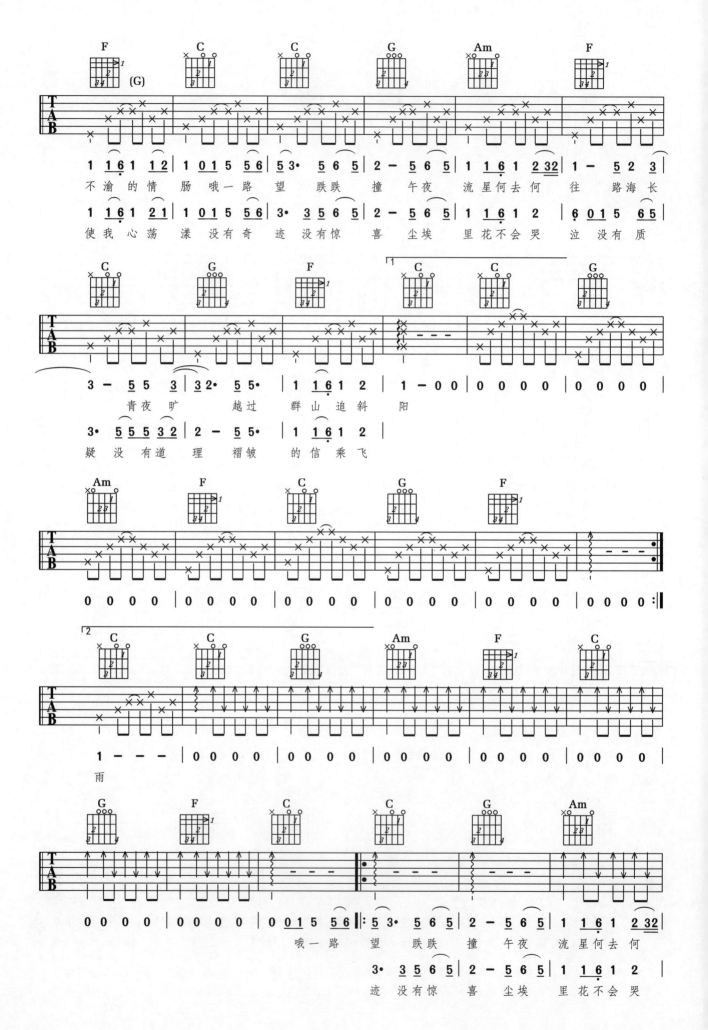

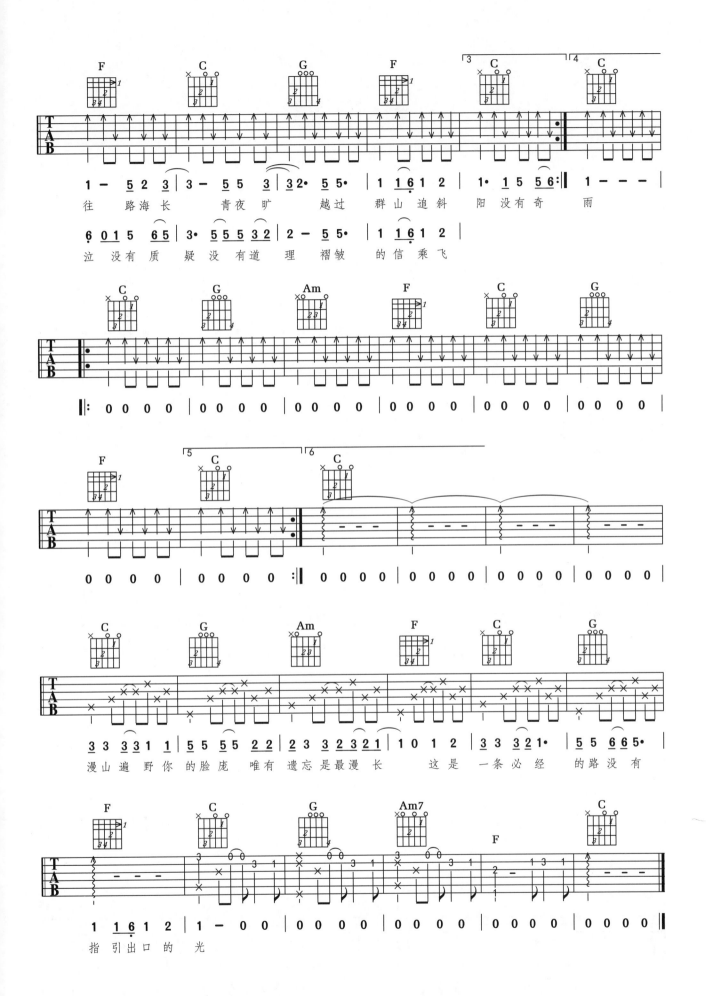

我记得

(赵雷演唱)

赵 雷 词曲
王 一 编配

1=E 4/4

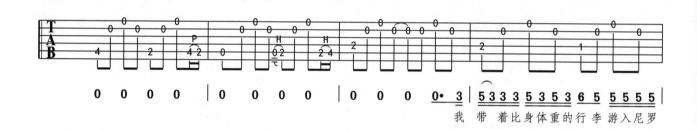
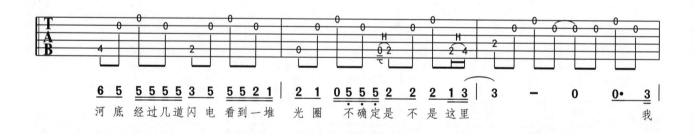
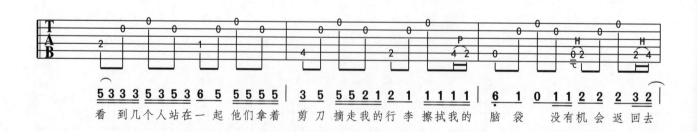
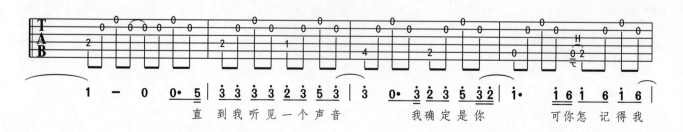

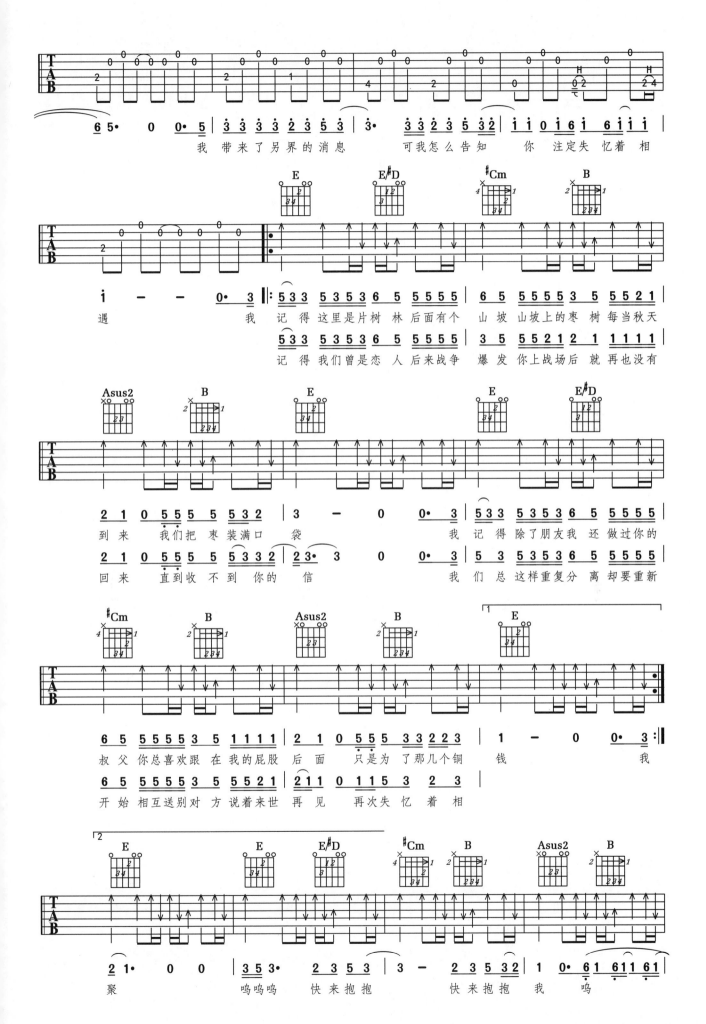

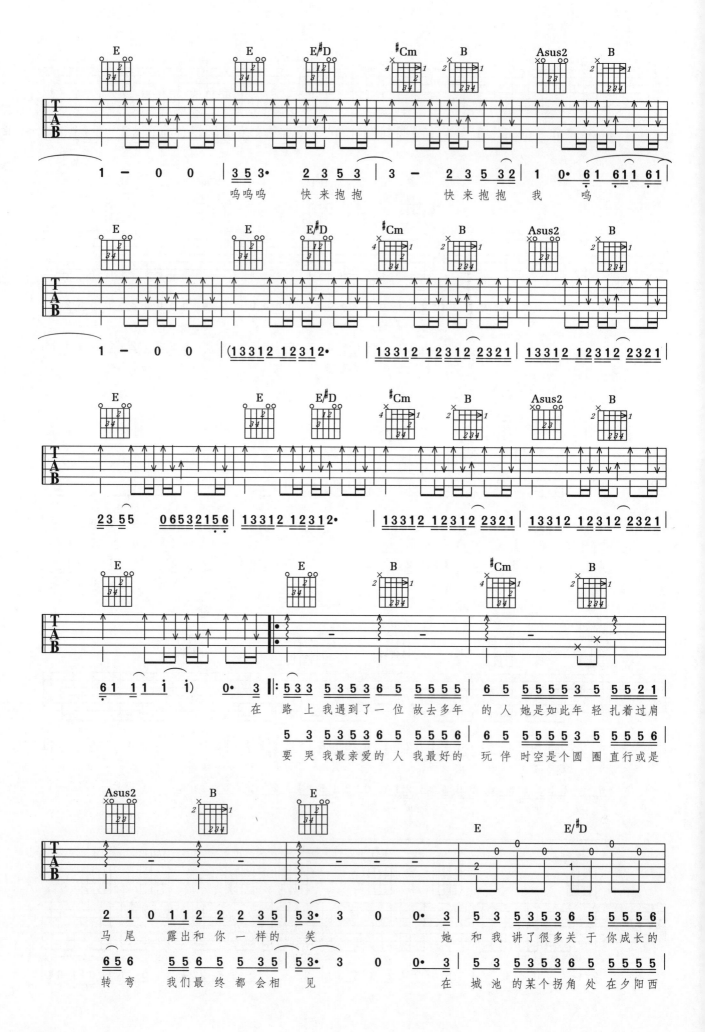

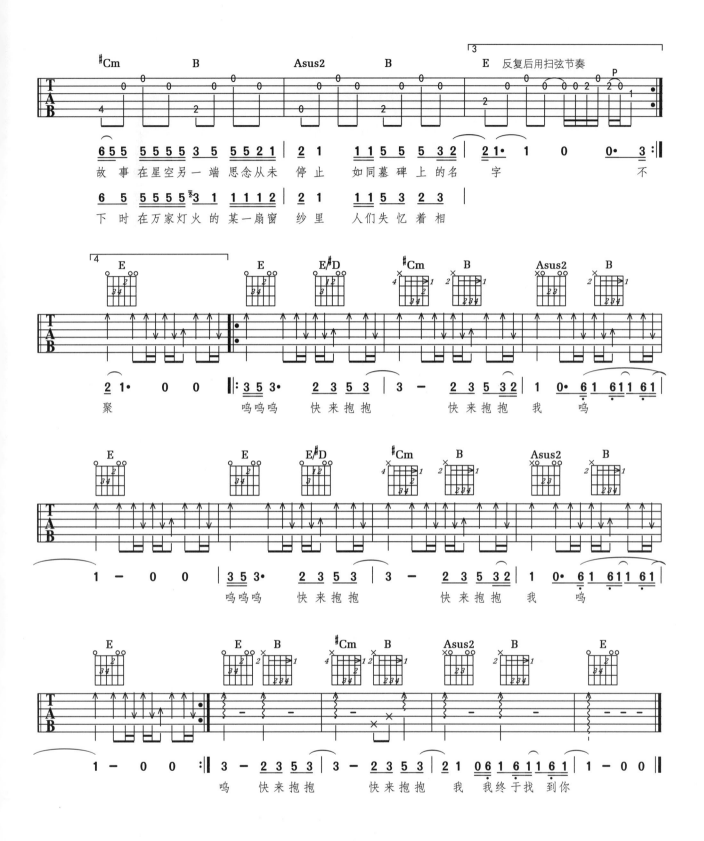

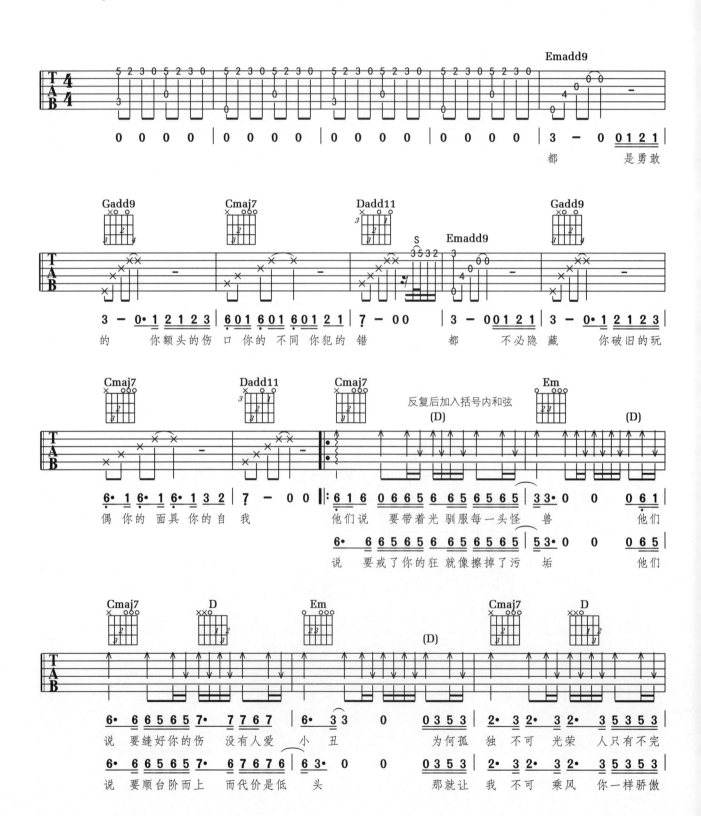

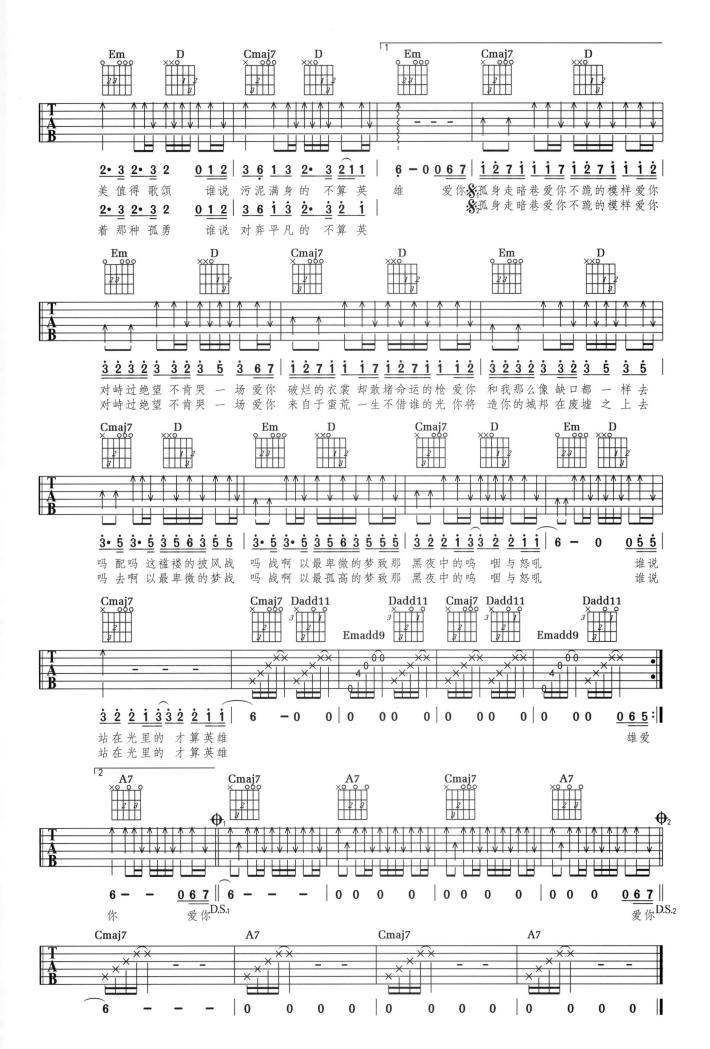

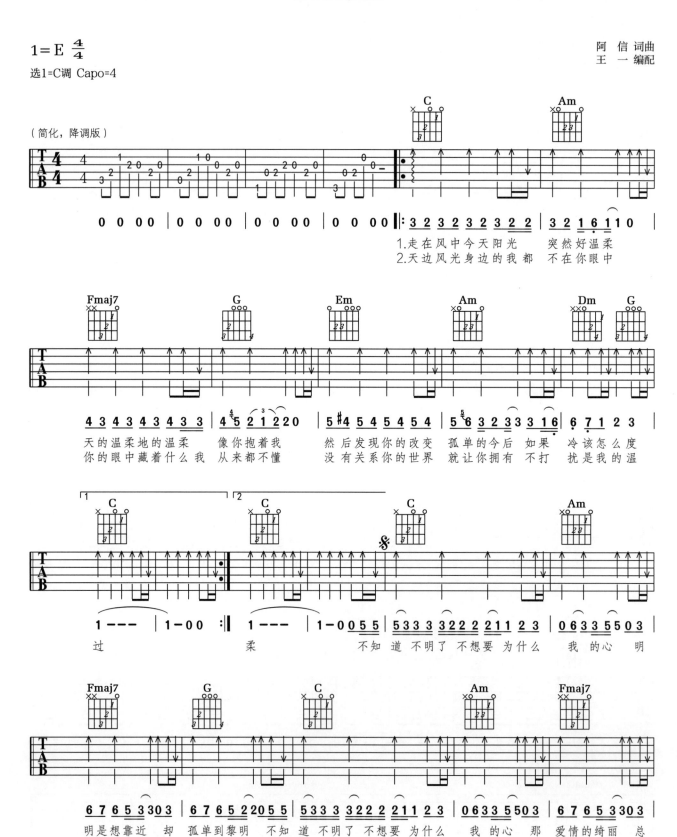

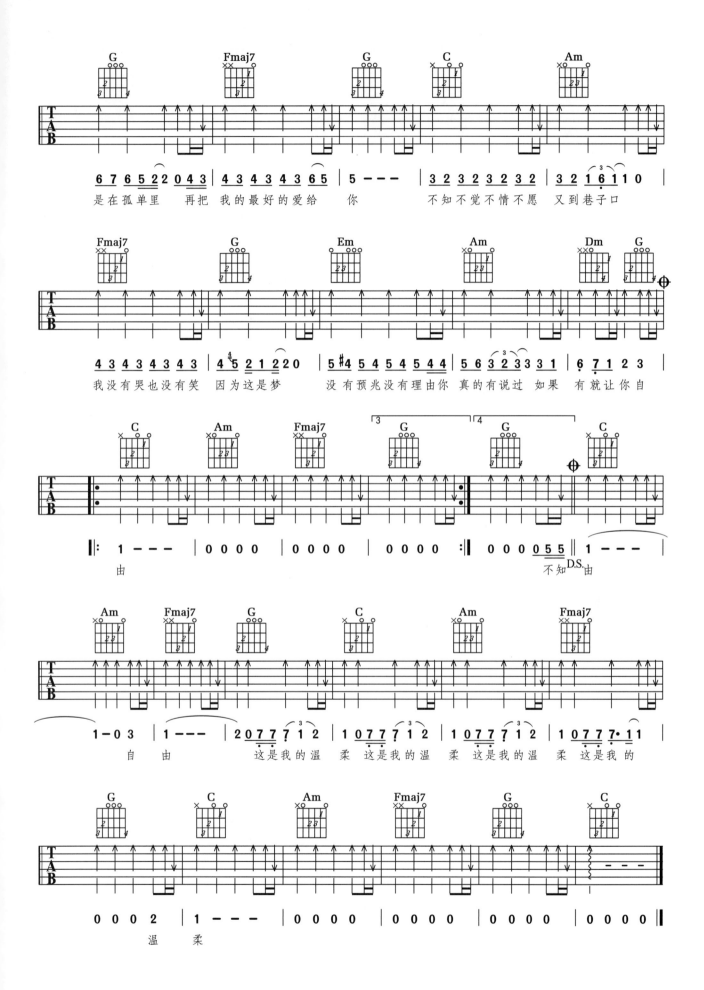

如 愿

(王菲演唱)

唐恬 词
钱雷 曲
王一 编配

1=A 4/4 2/4
选1=G调 Capo=2

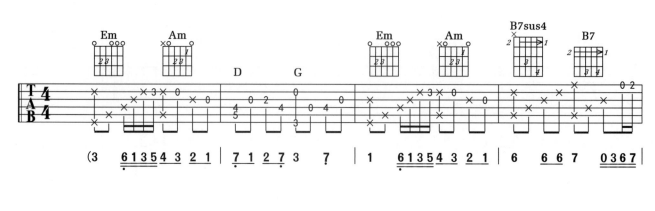

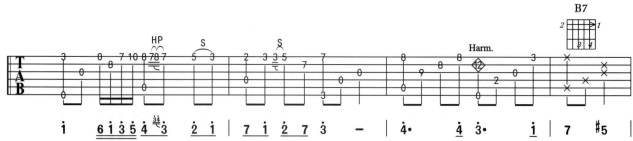

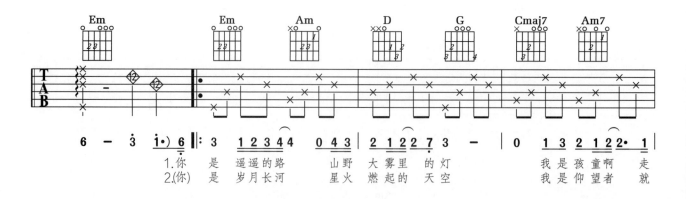

1.你 是 遥遥的路　山野 大雾里 的灯　　我是孩童啊 走
2.(你)是 岁月长河　星火 燃起的 天空　　我是仰望者 就

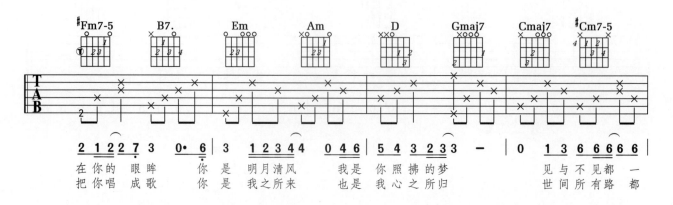

在你的眼眸　你 是 明月清风　我 是 你照拂的梦　　见与不见都一
把你唱成歌　你 是 我之所来　也 是 我心之所归　　世间所有路 都

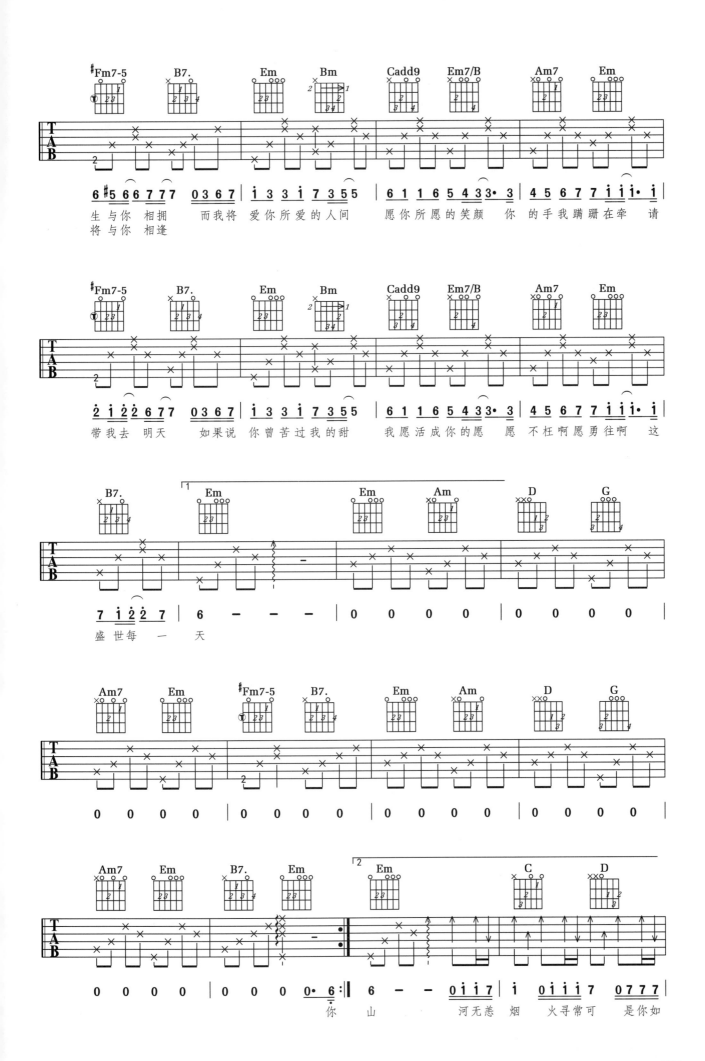

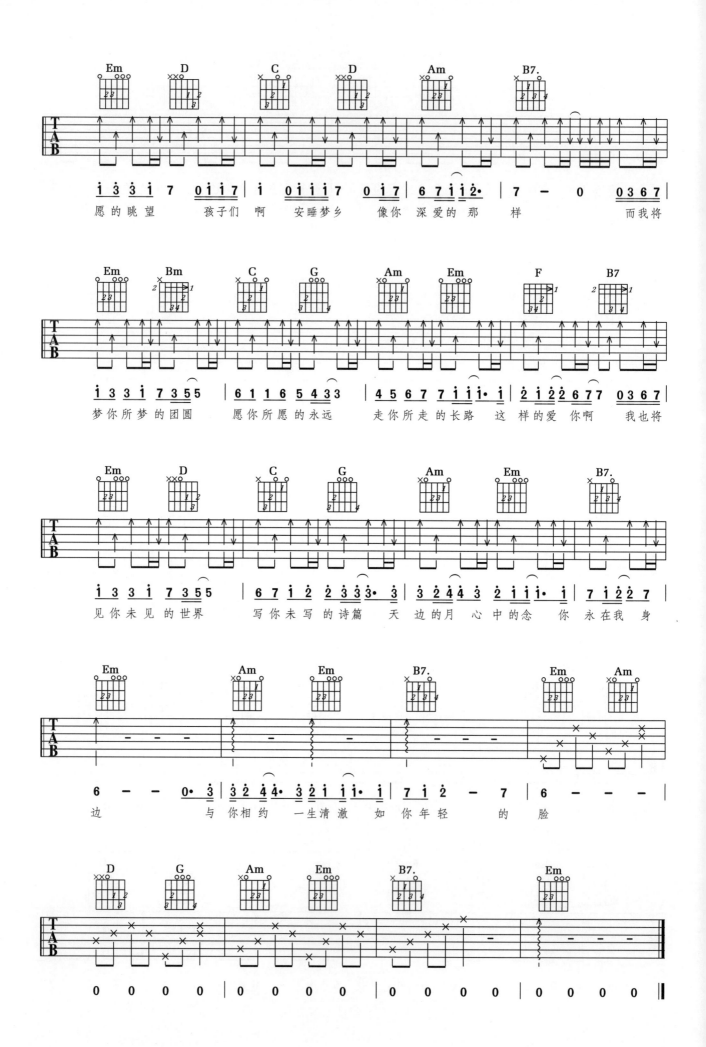

晴天

（周杰伦 演唱）

周杰伦 词曲
王 一 编配

1=G 4/4

故事的小黄花

从出生那年就飘着　童年的荡秋千　随记忆一直晃到现在

re sol sol xi do xi la sol la　xi xi xi xi la xi la sol　吹着前奏望着天空我

想起花瓣试着掉落　为你翘课的那一天　花落的那一天　教室的那一间 我怎么看不见

187

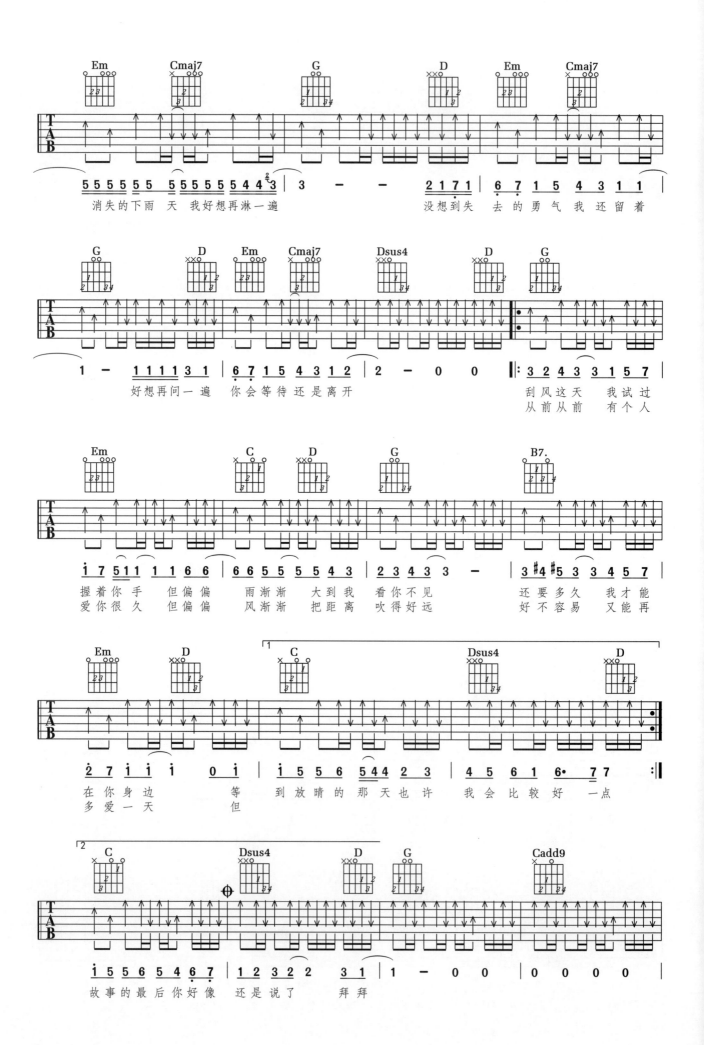

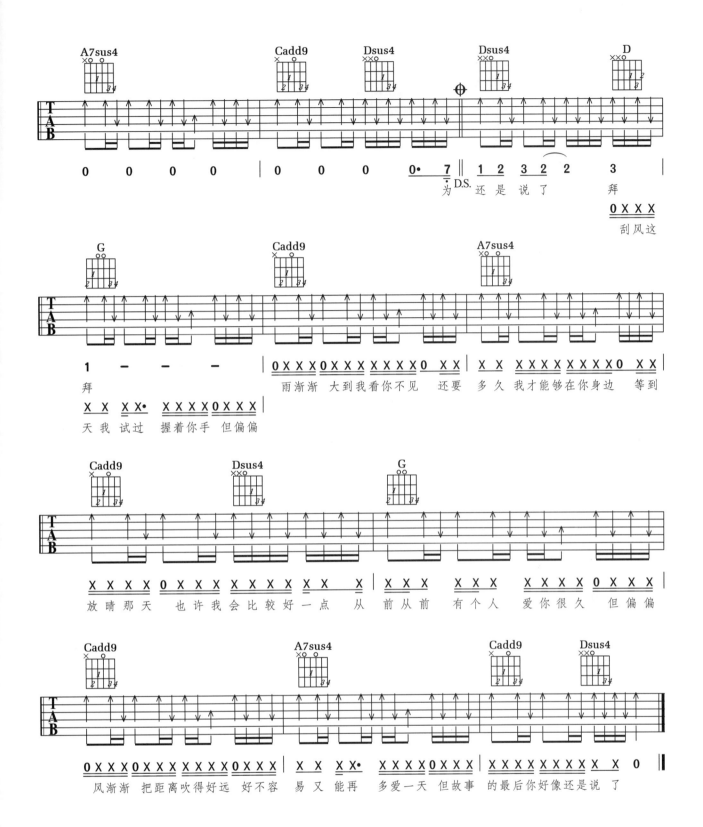

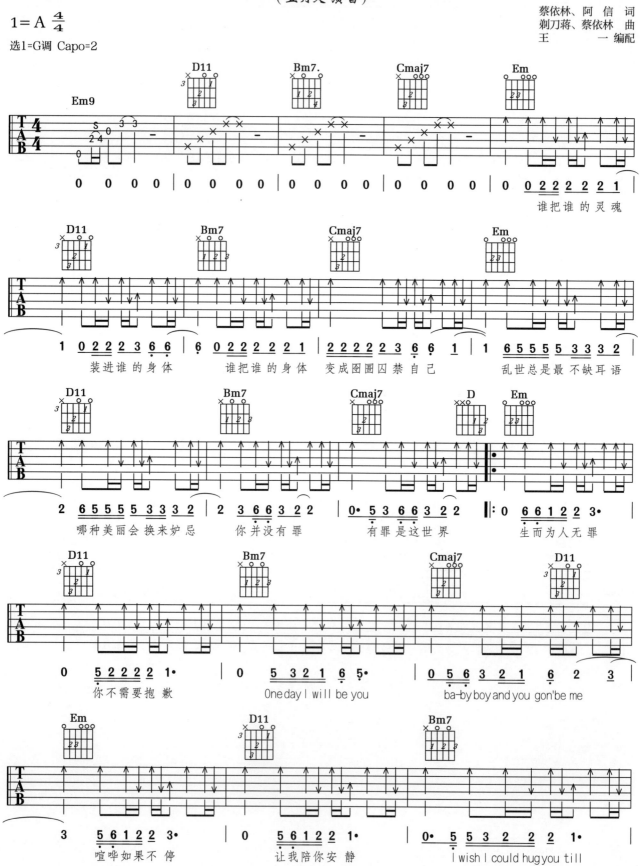

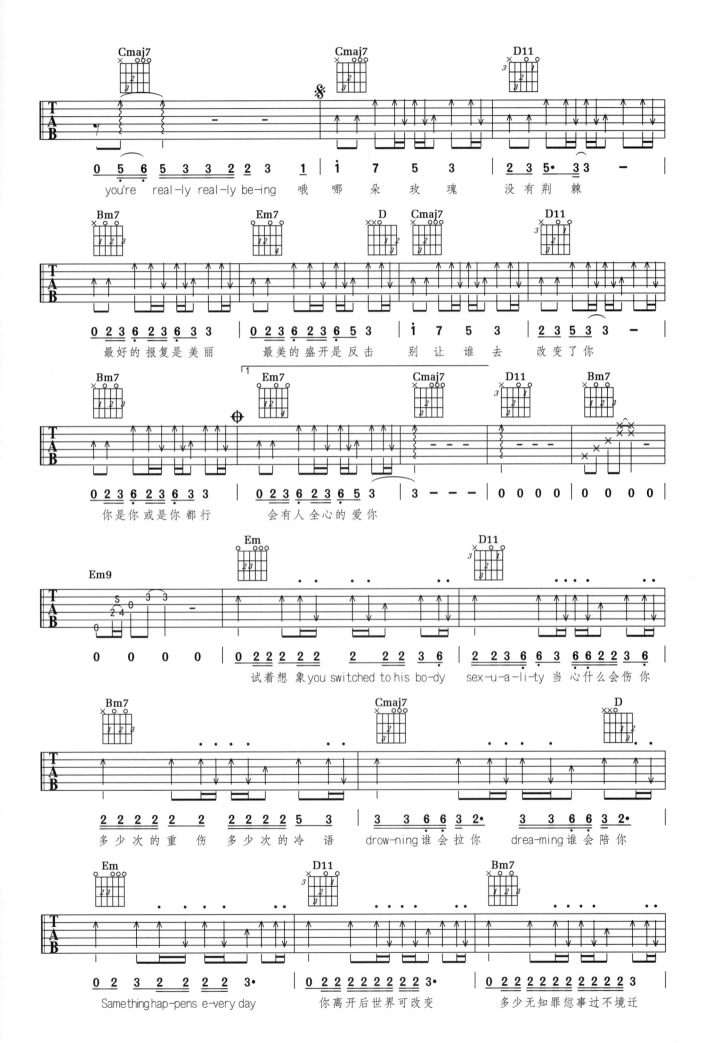

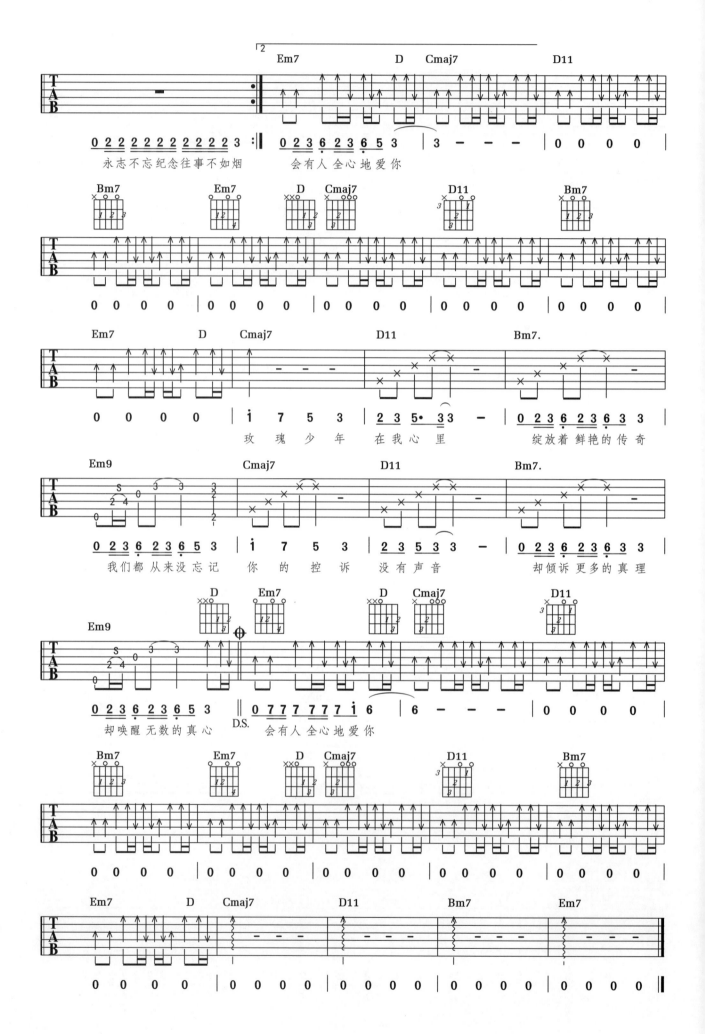

山川

(李荣浩 演唱)

李荣浩 词曲
王 一 编配

1=G 4/4

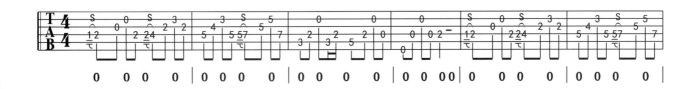
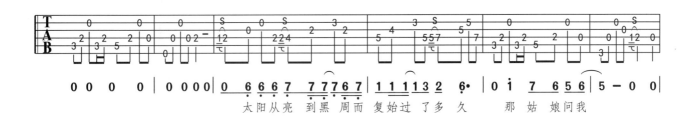
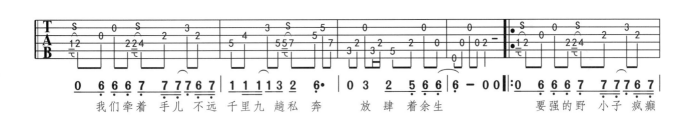
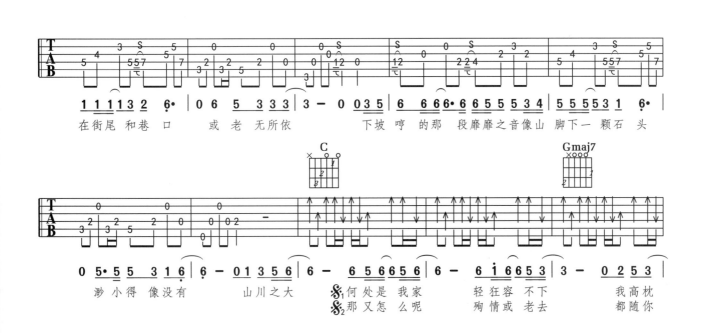

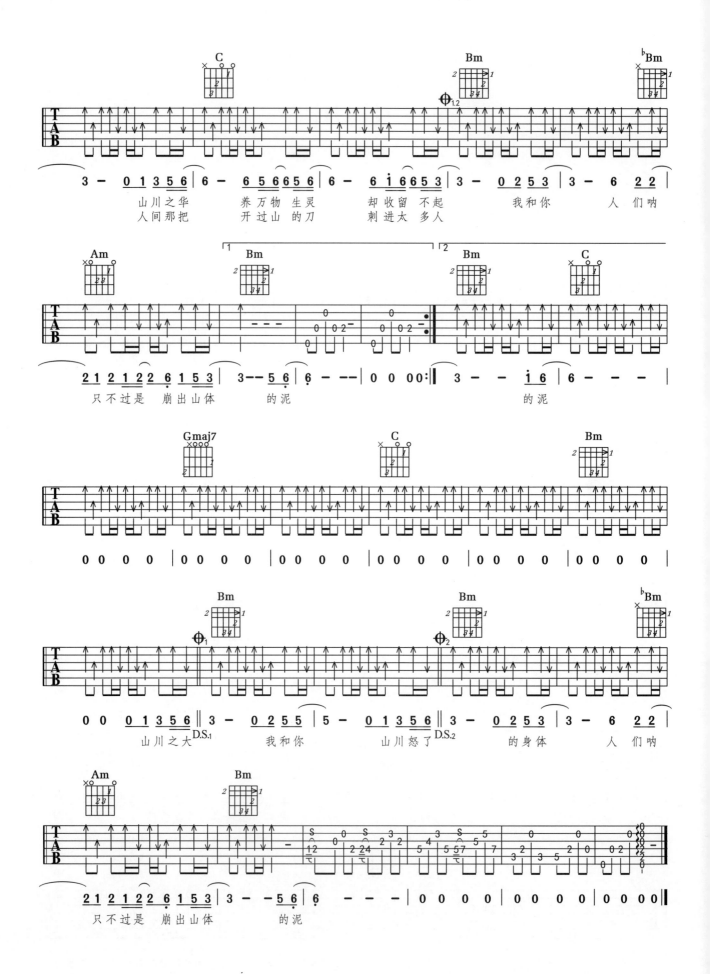